前言

品牌是一个综合、复杂的概念,是定位、精神、价值、理念、标志、符号、传播乃至历史、文化、民族等多方面留给受众感观的总和。精定位、塑形象、重品质、巧传播是品牌建设的精髓。一个优秀的品牌形象设计师,需要找到品牌在市场中的差异性定位,并通过理念识别、行为识别、视觉识别的手段构建起品牌与消费者之间信息传递的桥梁,让消费者真正了解品牌的价值所在。

本书是一本以就业为导向、以项目为驱动、以服务为宗旨,从品牌形象策划与设计相关岗位及岗位群的职业角度出发的专业性教材,理论与实操并重。教材注重让学生掌握相关工作岗位的基本技能、规范和理论知识,注重培养学生的职业素养和态度,并融入课程思政的内容,帮助学生树立正确的价值观和道德观。通过"课堂+实训+实践"的"三明治"式教学过程,实现"零距离"人才培养目标;通过"岗课赛证"相通融的教学方式,增强学生的职业适应性,为将来实习和就业奠定基础,为社会培养高素质复合型、创新型技能人才。

本书内容包括"项目导入"和"项目实施"两大模块,并按照工作流程和典型工作任务分析,把两大模块分成了九个项目。第一模块"项目导入"由职业描述、实训项目设计两个项目组成,着重讲述品牌和品牌形象设计的概述、品牌设计师的职业描述,以及实训的情景设计、任务书和评价方案、课程考核设计等相关知识和实训安排。第二模块"项目实施"由品牌形象设计的导入与管理、理念识别系统的策划与实施、行为识别系统的建设与实施、视觉识别系统的策划与实施、基本要素的设计与应用、应用要素的开发与设计、品牌形象设计手册的设计与制作七个项目组成,着重讲述品牌形象策划与设计工作中,专项设计的任务描述、内容、规范、方法、步骤等相关知识、技能和职业素养等内容。

本书是一本工作手册式的新形态教材,分为九本项目手册,教学资源包括微课视频、动画、图片、课件、试题库、案例库、拓展知识、学生作品集和比赛项目汇报视频等。同步在互联网上开设慕课MOOC,实现"线上+线下"混合式教学。教材注重延伸性和自主性学习,既可作为职业院校相关专业品牌策划、推广、管理、营销、设计类课程与实训的教材,也可作为各类品牌建设相关从业人员的自学用书。

本书的编写得到了多方的支持,特别需要感谢杭州电子科技大学数字媒体与艺术设计学院、杭州西湖国际博览有限公司、杭州文化创意产业博览会组委会办公室、浙江子道文化传播有限公司。在编写过程中,编者参阅了大量的教材、专著和论文,在书后的参考文

献中无法一一列出,在此谨向相关作者表示感谢。最后,由于编者编写经验不足,本书的内容可能存在争议之处,恳请广大专家、学者以及各位老师和同学们提出宝贵的意见和建议,以促进本书的完善与提高。

邬 燕

2021 年 11 月

浙江省"十一五"重点教材建设项目

品牌形象策划与设计

◎ 邬 燕　　　主 编
孙晓晴 戴多 翁栋 副主编

清华大学出版社
北京

内 容 简 介

本书是从品牌策划与形象设计相关项目和任务的职业工作角度出发的专业性教材，主要包括两个模块，九个项目：项目导入（职业描述、实训项目设计），项目实施（品牌形象设计的导入与管理、理念识别系统的策划与实施、行为识别系统的建设与实施、视觉识别系统的策划与实施、基本要素的设计与应用、应用要素的开发与设计、品牌形象设计手册的设计与制作）。

本书可以帮助学生掌握品牌形象策划与设计中陈述性、程序性和策略性知识；系统了解和掌握理念识别系统、行为识别系统、视觉识别系统的策划、设计与应用的工作程序和技能；培养学生全面的品牌形象策划与设计的工作能力和职业素养，使他们能够胜任品牌策划师、品牌设计师、平面设计师、VI设计师等岗位。

本书为工作手册式新形态教材，适合作为会展策划、营销和设计类相关专业课程教材，也可作为企业品牌形象策划参考书和从事品牌形象策划与设计人员的学习用书。

本书封面贴有清华大学出版社防伪标签，无标签者不得销售。
版权所有，侵权必究。举报：010-62782989，beiqinquan@tup.tsinghua.edu.cn。

图书在版编目（CIP）数据

品牌形象策划与设计 / 邬燕主编 . —北京：清华大学出版社，2022.2（2022.10重印）
ISBN 978-7-302-59957-9

Ⅰ.①品… Ⅱ.①邬… Ⅲ.①品牌–产品形象–设计 Ⅳ.①J524.4

中国版本图书馆CIP数据核字（2022）第019804号

责任编辑：张 弛
封面设计：刘 键
责任校对：袁 芳
责任印制：杨 艳

出版发行：清华大学出版社
网　　址：http://www.tup.com.cn，http://www.wqbook.com
地　　址：北京清华大学学研大厦A座　　邮　编：100084
社 总 机：010-83470000　　邮　购：010-62786544
投稿与读者服务：010-62776969，c-service@tup.tsinghua.edu.cn
质量反馈：010-62772015，zhiliang@tup.tsinghua.edu.cn
课件下载：http://www.tup.com.cn，010-83470410

印 装 者：北京嘉实印刷有限公司
经　　销：全国新华书店
开　　本：185mm×260mm　　印　张：14.25　　字　数：332千字
版　　次：2022年3月第1版　　印　次：2022年10月第2次印刷
定　　价：69.00元

产品编号：092081-01

配套数字化资源清单

一、知识点微课（MP4格式）

序　号	视　频　名　称	对　应　章　节
1	V1　导学	1
2	V1-1　品牌的意义	1.1.1
3	V1-2　品牌定位	1.1.2
4	V1-3　品牌创新	1.1.2
5	V1-4　品牌形象设计产生的原因	1.2.1
6	V1-5　品牌形象设计的发展阶段	1.2.2
7	V1-6　品牌形象设计的特征	1.2.4
8	V1-7　品牌形象设计的功能	1.2.5
9	V1-8　品牌形象设计的架构	1.2.6
10	V1-9　品牌形象设计职业发展趋势	1.3.1
11	V2　导学	2
12	V3　导学	3
13	V3-1　品牌形象设计导入时机	3.1.1
14	V3-2　品牌形象设计导入流程	3.1.3
15	V3-3　品牌形象设计的管理	3.2
16	V4　导学	4
17	V4-1　理念识别系统基础	4.1
18	V4-2　理念识别系统的策划	4.2
19	V4-3　理念识别系统的实施	4.3
20	V5　导学	5
21	V5-1　行为识别系统基础	5.1
22	V5-2　行为识别系统的内部行为规范建设	5.2.1
23	V5-3　行为识别系统的外部行为规范建设	5.2.2
24	V5-4　行为识别系统的实施	5.3
25	V6　导学	6
26	V6-1　视觉识别系统的定义	6.1.1

续表

序 号	视 频 名 称	对应章节
27	V6-2 视觉识别系统的实施	6.3
28	V7 导学	7
29	V7-1 标志设计的任务描述	7.1.1
30	V7-2 标志设计的表现手法	7.1.2
31	V7-3 标志设计的规范化作业	7.1.4
32	V7-4 标准色彩设计的任务描述	7.3.1
33	V7-5 标志色的表现手法	7.3.3
34	V7-6 标准色的运用规范	7.3.4
35	V7-7 吉祥物设计的任务描述	7.4.1
36	V7-8 吉祥物应用范围、设计程序和方法	7.4.5
37	V7-9 象征图形设计的任务描述	7.5.1
38	V7-10 象征图形的设计原则	7.5.4
39	V7-11 专用印刷字体的任务描述	7.6.1
40	V8 导学	8
41	V8-1 办公用品系统设计	8.1
42	V8-2 常见办公用品设计的要点	8.1.2
43	V8-3 公共关系赠品系统设计	8.2
44	V8-4 人员服装服饰系统设计	8.3
45	V8-5 环境标识系统设计	8.4
46	V8-6 常见环境标识设计的要点	8.4.3
47	V8-7 展示系统设计	8.5
48	V8-8 广告宣传系统设计	8.6
49	V8-9 包装系统设计	8.7
50	V8-10 交通工具外观系统设计	8.8
51	V8-11 其他系统设计	8.9
52	V9 导学	9
53	V9-1 品牌形象设计手册项目描述	9.1
54	V9-2 品牌形象设计手册包含的内容	9.1.2
55	V9-3 品牌形象设计手册的功能、要点和原则	9.1.4
56	V9-4 品牌形象设计手册的制作流程	9.1.6
57	V9-5 封面和封底设计	9.2.1
58	V9-6 书脊、勒口和护套设计	9.2.2
59	V9-7 衬页和扉页设计	9.2.3
60	V9-8 目录设计	9.2.4
61	V9-9 序言和正文设计	9.2.5
62	V9-10 书眉和页码设计	9.2.6
63	V9-11 切口和刀版设计	9.2.7
64	V9-12 纸张的选择	9.3.1
65	V9-13 开本设计和印前文本制作	9.3.2

续表

序号	视频名称	对应章节
66	V9-14 印版制版	9.3.4
67	V9-15 参考报价和装订工艺	9.3.5

二、案例动画（MP4格式）

序号	动画名称
1	A1-1 世界著名品牌的定位
2	A3-1 迪士尼品牌形象设计
3	A4-1 绿城品牌理念识别设计
4	A4-2 核心价值观
5	A6-1 上海世博会视觉识别系统设计
6	A6-2 设计趋势的变化
7	A7-1 历届奥运会吉祥物设计
8	A7-2 北京奥运会吉祥物五福娃的设计
9	A8-1 内、外环境标识系统设计
10	A8-2 杭州文化创意产业博览会广告宣传系统设计
11	A9-1 书籍装帧设计

三、即学即用（PDF格式）

序号	知识名称
1	1-1 企业形象与品牌形象的关联
2	3-1 品牌形象设计导入调查阶段工作流程和内容
3	3-2 增强品牌形象设计效果的方法
4	6-1 VI设计合同书及清单
5	6-2 VI设计项目甘特图
6	7-1 标志的特征
7	7-2 标志设计的点线面造型元素和手法
8	7-3 标准字体的设计要点
9	7-4 色彩的对比和调和手法
10	7-5 色彩的心理学
11	8-1 景区导视系统的设计
12	8-2 常见旗帜的特点和规格
13	8-3 展览活动的类型与目的
14	8-4 展台设计的程序和方法
15	8-5 招贴广告的特点、分类和功能
16	8-6 不同类型的POP设计
17	8-7 创新——户外广告魅力的永动机
18	8-8 网页设计和布局
19	9-1 品牌形象设计手册装帧设计的功能
20	9-2 品牌形象设计手册的主要内容
21	9-3 纸张的开切方法

四、课件（PPT格式）

序号	课件名称
1	项目1 职业描述
2	项目2 实训项目设计
3	项目3 品牌形象设计的导入与管理
4	项目4 理念识别系统的策划与实施
5	项目5 行为识别系统的建设与实施
6	项目6 视觉识别系统的策划与实施
7	项目7 基本要素的设计与应用
8	项目8 应用要素的开发与设计
9	项目9 品牌形象设计手册的设计与制作

其他教学资源在MOOC学院《品牌形象策划与设计》线上课程可观看。

目 录

项目 1 职业描述 .. 1

【案例导入 中国光大银行新版品牌标识欣赏】..............................2
任务 1.1 品牌 .. 2
 1.1.1 品牌的意义 .. 2
 1.1.2 品牌的定位与创新 .. 3
【案例分析 世界著名品牌的定位】...5
任务 1.2 品牌形象设计 .. 9
 1.2.1 品牌形象设计产生的原因 9
 1.2.2 品牌形象设计的发展阶段 10
【案例分析 萌芽阶段——北欧飞利浦公司品牌 Logo 设计】............10
【案例分析 发展阶段——美国 IBM、CBS 公司品牌 Logo 设计】......12
 1.2.3 品牌形象设计的变革 ... 13
 1.2.4 品牌形象设计的特征 ... 14
 1.2.5 品牌形象设计的功能 ... 17
 1.2.6 品牌形象设计的架构 ... 18
任务 1.3 品牌形象设计师 .. 19
 1.3.1 品牌形象设计职业发展趋势 19
 1.3.2 品牌形象设计师职业特征 19
 1.3.3 职业素养 .. 20
【课后实训】..20
【课后思考】..20

项目 2 实训项目设计 .. 21

任务 2.1 情境设计 .. 22
2.1.1 客户设计 .. 22
2.1.2 角色扮演 .. 23
2.1.3 工作要点分析 .. 24

任务 2.2 实训任务书和评价方案 .. 25
2.2.1 品牌形象设计的导入与管理实训项目 .. 25
2.2.2 理念识别系统的策划与实施实训项目 .. 28
2.2.3 行为识别系统的策划与实施实训项目 .. 31
2.2.4 视觉识别系统的策划与实施实训项目 .. 34
2.2.5 基本要素的设计与应用实训项目 .. 37
2.2.6 应用要素的开发与设计实训项目 .. 40
2.2.7 品牌形象手册的设计与制作实训项目 .. 43

任务 2.3 课程考核分值比例 .. 46
2.3.1 课程过程性、终结性考核占比 .. 46
2.3.2 实训项目占比 .. 46

项目 3 品牌形象设计的导入与管理 .. 49

【案例导入 迪士尼品牌形象设计】 .. 50

任务 3.1 品牌形象设计的导入 .. 52
3.1.1 导入时机 .. 53

【案例分析 2008 北京奥运会品牌形象设计导入】 .. 54
【案例分析 广东健力宝新产品开发与推广】 .. 56

3.1.2 导入方式 .. 57
3.1.3 导入流程 .. 57

任务 3.2 品牌形象设计的管理 .. 61
3.2.1 实施督导 .. 61
3.2.2 效果评估 .. 61
3.2.3 调整改进 .. 62

【课后实训】 .. 62
【课后思考】 .. 62

项目 4 | 理念识别系统的策划与实施 .. 65

【案例导入 绿城品牌理念识别设计】... 66

任务 4.1 项目描述 .. 67
- 4.1.1 理念识别系统的定义 ... 67
- 4.1.2 理念识别系统的作用 ... 67
- 4.1.3 理念识别系统的组成 ... 68

【案例分析 美国耐克公司理念识别设计】.. 69

任务 4.2 理念识别系统的策划 .. 70
- 4.2.1 理念识别系统的设计程序 .. 70
- 4.2.2 理念识别系统的设计原则 .. 71

任务 4.3 理念识别系统的实施 .. 73
- 4.3.1 核心层面 .. 73

【案例分析 IBM 的核心价值观】... 77
- 4.3.2 战略层面 .. 75
- 4.3.3 执行层面 .. 76

【课后实训】.. 76
【课后思考】.. 76

项目 5 | 行为识别系统的建设与实施 .. 77

【案例导入 杭州 G20 峰会志愿者品牌形象设计】.......................... 78

任务 5.1 项目描述 .. 79
- 5.1.1 行为识别系统的定义 ... 79
- 5.1.2 行为识别系统的组成 ... 80

任务 5.2 行为识别系统的建设 .. 81
- 5.2.1 内部行为规范建设 ... 81

【案例分析 双星和海尔集团的内部行为规范】.............................. 85
- 5.2.2 外部行为规范建设 ... 86

任务 5.3 行为识别系统的实施 .. 88
- 5.3.1 行为识别系统的规划程序 .. 88
- 5.3.2 行为识别系统的实施程序 .. 89

【案例分析 迪士尼清洁工的工作规范】.. 89

【课后实训】..90
【课后思考】..90

项目 6 | 视觉识别系统的策划与实施 ...93

【案例导入 2010 年上海世博会视觉识别系统设计】.................................94

任务 6.1 项目描述 ..99
 6.1.1 视觉识别系统的定义 ...99
 6.1.2 视觉识别系统设计的作用 ..99
 6.1.3 视觉识别系统设计的组成 ..100

任务 6.2 视觉识别系统的策划 ..103
 6.2.1 视觉识别系统的设计趋势 ..103
 【案例分析 设计趋势的变化】..104
 6.2.2 视觉识别系统的设计原则 ..106

任务 6.3 视觉识别系统的实施 ..107
 6.3.1 视觉识别系统的设计流程 ..107

【课后实训】..108
【课后思考】..108

项目 7 | 基本要素的设计与应用 ...109

任务 7.1 标志设计 ..110
 7.1.1 任务描述 ...110
 7.1.2 标志设计的表现手法 ...110
 7.1.3 标志的设计原则 ..112
 7.1.4 标志设计的规范化作业 ...113
 7.1.5 设计程序与方法 ..115

任务 7.2 标准字体设计 ..117
 7.2.1 任务描述 ...117
 7.2.2 标准字体的分类 ..117
 7.2.3 标准字体的表现手法 ...118
 7.2.4 标准字体的设计原则 ...120
 7.2.5 标准字体的规范化作业 ...121

7.2.6 设计程序与方法 .. 122

 任务 7.3 标准色彩设计 .. 123
 7.3.1 任务描述 .. 123
 7.3.2 标准色的表现形式 .. 124
 7.3.3 标志色的设计原则 .. 125
 7.3.4 标准色的运用规范 .. 127
 7.3.5 设计程序与方法 .. 128

 任务 7.4 吉祥物设计 .. 129
 7.4.1 任务描述 .. 129
 【案例导入 历届奥运会吉祥物设计】... 129
 7.4.2 吉祥物的特征 .. 131
 7.4.3 吉祥物的表现手法 .. 132
 【案例分析 北京奥运会吉祥物五福娃的设计】... 134
 7.4.4 吉祥物的设计原则 .. 135
 7.4.5 设计程序与方法 .. 136

 任务 7.5 象征图形设计 .. 137
 7.5.1 任务描述 .. 137
 7.5.2 象征图形的作用 .. 138
 7.5.3 象征图形的表现手法 .. 138
 7.5.4 象征图形的设计原则 .. 139
 7.5.5 象征图形的设计趋势 .. 139
 7.5.6 设计程序与方法 .. 140

 任务 7.6 专用印刷字体设计 .. 141
 7.6.1 任务描述 .. 141
 7.6.2 专用印刷字体的分类 .. 142
 7.6.3 专用印刷字体的选择原则 .. 144
 7.6.4 专用印刷字体的应用范围 .. 144

 任务 7.7 基本要素组合设计 .. 145
 7.7.1 任务描述 .. 145
 7.7.2 基本要素的组合形式 .. 145
 7.7.3 基本要素的组合规范 .. 147
 7.7.4 基本要素的禁用规范 .. 147

【课后实训】.. 148

【课后思考】...148

项目 8 | 应用要素的开发与设计 ...149

任务 8.1　办公用品系统设计 ..150
8.1.1　办公用品设计的原则 ..150
8.1.2　常见办公用品设计的要点 ..150
8.1.3　其他办公用品设计的要点 ..151

任务 8.2　公共关系赠品系统设计 ..156
8.2.1　公共关系赠品设计的原则 ..156
8.2.2　公共关系赠品设计的影响因素 ..157
8.2.3　常见公共关系赠品设计的要点 ..157

任务 8.3　人员服装服饰系统设计 ..158
8.3.1　服装服饰设计的原则 ..158
8.3.2　服装服饰设计的技巧 ..159
8.3.3　常见服装服饰设计的要点 ..161

任务 8.4　环境标识系统设计 ..162
8.4.1　环境标识设计的分类 ..162
【案例分析　内、外环境标识系统设计】.......................................163
8.4.2　环境标识设计的原则 ..165
8.4.3　常见环境标识设计的要点 ..165

任务 8.5　展示系统设计 ..167
8.5.1　展示设计的分类 ..167
8.5.2　展示设计的影响因素 ..168
8.5.3　常见展示设计的要点 ..169

任务 8.6　广告宣传系统设计 ..170
【案例分析　杭州文化创意产业博览会广告宣传系统设计】.......172
8.6.1　广告宣传设计的作用 ..177
8.6.2　广告宣传设计的技巧 ..177
8.6.3　常见广告宣传设计的要点 ..177

任务 8.7　包装系统设计 ..181
8.7.1　包装设计的原则 ..181
8.7.2　包装设计的技巧 ..183

8.7.3　常见包装设计的要点 ………………………………………………………184

任务 8.8　交通工具外观系统设计 ……………………………………………………………185

　　　8.8.1　交通工具外观设计的原则 …………………………………………………186

　　　8.8.2　交通工具外观设计的要点 …………………………………………………186

任务 8.9　其他系统设计 …………………………………………………………………………188

　　　8.9.1　数字媒体系统设计 ……………………………………………………………188

　　　8.9.2　再生工具系统设计 ……………………………………………………………188

【课后实训】………………………………………………………………………………………188

【课后思考】………………………………………………………………………………………188

项目 9 ｜ 品牌形象设计手册的设计与制作 …………………………… 189

【案例导入　书籍装帧设计】………………………………………………………………190

任务 9.1　项目描述 ………………………………………………………………………………191

　　　9.1.1　品牌形象设计手册的定义 …………………………………………………191

　　　9.1.2　品牌形象设计手册的组合形式 ……………………………………………192

　　　9.1.3　品牌形象设计手册的管理与维护 …………………………………………192

　　　9.1.4　品牌形象设计手册的设计要点 ……………………………………………193

　　　9.1.5　品牌形象设计手册的设计原则 ……………………………………………194

【案例分析　全国装帧金奖作品《小红人的故事》】……………………………………195

　　　9.1.6　品牌形象设计手册的制作流程 ……………………………………………195

任务 9.2　品牌形象设计手册的要素设计 ……………………………………………………196

　　　9.2.1　封面和封底设计 ………………………………………………………………196

　　　9.2.2　书脊和勒口设计 ………………………………………………………………197

　　　9.2.3　衬页和扉页设计 ………………………………………………………………199

　　　9.2.4　目录设计 ………………………………………………………………………199

　　　9.2.5　序言和正文设计 ………………………………………………………………200

　　　9.2.6　书眉和页码设计 ………………………………………………………………201

　　　9.2.7　切口和刀版设计 ………………………………………………………………202

【案例分析　周庄汉服节形象识别手册设计】……………………………………………203

任务 9.3　品牌形象设计手册的制作工艺 ……………………………………………………204

　　　9.3.1　纸张选择 ………………………………………………………………………204

　　　9.3.2　开本设计 ………………………………………………………………………206

9.3.3 印前制作 ... 207
9.3.4 印版制版 ... 207
9.3.5 参考报价 ... 209
9.3.6 装订工艺 ... 209
【课后实训】... 210
【课后思考】... 210

参考文献 ... 211

项目 1 职业描述

项目 1 教学课件

V1 导学

学习引导

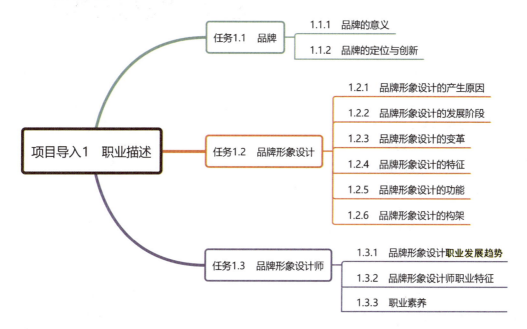

学习目标

- **素质目标**

践行社会主义核心价值观，遵守客观规律与科学精神，履行道德准则和行为规范；

培养学生勇于创新、严谨求实、吃苦耐劳、诚实守信、精益求精、爱岗敬业等综合职业素养。

- **知识目标**

了解品牌的基础知识；

掌握品牌形象设计的定义、产生与发展、特征、功能、架构等基础知识点。

- **能力目标**

树立全面、综合的品牌形象设计思维与意识，具有能充分运用品牌形象理论知识于实践的能力；

培养项目调研、语言沟通、资料收集、创意思维、自我管理能力等综合职业能力。

案例导入

中国光大银行新版品牌标识欣赏

2020年，中国光大集团在北京举办品牌发布会，对外发布全新品牌形象和品牌家族体系。作为集团下属企业，中国光大银行与母公司一起，同日公布了新品牌标识，如图1-1所示。

案例点评：

中国光大银行新版品牌标识的传承与变化首先体现在标识设计上。贯彻"一个光大"品牌管理原则，新版品牌标志的EB字母组合与光大集团的标志保持一致，由"光大"英文"EVERBRIGHT"的首字母E和B组合而成，融合了光大集团"敏捷、科技、生态"的战略转型理念，诠释了新时代光大品牌形象的"生态协同(Ecosphere)、数字驱动(Electronic)、光大特色(Everbright)"。

EB组合线条化繁为简，变17线条为15线条，品牌色调从正红到金橙色的渐变过渡，传承红色基因，凸显光大肩负财富管理与民生服务的央企职责与使命担当；EB形象与字母ank的组合，形成英文"bank"的形象，直观地诠释了其银行属性。

同时，新版标识的品牌字体进行了专属设计，与中国光大集团的字体风格保持统一，更具现代化与个性化；增加了银行名称的英文释义，拓展国际化视野，助力海外市场布局。

全新升级的中国光大银行品牌新形象，通过体现品牌理念融入新内涵、品牌形象得到新升级、品牌家族形成新合力、品牌工程开创新局面的四"新"特点，进一步增强品牌意识，弘扬工匠精神，为社会各界提供更有情怀、更有价值的品牌新服务。

图1-1 中国光大银行Logo（上方为旧版）

任务1.1 品 牌

1.1.1 品牌的意义

溯源"品牌"一词，最早源于古挪威文字brandr，意为烙印，原指在牲畜身上烙上标记，起到识别和证明的作用。它非常形象地表达了现代品牌的真谛——如何在消费者心中留下烙印。品牌是一个综合、复杂的概念，它是商标、符号、定位、声誉、

微课V1-1 品牌的意义

包装、价格、广告、传播乃至历史、文化、民族等方面留给受众印象的总和。

美国市场营销协会（AMA）在1960年出版的《营销术语词典》中把"品牌"定义为：用于识别一个或一群产品或劳务的名称、术语、象征、记号或设计及其组合，以和其他竞争者的产品或劳务相区别；在《牛津大辞典》里，"品牌"被解释为"用来证明所有权，作为质量的标志或其他用途"；现代营销学之父科特勒在《市场营销学》中的定义："品牌是销售者向购买者长期提供的一组特定的特点、利益和服务。"在百度百科中，"品牌"被解释为"给拥有者带来溢价、产生增值的一种无形资产。其载体是用以和其他竞争者的产品或劳务相区分的名称、术语、象征、记号或者设计及其组合，增值的源泉来自消费者心智中形成的关于其载体的印象"。品牌的内在价值，而不再是只停留在对于符号和图形的解释上。

随着时间的推移，学者们越来越关注品牌。广义的"品牌"是具有经济价值的无形资产，用抽象化的、特有的、能识别的心智概念来表现其差异性，从而在人们的意识中占据一定位置的综合反映。品牌建设具有长期性，狭义的"品牌"是一种拥有对内对外两面性的"标准"或"规则"，是通过对理念、行为、视觉、听觉四方面进行标准化、规则化，使之具备特有性、价值性、长期性、认知性的一种系统总称。

品牌是一个抽象化的概念，需要系列化的形象、产品和服务为之承载。一个完整的品牌具有的符号及符号属性有清晰的识别功能，这是品牌具备的基础条件之一，能体现品牌的理念、文化等核心价值。一个成功的符号能整合和强化一个品牌的认同，并让消费者对其认同加深印象。

综上所述，品牌的意义可以从三个角度去看，即消费者角度、生产者角度和产品服务角度。从消费者角度来说，品牌意味着购买理由。消费者对品牌建立信任，品牌就为消费者选择产品提供了参考标准，节省了消费者购买的时间成本，品牌也能成为消费者的身份代言，彰显地位，优化选择，减少了购买风险。从生产者角度来说，品牌意味着企业的生命力和责任。品牌督促企业提升质量水平和技术能力，争取消费者的信任。企业通过定位，树立品牌形象，焕发产品或服务的生命活力，品牌持有者拥有品牌所赋予的有形和无形资产。从产品服务角度来说，品牌意味着质量。高质量的产品或服务具有更加强大的市场渗透力和更加顽强的生命力，从而能在市场上处于优势地位。

1.1.2 品牌的定位与创新

1. 品牌定位

（1）品牌定位的定义

品牌定位是指在市场上针对特定的目标消费群为品牌树立一个明确的、有别于竞争对手的形象。它的内容除了包括许多有形部分，还包括许多无形的部分，如品牌给人的印象、让人产生的联想、使用对象的心理期望和精神需求等。因此，要给品牌进行准确的定位，除了首先考虑到能满足使用者的物质需求外，更应该明确目标消费者的心理需求。品牌必须学会站在消费者的角度去思考，挖掘消费者的想法，充分发挥品牌的有形属性，进行差异性的塑造和诉求，满足消费者的深度心理期望和精神需求。

微课 V1-2　品牌定位

当今社会是一个多元化竞争的信息时代，消费者的横向选择空间越来越宽广，而消费者的纵深专注资源却越来越稀少。如何取得主流消费者的认同，是品牌定位面临的一个非常重要的问题。想取得认同就必须抓住消费者显现的和潜在的想法，例如：

——消费者的价值观是什么？
——消费者的生活消费方式如何？
——消费者的偏好兴趣是什么？
——消费者的购买动机是什么？
——消费者的购买决策如何形成？

只有透析了消费者的心理诉求，对于"满足消费者需求和想法"的品牌定位才能正确。品牌定位的核心步骤可以简化为如图1-2所示。

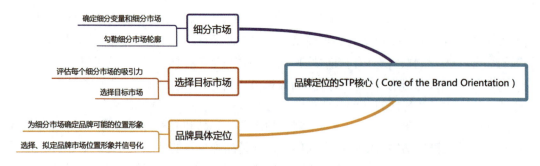

图 1-2　品牌定位的STP核心

（2）品牌定位的步骤

① 市场细分：市场细分是指品牌根据自己的条件和营销意图，把消费者按不同标准分为一些较小的、有着某些相似特点的子市场的做法。具体可分为地理细分、人口细分、心理细分和行为细分。

② 选择目标市场：在市场细分的基础上，必须根据每个细分市场的吸引力，对细分出来的子市场进行评估，从而确定品牌应定位的目标市场。

③ 品牌具体定位：根据每个子市场的特性为品牌确定可能的位置形象，同时将拟定的品牌市场位置形象信号化。

（3）品牌定位的原则

品牌定位有四大原则，如图1-3所示。没有规矩，不成方圆。

① 执行品牌识别：品牌识别是品牌策划和传播的基本要求，也是产生购买行为的前提。一个品牌首先形成有效的品牌识别，才能使其价值主张得到很好的传播。对于一个品牌而言，品牌识别和价值主张融合为一体作为品牌定位之用。

② 切中目标受众：品牌定位必须设定特定的消费群体，因为品牌定位是站在消费者的立场上，通过借助各种传播手段和沟通方式让品牌在消费者心目中获得一个最佳点。这个最佳点的定位除了产品功能利益外，还应该有情感、心理、象征意义上的利益，而这些利益必须要与消费者心理上的需要联系起来。

③ 积极传播品牌形象：品牌传播可以被看作连接品牌识别和目标受众的桥梁，也是调整它们之间关系的重要工具。没有有效的传播，品牌形象便无法进入受众的视线中，也自然不会被消费者认同和接受。在传播的过程中，一个成功品牌可以唤起消费者心中的想法和情感，促使消费者形成品牌忠诚，对品牌产品产生长期的购买行为。

④ 创造差异化优势：竞争是影响品牌定位的重要因素。因为竞争的存在才显示出定位的价值，也才使得品牌产生差异化。品牌定位在本质上是展现其相对于竞争对手的优势，向消费者传达差异化信息，从而使消费者注意并认可品牌。除了从产品、服务、形象等要素来体现差异化外，还可以从消费心理来显示。品牌定位解决的是在市场差异化和产品差异化的基础上，进一步创造品牌差异化，以增强产品竞争能力的问题。

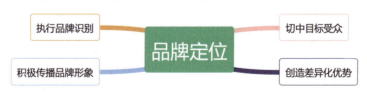

图 1-3　品牌定位的四大原则

品牌定位具有较高的稳定性，规定着一定时期内品牌推广的主题；但定位又面向市场，它必须能够随着时代的变化而与时俱进，需要通过脉络演化般持续不断地调整，适应随之而来的重新定位。有了明确的品牌定位后，品牌才能在目标消费者心目中占据一个独特的、有价值的位置，才能有效地寻求到一个品牌形象与目标市场的最佳结合点。品牌定位与品牌形象定位紧密相连，以品牌定位为指导，就可以确定品牌形象定位，两者共同作用规定了品牌所有产品的统一形象特质且与竞争品牌保持差异化。品牌形象定位是品牌形象传播的基础，也是确立品牌个性的重要前提。

 案例分析

世界著名品牌的定位

1. 希尔顿全球酒店集团

Hilton Worldwide（希尔顿全球酒店集团）于 1919 年创立，是豪华酒店的代名词，也是全球最大、最知名的酒店集团，截至 2016 年，希尔顿全球酒店集团在全球 104 个国家经营着 4900 多个酒店和度假区。

动画 A1-1　世界著名品牌的定位

新形象标志设计将舍弃其"H"标志图案和"Worldwide"英文字母，转而使用"Hilton"为标志设计元素，经品牌设计公司改造过的新视觉形象简约而具有较强的识别性，如图 1-4 所示。

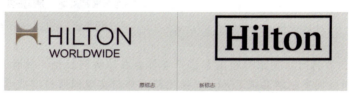

图 1-4　希尔顿全球酒店集团新品牌形象标志

2. 德国电器联营公司 AEG

德国电器联营公司——AEG，曾经是世界上最大的电器制造商，于 1883 年成立于德国柏林。其最早通过改进公司标志，更新经营理念，成功导入了品牌系统。

1912 年起，AEG 公司就开始使用衬线体的"AEG"作为自己的品牌标识，尽管在这个过程中品牌面临收购等各种变化，但这款字体一直沿用至 2016 年，其公司标志设计直观地向人们展现了品牌在新时代竞争中的设计与经营理念，而逐渐规范化、标准化的商标等形象应用在各类产品、工厂建筑等，取得了良好的视觉效果。如图 1-5 所示。AEG 成为第一个在品牌视觉形象上具有统一规范的企业识别系统的品牌。

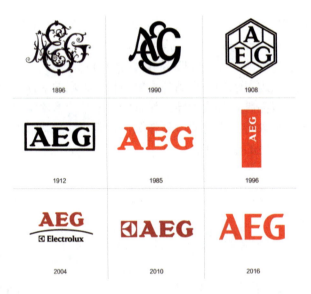

图 1-5　AEG Logo 发展

2016 年在德国柏林举办的国际消费电子展上，AEG 又推出全新的品牌形象。此次推出的新标识彻底抛弃原有衬线体字体，而采用一款更加简约现代的无衬线字体，同时继续保留了从 1985 年沿用的红色品牌色，如图 1-6 所示。其简约大方的扁平化形象设计和色彩，充分体现了现代设计风格。

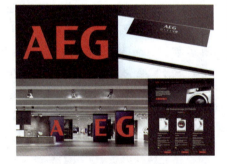

图 1-6　AEG Logo 新设计应用

3. 沙特阿拉伯全新国家旅游品牌 Logo

2020 年，沙特阿拉伯旅游和国家遗产委员会在沙特阿拉伯（简称沙特）首都利雅得发布了新版国家旅游品牌 Logo，以强化旅游部门实现国家旅游战略目标的愿景。

沙特官方旅游 Logo 最终是由一根多彩的线条汇聚成一棵棕榈树，是慷慨和好客的象征，反映了充满活力的现代沙特官方机构。纵横交错的弧线象征着旅游业

本身的复杂性。同时，多彩的颜色代表了沙特礼仪文化、丰富的地理环境和生物的多样性，图形中的13个锐角实际上暗指沙特的13个地区，表达其旅游活动丰富而独特。

新Logo的颜色受到沙特国旗颜色的启发，以鲜艳的书法线条勾勒出沙特的地图轮廓，不同的色彩则突出了沙特作为旅游强国，拥有丰富性和多样性的文化遗产。配合新的旅游口号"Hello World（你好，世界）"沙特将向世界展示独特非凡的旅游体验，感受沙特人民热情好客和开放拥抱的价值观，如图1-7所示。

4. 马来西亚投资发展局（MIDA）Logo

马来西亚投资发展局成立于1967年，是马来西亚政府促进制造业和服务业的主要机构，被世界银行誉为"有目的的，积极和协调的宣传行动"，成为马来西亚工业发展必要的动力。MIDA启用新的徽标，象征MIDA努力发展的全新方向，黑体、大写的MIDA表示组织的诚信正直和专业；灰色表示中立性和可靠性；同时醒目、强烈的红色图案就像一个箭头迈进新的尖端，充满活力和开拓力。MIDA新的徽标体现投资促进机构新的战略方向，新的愿景和使命是成为投资者的最具诚信和专业精神的最佳合作伙伴，确保2020年马来西亚经济转型和发达国家的两大目标能够实现，如图1-8所示。

旧版

新版

图1-7 沙特阿拉伯王国国家旅游品牌Logo

图1-8 马来西亚投资发展局新版Logo

2. 品牌创新

（1）品牌创新的定义

品牌创新的实质是为了适应时代的变化和科技的进步、为了不断地寻求发展、赋予品牌要素创造价值等新能力行为的总和，包括技术创新、设备创新、材料创新、产品创新、组织创新、管理创新、概念创新、传播创新以及市场创新等。品牌创新是品牌生命力和品牌价值所在，是吸引消费者，获得消费者认同、喜爱，并最终购买产品、扩大品牌消费群的重要举措。

微课 V1-3 品牌创新

它存在两种创新方法：一是骤变，即全新品牌策略，对于品牌更新来说也指舍弃原品牌，采用全新设计的品牌名称与标志；二是渐变，又称为改变品牌的策略，指在原品牌上局部改进，改进后与原品牌大体接近。

品牌创新依据市场变化和顾客需求，实行对品牌识别要素新的组合。品牌的识别要素

主要包括品牌的名称、标志等，以及作为品牌基础的产品质量、包装、技术、服务、营销传播等。品牌的每一个识别要素都可以作为品牌创新的维度。品牌创新的目的在于实现消费者头脑中的品牌形象更新，从而为消费者提供更大的价值满足，即更好地满足消费者对品牌的功能需求和情感需求。

（2）品牌创新原则

成功的品牌创新应该遵循五大原则。

① 消费者原则：品牌创新的出发点是消费者，创新的核心是为消费者提供更大的价值满足，包括功能性和情感性满足。消费者原则是一切原则中的根本原则，忽略了消费者感受的品牌创新注定是失败的。例如，星巴克引进中国后，旗下高端品牌TEAVANA为适应中国顾客的口味特地推出新式茶饮——冰摇淘淘绿茶和冰摇柚柚蜂蜜红茶，大量调研将顾客中式体验放在第一位，最终获得一致好评。

② 及时性原则：品牌创新必须能够跟上时代步伐，及时迅速地满足消费者对产品或服务的需求变化。创新不及时，产品或服务必将落伍，品牌必然老化。例如，2018年，中国石化启动国内规模最大的绿色企业行动计划，通过科技创新从产品源头紧抓环保，一方面更好地履行了企业的社会环保责任，另一方面也为品牌塑造出了"高科技、有担当"的品牌形象。

③ 持续性原则：品牌创新只有持续不断地进行，才能满足消费者不断变化的实际需求。在产品同质化严重的今天，视觉冲击是吸引消费者最直接的载体，也是"瞬间消费"的重要因素之一。例如，百事品牌形象成功在于"二战"期间巧妙地提出"爱国主义"这个概念，将美国国旗中的红白蓝三色灵活运用，一举成功沿用至今，百事主要消费人群是年轻人，蓝色传达的也是新鲜活力、积极向上的年轻人个性，并且与可口可乐相区分。

④ 全面性原则：在对品牌某一个维度进行创新的同时，往往需要其他维度同步创新来配合，才能达到较好的效果。例如，品牌的定位创新前提是科技创新，科技创新需要通过产品创新来实现，产品创新也要求广告等传播形式创新，同时还可进行品牌的组织创新、管理创新等。从流程上来说，就是把创新纳入品牌运营的所有环节中，通过有效地整合和协调，形成系统性。全面性原则可以使创新后的品牌对消费者产生较为一致的品牌形象，从而强化新品牌形象的说服力，不至于发生形象识别紊乱现象。

⑤ 成本性原则：任何维度的品牌创新都是有代价的，包括可能的巨额研发费用、营销费用、管理费用等，而随着市场竞争的加剧，这一代价呈现出递增的趋势。创新是一个过程，从创新开始、投入资金到产出成果可能需要较长的时间，在这期间外界环境仍在飞速变化，这就需要建立开放性创新体系，加强创新过程的可管理性，才能做到随时调整延长创新寿命，以降低创新延时或滞后的代价。

品牌创新不仅仅是创建新品牌，还包含更新旧品牌。对于创建新品牌来说，产品只有依附于创建的品牌之上，表现其特有品牌特征和特色才能获得更大的发展空间，反过来，这又强化了品牌形象的树立，从而使品牌良性循环发展；对于已经创立的品牌来说，品牌同样具有再创造的价值，二次创新的品牌能够激发消费者的热情，为品牌带来新的气息和新的利润。

任务1.2 品牌形象设计

1.2.1 品牌形象设计产生的原因

微课 V1-4　品牌形象设计产生的原因

CI 设计通常指的是全局性、整体性的企业持续发展战略，而品牌形象设计往往是更重视消费者印象的营销传播手段。就品牌形象、产品形象和企业形象的差别而言，产品形象的侧重点在于产品的功能性属性，形成的是产品的品质给消费者的感受；品牌形象的侧重点在于品牌的属性，形成的是价值、个性等给消费者的感受；企业形象的侧重点则是消费者及其他利益相关者（如员工、政府、相关企业等）对企业组织的整体印象。换言之，企业形象包含品牌形象，品牌形象包含产品形象。品牌形象更强调消费者对品牌的想象和联想，通常运用象征手法，加深品牌在市场中的识别性。品牌形象设计产生的原因包括以下三个方面。

（1）信息化社会的到来

这是一个信息泛滥的社会，信息传播技术高度发达，各种信息铺天盖地。在激烈的信息浪潮冲击下，一种品牌很容易被信息的汪洋大海淹没，在众多同行业或同类商品中失去个性特征，逐渐被社会大众所遗忘。同时，信息化社会也给品牌宣传创造了前所未有的机会，机遇与压力共存。此时，更需要有效的传播策略，体现不同品牌的差别，创造一种能表现品牌经营理念的独特形象来强化社会大众的认知，从而树立良好的品牌形象。图 1-9 所示为美国联邦快递、可口可乐、飞利浦品牌 Logo。

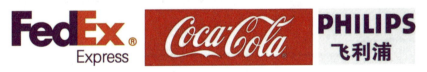

图 1-9　美国联邦快递、可口可乐、飞利浦品牌 Logo

（2）价值取向的多元化

物质丰富的商品经济社会的一个显著特点是社会大众价值观的多元化和消费观念的多元化。人们选择商品的机会越来越多，选择商品的标准也会因人而异，不会像计划经济时期那样不假思索地抢购同一种商品，而是根据自己的兴趣爱好、社会地位、消费水平等因素进行选择。有的消费者讲究经济实惠，有的追求时尚流行，有的注重商品的品质而不在乎是何品牌，有的则以消费名牌商品来满足心理需求。不同品牌的定位一定程度影响消费者不同的消费取向。

（3）市场竞争导向的变化

有经济学家指出，20 世纪 70 年代的市场竞争是商品质量的竞争，80 年代的竞争是营销与服务的竞争，20 世纪 90 年代至 21 世纪初的竞争是品牌形象的竞争。现代品牌要生存和发展，很大程度上取决于如何平衡商品力、营销力和形象力之间的关系。商品力是指

商品的竞争能力，包括商品的品质、价格、多样化、先进性和开发潜力等；营销力是指市场营销的创造力和实力，包括销售和服务网络、促销计划、指导中间商、供货系统等；形象力是品牌的知名度、美誉度、信赖感等。在不同时期，不同品牌的竞争重点有所不同。

1.2.2 品牌形象设计的发展阶段

品牌形象的历史发展悠久，它随着人类社会的文明和经济社会的发展共同进步。品牌形象从最原始的品牌印记，即标志开始，经历动物牲畜的印记，到古代陶器和石器匠人的产品标志，再到金匠银匠和面包师的记号，逐渐发展到现代社会完整的品牌形象构建。中国最早出现的品牌形象是北宋时期的商标图形——白兔。它是山东一家"济南刘家功夫针铺"的铜版标志，现存于中国历史博物馆。商标中间有一只白兔，寓"玉兔捣药"之意，两边刻有："认门前白兔儿为记。"可见，对于品牌形象的建立早有记载，并随着时代的发展，在信息发达的当代社会，呈现蓬勃发展之势，如图1-10所示。

微课 V1-5 品牌形象设计的发展阶段

图1-10 济南刘家功夫针铺Logo

1. 萌芽阶段（1930—1950年）

品牌形象设计的萌芽时代背景是第二次世界大战前的工业革命时期。到20世纪初，欧洲各国的工业革命已经先后接近尾声，资本主义处于上升阶段，新的技术得以广泛应用，这就大大推动了工业设计的迅速发展，从某种意义上来说，欧洲是品牌形象设计的发源地。

案例分析

萌芽阶段——北欧飞利浦公司品牌Logo设计

北欧飞利浦公司是一家具有悠久历史的家电品牌，于1891年成立于荷兰，其品牌设计形象经历了不断地发展。飞利浦早期运用星星和波纹元素，以波纹代表无线电波，星星代表星空；1930年，其将四颗星星和三条波纹置入圆环中，该圆形标志被广泛运用于产品中；1938年，飞利浦盾牌标志开始使用，并沿用至今。为了树立整体性品牌形象，飞利浦于1995年通过"Let's make things better"的宣传口号推出全球性品牌推广活动，不仅整合了所有产品，也增强了员工归属感，投射出统一的对外形象。在随后的发展中，盾形标识并没有被重视，而在产品中一直使用文字标识。到2013年，飞利浦将盾形标识进行了新的改造和设计，采用黄金分割进行设计。并提出"创新为你"的口号，以新的品牌定位更好地反映"用有意义的创

新改善人们的生活"这一使命，如图 1-11 所示。

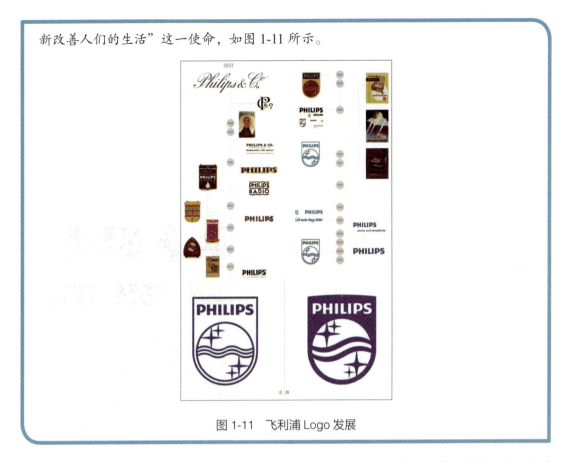

图 1-11　飞利浦 Logo 发展

德国虽然工业革命起步较晚，但仅用了 40 多年就赶超了英国，德国的电子工业到 1900 年时处于欧洲之首，化学工业也位于世界前列。这时德国出现了 AEG、西门子等世界性大企业，并在 1907 年成立了德国工业同盟，这是一个具有时代进步设计的思想组织。他们的设计思想是：首先，设计的核心是为大工业服务；其次，必须以标准化为核心。

2. 发展阶段（1950—1970 年）

20 世纪 50 至 70 年代，美国迎来了前所未有的良好经济发展环境，品牌形象设计也得到空前发展。一些大型企业开始重视工业设计与产品的视觉设计，以树立品牌形象作为经营要素，并有机地将艺术设计、工业技术与商业结合起来，达到品牌利益与社会效益的双赢，而品牌与品牌之间的识别策略越来越理论化、系统化。众所周知的现代设计的摇篮——德国的包豪斯设计学院，培养了大批工业设计、商业设计、视觉传达设计等专业人才，为社会造就了大批优秀的设计师。而一大批设计师在第二次世界大战后转移到美国，为当时美国的设计领域注入了强大的设计力量，这也成为美国设计进入世界前列的重要因素。

此时，美国拥有心理学、人类学、经济学、社会学方面的专家，这些学科对人际关系学起到了推动作用，也为品牌形象设计的形成提供了理论基础。人们认识到原有的企业经营战略已无法适应迅猛发展的市场，建立一套具有统一性、完整性、组织性的规范的识别系统来传达品牌独特的经营理念，树立鲜明的品牌形象，已成为企业等主体竞争的必要手段，在此情况下品牌形象设计就水到渠成地形成了。

案例分析

发展阶段——美国IBM、CBS公司品牌Logo设计

1. 美国国际商用机器公司（IBM）

保罗·兰德为美国国际商用机器公司所做的设计成为早期成功导入 CI 的典范。当时奥利维蒂公司的产品十分注重造型设计，形象鲜明，因而在宣传传播上占领一定优势。因此，IBM 公司开始考虑 IBM 的产品和品牌形象设计的问题，委托兰德思考如何把公司的开拓创新精神和引领时代的进取心传达给人们。兰德运用整合传播思想统一 IBM 公司所有的设计项目，合成一个系统的整体。在 Logo 设计方面，为了显示 IBM 公司的产业特征，同时体现出公司具有先进和前卫的产品，以及公司的思想和企业精神，如图 1-12 所示。

兰德最初的设计选用的是黑体，每个黑体字母的上下部分有明显的饰角，饰角使这三个

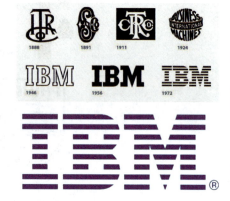

图 1-12 IBM Logo 发展

字母形成一个整体，如同 IBM 公司的起家产品打字机打出来的。字母"B"中间的两个孔改为正方形，更彰显打印效果。该设计不花哨，他甚至认为一个有保守倾向的标志更能反映出品牌的文化内涵。后来，兰德又对这个标志做了修正，用 8 条横线贯通了这三个字母。8 条线正好都是对这三个字母的最佳分割。三个不同的字母上下两条线完全一样，使这三个字母连成了一体，各分割线条变化中统一，从而形成了速率感、科技感和时代感，标志中隐含的逻辑和次序的力量形成强大的视觉感染力。该 Logo 标准色为蓝色，"蓝色巨人"的称号从此和 IBM 三个字母联系在了一起。1BM 标志的成功使美国的许多公司纷纷思考自己的个性识别和外界的认同问题，于是美孚石油公司、西屋电器公司、3M 公司，还有全球各大银行、各航空公司、连锁业都把目光聚集到了品牌形象设计上，根据市场实际情况进行有远见、有创新，保持自己鲜明个性的设计。

2. 美国 CBS 公司

20 世纪 60 年代初，美国一些大中型企业纷纷将能够完整树立和代表形象的具体要素作为一种经营战略。美国 CBS 就是这个时期导入品牌形象设计的典型企业。始建于 1927 年费城的 CBS 在 1949 年前，收视率始终屈居于同为美国广播巨头的 NBC 之下。于 1951 年发布全新设计 Logo 的同时，CBS 开始占领美国广播业首席

之位。这样的空前胜利来源于由当时的首席执行官 Frank Stanton 与已故设计总监 William Golden 对于品牌设计理念的坚持。身为首席执行官的 Frank Stanton 深知艺术与设计对于品牌潜在市场具有极大的改变力。由为 CBS 效力 20 年之久的 William Golden 所创作的全新 Logo 设计一经推出便对当时的设计理念以及传统艺术造成了革新式的影响。标志中,重叠于蓝天白云的超现实主义眼睛图案看到的不仅是企业对未来的愿景,更是对广阔天空的展望,如图 1-13 所示。

图 1-13　CBS Logo 设计定位

3. 成熟阶段（1970 年以后）

在 IBM 公司与 CBS 公司等成功导入品牌形象设计后，美国很多大型企业也纷纷导入以视觉识别为主的品牌形象设计，品牌形象设计逐渐成为企业竞争角逐商战的有力武器。1969 年，美国美孚石油公司正式导入品牌形象设计，在全世界各地的分公司加油站一举旧貌换新颜。英荷壳牌（Shell）石油公司也随即宣布导入品牌形象设计，以贝壳为标准形象图形的品牌识别标志在世界各地的壳牌公司加油站一夜之间展现。另外，还有东方（Eastern）航空公司、西屋电气公司（Westinghouse）、艾克逊公司等，其中最具代表性的有美国无线电公司（RCA）、百事可乐公司（Pepsi Cola）、可口可乐公司（Coca-Cola）、哥伦比亚广播公司（Columbia）；欧洲公司有菲亚特汽车公司（Fiat）、法国航空公司（Air France）、英国罗卡斯公司（Lucas）、德国的梅德塞斯·奔驰公司（Benz）、西门子（Siemens）电气公司、荷兰的弗强斯运输公司（Furtrans）、英荷壳牌（Shell）石油公司、瑞士雀巢（Nestle）公司，在众多导入 CI 企业中，获得显著成功的是可口可乐公司。图 1-14 所示为西屋电气公司、百事可乐公司 Logo。

图 1-14　西屋电气公司、百事可乐公司 Logo

1.2.3　品牌形象设计的变革

1. 设计流程的变革

当下是一个信息爆炸的时代，人们获取信息的渠道空前的多样化，接受和阅读信息的时间越来越碎片化。因此，如果在信息过剩的环境中依然采用传统的自上而下的设计流程，具有一定的主观性，与实际信息传播环境脱离。因此，新的设计流程应基于信息设计为主导，设计源同时包含信息源、信息环境和信息接收者，先适时的、动态地分析信息需求，再开发适应此需求的信息源，这种设计方法是自下而上的。

传统的设计流程是由设计客户提供基本信息，设计机构完成设计系统后，客户再依据

此系统执行。此模式下设计机构和客户间的合作是阶段性的、暂时的，设计项目也具有相对独立的特性。但是在信息设计的主导下，品牌形象设计将不再是相对独立的设计项目，而是和客户的传播策略形成完整、长期的合作模式，客户代理模式将在未来的品牌形象设计中占主导地位。

2. 设计表现的变革

如何使视觉符号能够具有更大的涵盖力和隐喻空间，并保持有效的识别以及沟通。传统的视觉识别通过视觉符号的一致性（包括符号形态的恒定和符号组合的恒定）来解决识别问题，保持同一性；而未来设计需要通过视觉元素的共性特征，以置入可变的设计形式来保持统一性，解决识别问题。

3. 技术多样化的变革

（1）动态识别

随着网络和科技的发展，现在已经出现了许多设计商标动画的软件及技术，越来越多的品牌开始使用自己的动态标识。不同于传统品牌标识的静止状态，品牌动态识别视觉效果丰富，也更加能够给人们留下立体的品牌印象，同时非常适合被用在各类新媒体平台中。计算机技术在设计上的广泛应用挑战着艺术设计形式，同时也充实了设计的外延。多元化的视觉观念也暗示着视觉传达方式会打破传统设计门类的界限。

（2）VR 虚拟仿真技术

VR 虚拟仿真技术是"互联网+"时代所萌生的新兴产物。在体验上，它不但融合了多媒体、计算机图像处理、传感器等多种技术，还为使用者提供了充分的交互式设计，真正实现"打破次元壁"让现实与虚幻融为一体。通过 VR 虚拟仿真技术，可以使建筑物、商品等实物得到立体展示，打破原有的传统展示方式，将观众带到现场，让他们直接观看、感受和互动。VR 虚拟仿真技术可以使品牌形象展示变得更有趣，使科学与艺术有机会结合，吸引更多的受众，以更容易接受的方式传播和展示宣传。VR 展示以一种高效率、高性价比的姿态逐渐成为传播界的宠儿。

（3）大数据 & 接触点

随着大数据时代的来临和云计算技术的崛起，品牌可以快速得到大量有用信息，它是快速应对市场变化和消费者反应的好帮手，给人们提供了一个可参考的客观材料，根据不同消费群体的特征，了解消费者与品牌的真实接触，可以通过收集、分析数据来调整品牌形象设计，更加有针对性地设计。

1.2.4　品牌形象设计的特征

品牌形象设计是企业和品牌在市场竞争中的重要法宝之一，是可以经过长期市场竞争考验的。因此，企业要与对手更好地竞争，就必须掌握品牌形象设计这个有力武器。一个好的品牌形象应该具备如下几个特征。

微课 V1-6　品牌形象设计的特征

1. 记忆性

记忆度的高低决定品牌意识强弱。多个记忆叠加起来进而构成完整的印象，印象又可以引发联想，满足顾客需求。在实际感受到的品牌印象中，记忆对帮助大脑构建品牌印象占有较大比例。品牌如何能够进入受众记忆，被受众所接受，进而喜爱该品牌，是品牌化战略中的重要环节。

2. 统一性

品牌形象设计的基本内容就是形成统一的识别系统，使品牌形象在各个层面得到统一。它具体地表现在理念、行为及视听传达的协调性，产品形象、员工形象与品牌整体形象的一致性，企业的经营方针与其精神文化的和谐性。各要素之间的系统一致就像上下奔流不息的流水，互相引导、互相照应。统一性是品牌形象设计最显著的特点，如图 1-15 所示。

图 1-15 肯德基 Logo 及店面装饰

构成品牌形象的每一个要素表现得好坏，必然会影响整体的品牌形象。因此，在品牌形象形成过程中应把品牌形象贯彻和体现在经营管理思想、决策及经营管理活动之中，从品牌的外部形象和内在精神的方方面面体现出来，依靠全体员工的共同努力，使品牌形象的塑造成为大家的自觉行为。

3. 多层次性

由于整体的品牌形象是由不同层次的品牌形象综合而成的，品牌形象也就具有了十分鲜明的层次性特征，可分为物质的、社会的和精神的三个方面。

（1）物质方面的品牌形象主要包括：企业的办公大楼、生产车间、设备设施、产品质量、绿化园林、点装饰、团体记、地理位置、资金实力等。在物质方面的品牌形象中，具有实质性要素的是产品质量。如果产品质量低劣，即便企业有着豪华的生产经营设施，也会使品牌形象毁坏殆尽，直接威胁企业的生存。

（2）社会方面的品牌形象包括：企业的人才阵容、技术力量、经济效益、工作效率、福利待遇、公众关系、管理水平、方针政策等。在社会方面的品牌形象中，品牌与公众的关系是最为重要的因素，协调两者之间的关系是塑造品牌良好形象的有效途径。

（3）精神方面的品牌形象包括：企业的信念、精神、经营理念及企业文化等。品牌的生气和活力必然会通过品牌的精神形象表现出来。

4. 稳定性

品牌形象设计需要一个导入期，从开始启动到策划再到实施导入，需要反馈修正的一个周期，往往需要较长的时间，可能是一年、两年，一些知名的大品牌会需要更长的时间。品牌形象一旦形成，一般不会轻易改变，具有相对稳定性。因为社会公众经过反复获取、过滤和分析品牌信息，由表象的感性认识上升为理性认识，对品牌必然会产生比较固定的看法，从而使品牌形象具有相对稳定性。

品牌形象的稳定性可能导致两种不同的结果：一种是相对稳定的良好形象。在市场竞争

中，良好的品牌形象是品牌极为宝贵的竞争优势。品牌信誉一旦形成就可以转化为巨大物质财富，产生名牌效应。另一种是相对稳定的低劣的品牌形象。品牌将会在较长时间内难以摆脱社会公众对企业的不良印象，而要重塑良好的形象就需要品牌在一定时期内付出艰苦努力。

5. 动态性

品牌形象并不是一成不变的，除了具有相对稳定的一面外，还具有波动可变的一面。因为品牌形象设计并不是一次性的短期行为，国外企业品牌形象设计的导入及实施周期一般是 10 年，品牌形象设计的部分导入一般也需要两三年时间。在导入过程中，随着品牌所处的企业环境，如经营战略、经营方式、市场定位、产品定位及企业的组织机构设置等因素发生微妙的变化，可以在主旨不变的情况下，局部调整改动，寻求在稳定中不断发展，从而在社会公众心目中塑造一个稳固的、良好的品牌形象。

这种动态的可变性，使得品牌有可能通过自身的努力改变公众对品牌原有的不良印象和评价，从而一步一步地塑造出更好的品牌形象。

6. 传播性

品牌形象必须通过一定的传播手段和传播渠道才能建立，没有传播手段和传播渠道，品牌实态就不可能为外界所感知、认识，品牌形象也就无从谈起。品牌形象的形成过程实质上就是品牌信息的传播过程。传播作为传递、分享及沟通信息的手段，是人们感知、认识品牌的唯一途径。品牌通过传播将有关信息传递给公众，同时又把公众的反应反馈给企业，使品牌和公众之间实现沟通和理解，从而达到塑造品牌形象的目的。品牌信息的传播可以分为直接传播和间接传播两种形式。

（1）直接传播是指品牌在经营活动中其有关信息可直接为外界所感知，如企业建筑、办公营业场所、产品展览陈列、标志、员工行为等。产品的消费者和用户更是产品信息的直接传播者，他们对产品的印象和评价最终形成了品牌形象。

（2）间接传播是指品牌有意通过各种专门中间媒介物所进行的传播。这些专门媒介物包括印刷媒介如报纸、杂志及品牌为树立形象所印制的各种可视品，如电子媒介：电视、广播、电影、霓虹灯、各种形象广告牌等。这些媒介的特点是信息传递速度快、受众面广。品牌借助大众传媒，运用广告和宣传报告的形式，可以及时有效地发送品牌信息，介绍品牌实态，扩大品牌知名度，消除公众误解，增进公众对品牌的了解与沟通。

7. 独特性

品牌形象设计的要点就是创造品牌个性。从本质上来说，品牌形象设计是一种品牌求得生存发展的差异化战略。差异性是品牌形象设计的最基本特征，不仅表现在品牌的标志、商标、标准字和标准色等差别上，同时也表现在品牌形象的民族、文化差别上。在视觉方面，标志设计尤为突出，一个标志展示了品牌的独创性、独特的风貌和给人们带来的强烈视觉冲击力，并可区别于其他品牌，展示本品牌的特点，才能让品牌在竞争激烈的环境中不断开拓创新，不断地发展。图 1-16 所示为各大银行的标志设计。

图 1-16　各大银行 Logo

1.2.5 品牌形象设计的功能

品牌形象设计通过对理念、执行、视觉等方面的协调统合，对内可以强化群体意识，增强企业等主体的向心力和凝聚力。对外通过标准化、系统化的规范管理可以改善主体体质，增强适应能力；可使社会大众更明晰地认知该主体，建立起鲜明统一、高人一等的品牌形象，为品牌的未来发展创造整体竞争优势，主要具有以下几个方面的功能。

微课 V1-7 品牌形象设计的功能

1. 识别功能

如今，各品牌的产品品质、性能、外观、促销手段都已趋类同，品牌形象设计的开发和导入能够使品牌树立起特有的、良好的形象，促使产品与其他同类产品区别开来，从而提高品牌产品的非品质的竞争力。识别功能是品牌形象设计的最基本功能：一是语言识别，它反映品牌的本质特征，提炼出能被社会认同的识别语言；二是图像识别，能设计出品牌专有代表性图形，以传达信息；三是色彩识别，借助色彩心理联想等捕捉品牌理念内涵。

2. 管理功能

在开发和导入品牌形象设计的过程中，企业等主体应制定管理手册作为主体内部法规，帮助主体制定经营思想、行为规范和媒体传播等一整套经营管理标准，保障品牌形象管理的权威性和有效性。同时，让企业全体员工认真学习并共同遵守执行，以此保证主体识别的统一性和权威性。通过法规的贯彻和实施，统一和提升主体的管理水平和战略规划，确保品牌自觉朝着正确的方向发展进行有效的管理，从而增强实力，提高经济效益和社会效益。

3. 传播功能

品牌形象设计将具体可视的外观形象与抽象理念相结合，通过各类传播媒介和传播方式，将品牌的附加文化价值和浓郁的情感传递给公众。品牌形象设计的导入和开发能够保证品牌信息传播的同一性和一致性，并且使传播更经济、有效。

4. 应变功能

在瞬息万变的市场环境中，企业等主体要随机应变，变是绝对的，不变（稳定性）是相对的。企业等主体导入品牌形象设计能促使主体信息的对外传播具有足够的应变能力。品牌形象设计可以随市场变化和产品更新应用于各种不同的产品，从而提高主体的应变能力。

5. 协调功能

品牌有了良好的品牌形象设计，可以加强内部组织成员的归属感和向心力，齐心协力

地为主体的美好未来努力。也就是说，它可以将地域分散、独立经营的分支业务机构组织统合在一起，形成一个实力强大的竞争群体，发挥群体的作用。

6. 文化教育功能

品牌形象设计具有很强的文化教育功能。卓越而先进的主体文化可以从意识层面强化主体员工的共享价值观，形成群体"认同感"和"归属感"。因此，品牌形象设计可以通过宣传教育、培训等形式规范员工的思想和行为，或营造良好的环境氛围，起到培育作用。同时，品牌形象设计的导入还可以帮助企业等主体吸收最新的理论、科学、技术、人才等，从而使企业在运转有序、协同统一的基础上加速发展。

1.2.6 品牌形象设计的架构

品牌形象设计作为一个系统化的组合体，一般来讲，它主要由理念识别系统（Mind Identity, MI）、行为识别系统（Behavior Identity, BI）和视觉识别系统（Visual Identity, VI）三部分构成。

微课 V1-8 品牌形象设计的架构

1. 理念识别系统（MI）

理念识别系统（MI）是品牌形象设计的核心部分，是对企业等主体自经营以来所积淀的经营历史、内部资源以及内外部环境诸多因素进行周密分析、精心提炼而成的价值观体系，是企业等主体经营哲学与精神文化的结合体，其包括核心价值观、使命、愿景、目标、精神、经营方针等主要内容。

2. 行为识别系统（BI）

行为识别系统（BI）是指企业等主体在经营理念指导下所形成的经营管理制度和被全员共同遵守的组织行为规范，直接反映主体理念的个性和特殊性，是主体实践经营理念与创造品牌文化的准则，是对主体运作方式做出统一规划而形成的动态识别系统。它广泛应用于生产、经营活动的每个细节，是品牌传播理念文化和建立维护形象的重要途径。

行为识别系统对内包括：制定战略决策、运营发展、教育培训、环境修缮、生产福利等，对外包括：市场调查、产品开发、公共关系、促销活动、公益文化活动等。通过一系列实践活动将主体理念的精神实质推广到主体内部的每一个角落，汇集起员工的巨大精神力量。行为识别系统需要员工们在理解主体经营理念的基础上，把它变为发自内心的自觉行动。

3. 视觉识别系统（VI）

视觉识别系统（VI）是传达主体信息，建立品牌知名度和塑造品牌形象最直接、有效的方法。视觉识别系统运用一切可视、可听、可感的传播符号，通过产品、环境、传媒、影像等形象应用界面，实现品牌识别同一性和品牌形象价值差异性的传播。其中，基础要素包括品牌名称、标志、标准字、标准色、象征图案等；应用要素包括办公事物用品、服装系统、产品包装、环境展示、导视系统、交通工具、广告宣传、礼品等。

4. 三者之间的关系

理念识别系统（MI）、行为识别系统（BI）和视觉识别系统（VI）三大核心体系之间相互制约、共同作用。三大核心体系三者合一，表达同一思想，传达同一声音，展现同一形态，可有力塑造品牌的同一形象，强化受众对品牌的整体印象和接受程度。

其中，理念识别系统相当于品牌之"心"，体现品牌的心灵之美，是原动力和核心思想，是品牌的最高决策层，是品牌的思想和灵魂，是品牌对现在以及未来一个长期的总体策划与定位；行为识别系统是企业之"手"，体现品牌的行为美，是具体的执行和行为标准，主要是在品牌理念的指导下一切经营管理的行为，即品牌的做法；视觉识别系统是品牌之"貌"，在依据品牌理念、文化、宗旨、行为的基础上，运用视觉设计的方式，以图形和符号的形式来塑造品牌个性化视觉形象的设计系统，以形式感染人，体现品牌形象美，是具体形式和外在表现，最容易被人注意和记忆的部分，如图1-17所示。

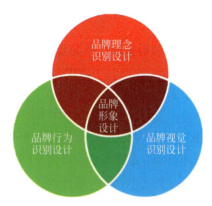

图1-17 品牌理念识别、行为识别、视觉识别关系图

任务1.3　品牌形象设计师

1.3.1　品牌形象设计职业发展趋势

以前大部分设计公司觉得完成标志设计就相当于品牌形象设计工作完成了一半，接下来的工作就是将标志放到别人设计好的模板中即可。所以，以往中国的品牌形象设计几乎都是在统一模板的基础上被不断的复制。如今，这样的现象还屡见不鲜，导致品牌形象设计缺乏鲜明的个性，不能被公众很好地进行视觉识别，导致主体竞争力下降。

微课 V1-9　品牌形象设计职业发展趋势

目前，为了使信息传递具有一致性和便于社会大众接受，很多企业、品牌等主体形象不统一的因素被逐渐加以调整，使主体名称、商标名称尽可能地统一，给人以唯一的视听印象；同时，必须是个性化的、与众不同的，差异性的原则越来越重要。对于以后的品牌形象设计行业发展，可以预见的是，优质化、差异性的品牌形象设计作品会越来越受广告主和消费者的喜爱。

1.3.2　品牌形象设计师职业特征

品牌形象设计行业中有Logo设计师、空间设计师、平面设计师等岗位，多来自平面设计、产品设计、工业设计、广告设计、视觉传达设计、环境设计等专业，主要需要掌握设计构成、设计心理、材料等理论知识，并且具备较好的软件能力、创意思维能力、设计表现力等。自中国品牌化意识逐渐强烈起来以后，中国品牌形象设计也开始兴起，品牌形

象设计师的就业前景一片广阔,市场需求量较大。好的品牌形象设计师在各行各业都有较大需求。设计师在设计品牌形象的过程中需要结合品牌战略,通过标志造型、色彩定位、标志的外延应用等助推品牌成长,帮助品牌形象塑造、品牌战略落地和品牌文化建设。

1.3.3 职业素养

品牌形象设计师需要有良好的职业素养,以更好地实施设计。

1. 良好的个人素质和文化底蕴

作为一个品牌形象设计师,应该了解中国的历史,任何设计的发展都是和历史的发展密不可分的,只有了解了历史,才能真正了解设计发展的真谛。另外,还应多了解一些相关的艺术知识。品牌形象设计是一门专业性很强的设计学科,它是多方面艺术的综合,所以对其他同类的艺术知识了解得越多,越有助于启发你的灵感,才有更多的创作激情。

2. 良好的表达和沟通能力

设计的最终目的是让别人(客户或甲方)了解并同意你的设计,表达设计的方法一方面是各类效果图、草图、手绘图等;另一方面是你的口述表达。前者需要你掌握各种表现技法,而后者则需要你具有良好的沟通和说服能力,这种能力除了天生的性格因素外,还需要了解一些心理学广告方面的知识。

3. 优秀的设计水平

优秀的设计水平来自以下几方面。
(1)扎实的美术基础知识。
(2)对理论知识的良好把握。
(3)合理的工作流程、良好的工作习惯。
(4)对优秀设计的合理借鉴。
(5)丰富的工作经验积累。

课后实训

实训项目的情景设计、目的、要求等详细内容见"项目2——实训项目设计"。

即学即用 1-1 企业形象与品牌形象的关联

课后思考

1. 品牌形象设计有什么功能?
2. 谈谈你对品牌形象设计师这个职业的理解。

项目 2 教学课件　　V2 导学

项目 2　实训项目设计

学习引导

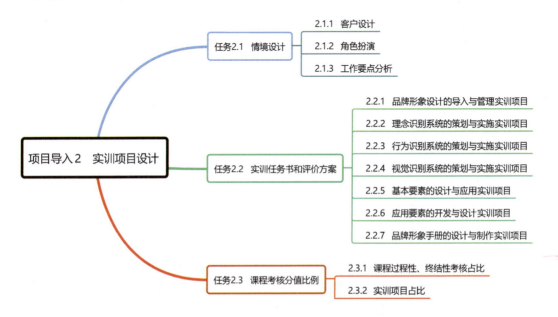

学习目标

- **素质目标**

践行社会主义核心价值观，遵守客观规律与科学精神，履行道德准则和行为规范；

培养学生具有较好的审美和人文素养，具有明确的社会责任感、较强的集体意识和团队合作精神；

培养学生勇于创新、严谨求实、吃苦耐劳、诚实守信、精益求精、爱岗敬业等综合职业素养。

- **知识目标**

通过实训，使学生消化课堂所学知识，激发创作热情，熟练运用品牌形象策划与设计的原则与方法、工作流程，形成品牌形象系统的整体设计观念。

- **能力目标**

培养学生清晰准确地阐述自己的设计思路，独立完成设计的能力；

积累设计及工作经验，提高专业悟性，提高整体设计与制作的能力；

讲究工作效率、注重工作质量的习惯，更好、更快地适应社会工作环境的能力；

树立全面、综合的品牌形象设计思维与意识，具有环保意识、安全意识，具有能充分运用品牌形象理论知识与实践的能力；

掌握项目调研、语言沟通、资料收集、信息分析、自我管理能力等综合职业能力。

任务2.1　情境设计

项目情景可以按专业设定，如景区、旅游管理等专业可以城市、特色小镇、星级景区等旅游目的地为客户对象；会展、文创等专业可以节事、会议、展览等活动为客户对象；营销、设计等专业可以企业、集团等团体为客户对象。根据各行各业，不同品牌的运营理念、宗旨、定位、行为表现等形象，完成系统的品牌形象策划与设计项目工作。部分客户描述如下。

2.1.1　客户设计

1. 旅游目的地类客户

旅游目的地是指一定地理空间上的旅游资源同旅游专用设施、旅游基础设施以及相关的其他条件有机地结合起来，就成为旅游者停留和活动的目的地，即旅游地。旅游目的地把旅游的所有要素，包括需求、交通、供给和市场营销都集中于一个有效的框架内，可以被看作是满足旅游者需求的服务和设施中心。旅游目的地形象是一个综合概念，它反映的是整个目的地作为旅游产品的特色和综合质量等级，对指导旅游目的地建设、发展目的地旅游和精神文明有着重要的意义；是人们对旅游目的地内"旅游活动"和"旅游吸引物"特征的美的描述和评价；具有知名度、美誉度、忠诚度和产品联想的特征；是商标名称、产品实力、包装、价格、历史、声誉、符号、广告风格的无形总和。

景区、特色小镇、城市等旅游目的地的品牌形象设计以理念识别为基础，通过标语、口号、吉祥物等一系列设计向公众直接、迅速地传达品牌特征和信息，使人们对旅游目的地产生系统化的良好印象，刺激旅游者前往目的地旅游和消费的目的。项目的应用要素侧重公共关系赠品、人员服装服饰、景区环境标识、广告宣传、包装等系统设计。

2. 会展活动类客户

会展活动是指会议、展览、大型活动等集体性的商业或非商业活动的简称。其概念内涵是指在一定地域空间，许多人聚集在一起形成的定期或不定期的传递和交流信息的群众性社会活动。其外延包括各种类型的博览会、展览会、展销会、大中型会议、竞技运动、文化活动、节庆活动、庙会活动等。

会展活动的品牌形象设计是将会展理念、宗旨、文化等品牌核心价值，通过适当的视觉设计与传播渠道形成认知与理解的要素，让受众知晓并理解会展的品牌特征，从而在其心目中建立品牌形象。项目的应用要素侧重公共关系赠品、人员服装服饰、会场环境标识、广告宣传、交通工具外观等系统设计。

3. 企业及团体类客户

企业是从事生产、流通、服务等经济活动，以生产或服务满足社会需要，实行自主经营、独立核算、依法设立的一种营利性的经济组织。团体是指为一个共同的目的、利益或娱乐而联合或正式组织起来的一群人，如研究会、协会等非营利性组织。

企业及团体的品牌形象设计是将企业理念、文化、服务内容、规范等抽象概念转换为具体的视觉符号，宣扬企业个性，树立企业及团体的风格，并使这种风格最终能够深入消费者心中。项目的应用要素侧重办公事务用品、人员服装服饰、企业内部环境、广告宣传等系统设计。

2.1.2 角色扮演

按小组互相扮为甲方（旅游目的地、会展活动、企业或团体等客户），乙方（设计工作室、广告公司、文创公司等设计单位），乙方承接甲方发布的项目和任务。建议每小组 5 人左右。

小组名称		组　号	
组长/分工			
副组长/分工			
组员/分工			

为了增加学生参与实训的真实感，要求学生在规定时间内，模拟真实项目的洽谈、招投标、合同签订、具体实施、后期评估等工作流程和要求完成实训。

2.1.3 工作要点分析

本门课程实训需要完成多个子项目和任务,每个实训项目或任务的工作流程大致如下,供大家参考。

步骤	工作过程	要点分析
1	工作准备	准备相关资料、工具。
2	市场分析/资料分析	对同类项目或任务进行市场、资料等调查和分析,有需要的可做问卷、专家等调查或通过专业的咨询公司完成调研和分析。
3	明确工作定位	根据上述分析,明确设计方向,确立设计定位,梳理创意思路。(给谁设计?设计什么?如何设计?为什么这样设计?)
4	方案设计	根据设计思路,使用相关设计工具,按照每个子项目或任务的设计要求,具体完成相关设计。每一阶段设计方案,需经客户方(甲方)审定通过后方可进行下阶段设计,避免造成不必要的浪费。
5	方案研讨	设计初稿完成后,应邀请相关的部门和人员进行研讨,提出修改意见。
6	设计修正	根据修改意见进行设计修正、深化、完善。
7	设计正稿制作	根据修正后的方案,进行说明文字编写和版面编排等后期制作工作。
8	设计提案	整理设计成果,以PPT等形式向客户提案。提案时注意,语言表达要准确、流畅,仪表要自然大方。
9	设计成果展示与评价	成果展示、学生互相观摩与评价,教师总结与点评,最终给出阶段实训成绩。
10	循环开始下一个实训项目或任务	

任务2.2　实训任务书和评价方案

2.2.1　品牌形象设计的导入与管理实训项目

1. 项目任务书

项目名称	品牌形象设计的导入与管理	实训对象	＿＿＿＿＿专业＿＿＿＿＿班＿＿＿＿＿小组	工时	
实训目的	品牌形象的导入与管理是一个长期的计划,是解决问题的过程,也是不断碰到新问题的过程。因此,学生需要完成从"理念—行动—设计—管理—维护—发挥效用"的全工作过程。在此过程中,团队以一个目标为出发点,将品牌形象有效地推广到受众面前。				
实训任务	(1)完成对目标受众、竞争对手、市场等相关前期调研; (2)完成调研报告撰写(或汇报PPT制作); (3)完成整个"品牌形象设计的导入与管理"实训项目的工作方案撰写。				
实训场地	多媒体教室、机房、资料室、图书馆等场所。				
实训设备	网络、电脑(安装应用软件)、扫描仪、打印机、移动硬盘等设备。				
实训步骤和要求	(1)分组(可为项目组取名,如××工作室),建议每组5人左右,确定项目组长; (2)结合本专业领域,扮演甲乙双方,甲方发布项目需求,己方承接项目; (3)作为甲方,调研同类品牌的形象策划与设计案例,并分析该案例中的优势和不足,调研分析目标受众、市场等,并完成相关调研报告; (4)进行项目导入与管理过程模拟,并制订工作方案,如人员分工、时间安排等; (5)以小组为单位进行课堂汇报,学生互评,教师点评。				
成果提交	(1)调研报告(Word或PPT); (2)工作方案(Word和甘特图)。				
备　注	以上内容供参考,可按实际情况修改。				

2. 项目评价表（考核小组）

序号		评价内容	分值	得分
（1）	调研报告	① 目标受众、市场、背景分析等基本内容完整、逻辑性合理； ② 优劣势、存在问题等实际情况分析到位； ③ 改进意见和建议合理、有针对性； ④ 语言表述逻辑性清晰、合理； ⑤ 文体格式规范，字数符合要求。	40	
（2）	工作方案	① 项目可实施性、各部分的逻辑性； ② 项目实施经费预算清楚、合理； ③ 人员分工合理； ④ 工作时间和重要节点安排合理； ⑤ 甘特图制作规范、清晰、完整、美观。	40	
（3）	职业规范	① 作品不得违反相关法律规定、不得雷同、不得与任何公开发表的作品相同或者类似，不得侵犯他人合法知识产权； ② 作品不得含有任何涉嫌民族歧视、宗教歧视、威胁国家间友好关系以及其他有悖于社会道德风尚的内容。	10	
（4）	现场汇报	① 汇报人员仪态、仪表、风度等表现； ② 现场陈述表达清晰有条理、语言有说服力； ③ 对提问题准确理解、反应迅速，回答问题明确扼要； ④ 团队配合默契。	10	
合计			100	

备注：以上内容供参考，可按实际项目情况修改。

续表

3. 个人绩效评价表（考核个人）

姓　　名			
分工任务		个人工时	
工作自述 （个人填写）			

	具体考核内容	得分 （每项10分）
基本能力和知识	（1）效率：按时、准确地完成工作，成果达到预期目标或计划。	
	（2）质量：高质量地完成工作，客户满意度高、工作总结汇报准确真实。	
	（3）工作量：工作量饱满。	
	（4）知识：专业知识掌握全面、操作技能强。	
综合能力和素养	（1）创新性：积极地做出有效的尝试，有创新能力，能提出建设性的建议和意见。	
	（2）团队性：责任性、团队合作性强、协作能力强。	
	（3）积极性：钻研业务，勤奋好学，要求上进。	
	（4）纪律性：服从分配，遵守项目组各种规章制度。	
	（5）出勤率：出勤率高，按时上课，不迟到、早退。	
	（6）职业道德：尊重同事，善于批评和自我批评，良好的职业道德和素养。	
总　　分		
说　　明	（1）本表必须由全体组员讨论和评价，由负责人填写； （2）本表完成后统一归档，作为课程考核成绩的主要依据； （3）对考核结果有异议的，由本人、小组负责人、教师三方进行评议。	
备　　注	以上内容供参考，可按实际项目情况修改。	

2.2.2　理念识别系统的策划与实施实训项目

1. 项目任务书

项目名称	理念识别系统的策划与实施	实训对象	＿＿＿＿专　业＿＿＿＿班＿＿＿＿＿＿＿＿＿＿＿＿＿＿小组	工时	
实训目的	理念识别是品牌的精神基础，能用目标导向品牌的价值目标，增强品牌向心力和凝聚力，实现品牌形象对外的辐射作用。因此，学生需要明确品牌发展方向、宗旨、价值观等内容，为企业营造适合品牌发展的氛围、适应竞争激烈的环境、提高灵活应变的能力，并给受众留下良好的印象与认同，为品牌打下坚实的发展基础。				
实训任务	（1）完成核心层面（品牌价值观、精神观）的文字撰写； （2）完成战略层面（品牌宗旨、使命、愿景、定位）的文字撰写； （3）完成执行层面（品牌经营、管理、人才、工作、营销等理念）的文字撰写。				
实训场地	多媒体教室、机房、资料室、图书馆等场所。				
实训设备	网络、电脑（安装应用软件）、扫描仪、打印机、移动硬盘等设备。				
实训步骤和要求	（1）作为甲方，明确本品牌理念诉求方向，准确定位； （2）集思广益，调动全体组员的积极性，确立本项目需要完成的宗旨、经营方针、精神、价值观、道德等基本要素的文字初稿； （3）高度凝炼与概括总结，撰写"理念识别系统策划书"，力求言简意赅、易读易懂易记、富有感染力和号召力、朗朗上口的效果； （4）反复商榷、修改、完善，最后以品牌价值观为核心，延展出整套内涵丰富、富于个性和完整准确的理念体系，并定稿； （5）向乙方阐述，便于乙方完成后续视觉识别设计工作； （6）以小组为单位进行课堂汇报，学生互评，教师点评。				
成果提交	策划书（Word 或 PPT）。				
备　注	以上内容供参考，可按实际情况修改。				

2. 项目评价表（考核小组）

序 号		评 价 内 容	分 值	得 分
（1）	策划书	① 宗旨、经营方针、精神等策划书基本内容完整、逻辑性合理； ② 理念系统定位准确； ③ 语言描述言简意赅、易读易懂易记、富有感染力和号召力、朗朗上口； ④ 文体格式规范，字数符合要求。	80	
（2）	职业规范	① 作品不得违反相关法律规定、不得雷同、不得与任何公开发表的作品相同或者类似，不得侵犯他人合法知识产权； ② 作品不得含有任何涉嫌民族歧视、宗教歧视、威胁国家间友好关系以及其他有悖于社会道德风尚的内容。	10	
（3）	现场汇报	① 汇报人员仪态、仪表、风度等表现； ② 现场陈述表达清晰有条理、语言有说服力； ③ 对提问题准确理解、反应迅速，回答问题明确扼要； ④ 团队配合默契。	10	
合计			100	

备注：以上内容供参考，可按实际项目情况修改。

3. 个人绩效评价表（考核个人）

姓　　　名			
分 工 任 务		个 人 工 时	
工 作 自 述 （个人填写）			

	具体考核内容	得分 （每项10分）
基本能力和知识	（1）效率：按时、准确地完成工作，成果达到预期目标或计划。	
	（2）质量：高质量地完成工作，客户满意度高，工作总结汇报准确真实。	
	（3）工作量：工作量饱满。	
	（4）知识：专业知识掌握全面、操作技能强。	
综合能力和素养	（1）创新性：积极地做出有效的尝试，有创新能力，能提出建设性的建议和意见。	
	（2）团队性：责任心强，团队合作性强，协作能力强。	
	（3）积极性：钻研业务，勤奋好学，要求上进。	
	（4）纪律性：服从分配，遵守项目组各种规章制度。	
	（5）出勤率：出勤率高，按时上课，不迟到、不早退。	
	（6）职业道德：尊重同事，善于批评和自我批评，良好的职业道德和素养。	
总　　　分		
说　　　明	（1）本表必须由全体组员讨论和评价，由负责人填写； （2）本表完成后统一归档，作为课程考核成绩的主要依据； （3）对考核结果有异议的，由本人、小组负责人、教师三方进行评议。	
备　　　注	以上内容供参考，可按实际项目情况修改。	

2.2.3 行为识别系统的策划与实施实训项目

1. 项目任务书

项 目 名 称	行为识别系统的策划与实施	实 训 对 象	_____专业_____班 _____小组	工　　时		
实 训 目 的	行为识别系统是一种行为规范准则，要求全体员工共同努力与主动参与。因此，学生需要明确以理念识别为指导思想，通过品牌内部的教育、管理，外部的经营、公关活动，深入品牌管理的每一个层面、每一个环节中，才能将品牌建设得更规范，发展得更壮大。					
实 训 任 务	（1）完成行为识别系统设计规划预想方案； （2）完成品牌内部和外部行为识别体系结构图。					
实 训 场 地	多媒体教室、机房、资料室、图书馆等场所。					
实 训 设 备	网络、电脑（安装应用软件）、扫描仪、打印机、移动硬盘等设备。					
实训步骤和要求	（1）作为甲方，明确本品牌文化和企业规章制度建设等详细情况； （2）集思广益，调动全体组员的积极性，撰写"行为识别系统规划预想书"； （3）构建符合品牌特色的、详细的内外行为识别体系； （4）反复商榷、修改、完善，给出建设性提议，完善"预想书"内容； （5）向乙方阐述，便于乙方完成后续视觉识别设计工作； （6）以小组为单位进行课堂汇报，学生互评，教师点评。					
成 果 提 交	（1）规划预想书（Word 或 PPT）； （2）体系结构图（思维导图）。					
备　　注	以上内容供参考，可按实际情况修改。					

2. 项目评价表（考核小组）

序号		评 价 内 容	分值	得分
（1）	规划预想书	① 领导人与员工形象定位、基本道德规范、基本行为规范、公共关系等预想书基本内容完整、逻辑性合理； ② 行为系统定位准确，与品牌文化和理念系统一致； ③ 语言描述清晰合理，言简意赅、易读易懂易记、富有感染力和号召力； ④ 行为体系系统化、标准化、规范化，有一定的个性； ⑤ 文体格式规范，字数符合要求。	60	
（2）	体系结构图	① 内部、外部体系完整、结构清晰、层次分明； ② 结构图表述清晰、美观。	20	
（3）	职业规范	① 作品不得违反相关法律规定、不得雷同、不得与任何公开发表的作品相同或者类似，不得侵犯他人合法知识产权； ② 作品不得含有任何涉嫌民族歧视、宗教歧视、威胁国家间友好关系以及其他有悖于社会道德风尚的内容。	10	
（4）	现场汇报	① 汇报人员仪态、仪表、风度等表现； ② 现场陈述表达清晰有条理、语言有说服力； ③ 对提问题准确理解、反应迅速，回答问题明确扼要； ④ 团队配合默契。	10	
合计			100	

备注：以上内容供参考，可按实际项目情况修改。

3. 个人绩效评价表（考核个人）

姓　　名				
分 工 任 务			个 人 工 时	
工 作 自 述 （个人填写）				

	具体考核内容	得　分 （每项10分）
基本能力和知识	（1）效率：按时、准确地完成工作，成果达到预期目标或计划。	
	（2）质量：高质量地完成工作，客户满意度高、工作总结汇报准确真实。	
	（3）工作量：工作量饱满。	
	（4）知识：专业知识掌握全面、操作技能强。	
综合能力和素养	（1）创新性：积极地做出有效的尝试，有创新能力，能提出建设性的建议和意见。	
	（2）团队性：责任心强、团队合作性强、协作能力强。	
	（3）积极性：钻研业务，勤奋好学，要求上进。	
	（4）纪律性：服从分配，遵守项目组各种规章制度。	
	（5）出勤率：出勤率高，按时上课，不迟到、不早退。	
	（6）职业道德：尊重同事，善于批评和自我批评，良好的职业道德和素养。	
总　　分		
说　　明	（1）本表必须由全体组员讨论和评价，由负责人填写； （2）本表完成后统一归档，作为课程考核成绩的主要依据； （3）对考核结果有异议的，由本人、小组负责人、教师三方进行评议。	
备　　注	以上内容供参考，可按实际项目情况修改。	

2.2.4 视觉识别系统的策划与实施实训项目

1. 项目任务书

项目名称	视觉识别系统的策划与实施	实训对象	_____专业_____班 _____小组	工　时	
实训目的	视觉识别系统是最具传播力和感染力的层面,也最容易被公众接受。因此,学生需要将品牌形象识别系统中的 MI、BI 两个非可视内容加以形象化、视觉化的表现,转换为具体符号,并通过丰富多样的应用形式,借助各种传播媒介,直观、迅速地传递品牌文化和商业信息,塑造品牌形象。				
实训任务	(1)撰写视觉识别系统设计合同书及清单; (2)编写视觉识别系统设计项目工作方案。				
实训场地	多媒体教室、机房、资料室、图书馆等场所。				
实训设备	网络、电脑(安装应用软件)、扫描仪、打印机、移动硬盘等设备。				
实训步骤和要求	(1)甲乙双方座谈,甲方阐述相关设计诉求,乙方阐述未来的工作计划和目标、工作内容、报价等; (2)甲乙双方签订设计合同(附清单),明确双方的权利和义务; (3)作为乙方,编写 VI 策划与实施的工作甘特图,完成任务分解、时间节点、团队人员分工等项目管理工作的设计,保障下一阶段工作顺利进行; (4)完成调研、明确设计目标、重点、核心创意等前期准备工作; (5)讨论并明确设计的整体风格、构创基本造型、确定整体设计方案等中期工作阶段; (6)向甲方汇报,调整 VI 设计工作方案,并按合同继续后期相关设计工作; (7)以小组为单位进行课堂汇报,学生互评,教师点评。				
成果提交	(1)合同书和清单(Word); (2)工作方案(甘特图)。				
备　注	以上内容供参考,可按实际情况修改;成果提交可参考即学即用 6-1 和 6-2。				

2. 项目评价表（考核小组）

序号		评 价 内 容	分值	得分
（1）	合同书和清单	① 合同封面、主体、附件等基本内容完整、逻辑合理； ② 条款分层，文字表述清晰、无异议，符合法律规范； ③ 文体格式规范，符合合同要求； ④ 清单条目清晰、报价合理。	40	
（2）	工作方案	① 项目可实施性、各部分的逻辑性合理，目标明确； ② 项目实施经费预算清楚、合理； ③ 人员分工合理； ④ 工作时间和重要节点安排合理； ⑤ 甘特图制作规范、清晰、完整、美观。	40	
（3）	职业规范	① 作品不得违反相关法律规定、不得雷同、不得与任何公开发表的作品相同或者类似，不得侵犯他人合法知识产权； ② 作品不得含有任何涉嫌民族歧视、宗教歧视、威胁国家间友好关系以及其他有悖于社会道德风尚的内容。	10	
（4）	现场汇报	① 汇报人员仪态、仪表、风度等表现； ② 现场陈述表达清晰有条理、语言有说服力； ③ 对提问题准确理解、反应迅速，回答问题明确扼要； ④ 团队配合默契。	10	
合计			100	

备注：以上内容供参考，可按实际项目情况修改。

3. 个人绩效评价表（考核个人）

姓　　　名			
分 工 任 务		个 人 工 时	
工 作 自 述 （个人填写）			

	具体考核内容	得　分 （每项 10 分）
基本能力和知识	（1）效率：按时、准确地完成工作，成果达到预期目标或计划。	
	（2）质量：高质量地完成工作，客户满意度高、工作总结汇报准确真实。	
	（3）工作量：工作量饱满。	
	（4）知识：专业知识掌握全面、操作技能强。	
综合能力和素养	（1）创新性：积极地做出有效的尝试，有创新能力，能提出建设性的建议和意见。	
	（2）团队性：责任心强、团队合作性强、协作能力强。	
	（3）积极性：钻研业务，勤奋好学，要求上进。	
	（4）纪律性：服从分配，遵守项目组各种规章制度。	
	（5）出勤率：出勤率高，按时上课，不迟到、不早退。	
	（6）职业道德：尊重同事，善于批评和自我批评，良好的职业道德和素养。	
总　　　分		
说　　　明	（1）本表必须由全体组员讨论和评价，由负责人填写； （2）本表完成后统一归档，作为课程考核成绩的主要依据； （3）对考核结果有异议的，由本人、小组负责人、教师三方进行评议。	
备　　　注	以上内容供参考，可按实际项目情况修改。	

2.2.5 基本要素的设计与应用实训项目

1. 项目任务书

项目名称	基本要素的设计与应用	实训对象	_____专业_____班 _____小组	工 时	
实训目的	基本要素系统是VI系统的核心部分，VI系统中的所有内容都是围绕着标志、标准字、标准色等展开制定的。因此，学生需要设计出有高度识别性、统一性的视觉符号，精细化、规范化作业贯穿于各个应用层面，让社会各界一目了然地获取品牌想要传递的内涵和信息，达到沟通的目的，取得识别的效果。				
实训任务	（1）完成标志设计（包括：标志及创意说明、标志墨稿和反白稿、标志标准化制图、标志方格坐标制图）； （2）完成标准字体设计（包括：品牌全称中英文字体方格坐标制图、品牌简称中英文字体方格坐标制图）； （3）完成标准色和辅助色设计（包括：标准色、辅助色、色彩搭配组合、背景色、色度和色相搭配组合）； （4）吉祥物设计（包括：吉祥物及造型说明）； （5）象征图案设计（包括：彩色稿、延展效果稿）； （6）专用印刷字体指定（包括：3~5种中英文字体）； （7）基本要素组合规范设计（包括：标志与标准字组合、基本要素禁止组合案例）。				
实训场地	多媒体教室、机房、资料室、图书馆等场所。				
实训设备	网络、计算机（安装应用软件）、扫描仪、打印机、移动硬盘等设备。				
实训步骤和要求	（1）作为乙方，按合同要求的设计任务（标志设计等七项基本要素设计任务），分步完成； （2）七项任务的工作步骤，都包括前期调研、设计定位、绘制草图、电脑制作、完善修正等环节，具体参考章节7.1~7.7中的各项任务的设计程序和方法； （3）交稿给甲方，按合同完成后期满意度调查等相关工作； （4）以小组为单位进行课堂汇报，学生互评，教师点评。				
成果提交	（1）手绘草图（标志、标准字体、吉祥物、辅助图形）； （2）设计稿（CDR或AI矢量源文件，A4页面，标志、吉祥物、象征图案各撰写300字左右的创意设计说明）。				
备 注	以上内容供参考，可按实际情况修改。				

2. 项目评价表（考核小组）

序号		评价内容		分值	得分
（1）	设计稿	设计定位	①定位准确，体现品牌发展理念和特点、精神和价值观，符合品牌国际化、市场化的审美和时代趋势； ②能获得不同文化、性别、年龄人群的普遍认可。	10	
		设计创意	①构思新颖独特、内涵丰富、寓意清晰、色彩明快、创意鲜活、美观简洁，具有较强的视觉冲击力，易识别、易记忆、易传达； ②应用性强，可用于网站、办公用品、宣传用品和媒体宣传等各种场合和载体使用； ③延展性强，适合动画、Flash等动态创作； ④适合纪念品、礼品等各种材质的产品制作。	35	
		设计表现	①最终设计稿七项基本要素内容完整，手绘和电脑制图表现清晰、美观、规范； ②设计说明语言描述简洁、易读易懂易记、富有感染力； ③设计作品必须是矢量图，根据要求需提供AI、CDR等格式源文件。	35	
（2）	职业规范		①作品不得违反相关法律规定、不得雷同、不得与任何公开发表的作品相同或者类似，不得侵犯他人合法知识产权； ②作品不得含有任何涉嫌民族歧视、宗教歧视、威胁国家间友好关系以及其他有悖于社会道德风尚的内容。	10	
（3）	现场汇报		①汇报人员仪态、仪表、风度等表现； ②现场陈述表达清晰有条理、语言有说服力； ③对提问题准确理解、反应迅速，回答问题明确扼要； ④团队配合默契。	10	
合计				100	

备注：以上内容供参考，可按实际项目情况修改。

3. 个人绩效评价表（考核个人）

姓　　名			
分 工 任 务		个 人 工 时	
工 作 自 述 （个人填写）			

	具体考核内容	得　分 （每项10分）
基本能力和知识	（1）效率：按时、准确地完成工作，成果达到预期目标或计划。	
	（2）质量：高质量地完成工作，客户满意度高、工作总结汇报准确真实。	
	（3）工作量：工作量饱满。	
	（4）知识：专业知识掌握全面、操作技能强。	
综合能力和素养	（1）创新性：积极地做出有效的尝试，有创新能力，能提出建设性的建议和意见。	
	（2）团队性：责任心强、团队合作性强、协作能力强。	
	（3）积极性：钻研业务，勤奋好学，要求上进。	
	（4）纪律性：服从分配，遵守项目组各种规章制度。	
	（5）出勤率：出勤率高，按时上课，不迟到、不早退。	
	（6）职业道德：尊重同事，善于批评和自我批评，良好的职业道德和素养。	
总　　分		
说　　明	（1）本表必须由全体组员讨论和评价，由负责人填写； （2）本表完成后统一归档，作为课程考核成绩的主要依据； （3）对考核结果有异议的，由本人、小组负责人、教师三方进行评议。	
备　　注	以上内容供参考，可按实际项目情况修改。	

2.2.6　应用要素的开发与设计实训项目

1. 项目任务书

项目名称	应用要素系统的开发与设计	实训对象	＿＿＿＿＿专业＿＿＿＿＿班 ＿＿＿＿＿＿＿＿＿＿小组	工时	
实训目的	应用要素系统是对基本要素系统在各种媒体上的应用所做出的具体、明确的规定。因此,学生需要确定各种视觉设计要素在各种应用项目上、传播媒介上的组合和设计关系,并严格地固定下来,以达到统一性、系统性的目的,并与品牌的营销战略相结合,连接各个信息单元,贯穿所有的应用层面和区域。				
实训任务	(1)完成办公事物用品设计(包括:名片、信封、信纸、文件夹、档案袋、传真纸、工作证、便签、资料袋、贵宾卡、职位牌、员工手册等); (2)完成公共关系赠品设计(包括:雨伞、笔、钥匙扣、年历、鼠标垫、水壶、皮夹等); (3)完成员工服装、服饰设计(包括:西装、工装、礼仪制服、文化衫、饰物等); (4)完成环境标识设计(包括:区域指示牌、参观引导图、警示牌、司旗、竖旗等); (5)完成展示、陈列设计(包括:门头、形象墙、展具、橱窗、展台、演示空间、商业环境等); (6)完成广告宣传设计(包括:招贴、报纸、杂志广告、路牌广告、灯箱、液晶广告、电视、网络广告、公共交通类广告等); (7)完成包装设计(包括:包装纸、包装箱、手提袋等); (8)完成交通工具外观设计(包括:小轿车、大巴、集装箱车、公共媒体车等专用车、飞机、船等其他交通工具); (9)完成其他设计(包括:新媒体广告、再生系统等)。				
实训场地	多媒体教室、机房、资料室、图书馆等场所。				
实训设备	网络、计算机(安装应用软件)、扫描仪、打印机、移动硬盘等设备。				
实训步骤和要求	(1)作为乙方,按合同要求的设计任务(办公事物用品设计等九项应用要素设计任务),分步完成; (2)九项任务的工作步骤,都包括前期调研、设计定位、创意构思、电脑制作、完善修正等环节,具体参考章节8.1~8.9中的各项任务的设计程序和方法; (3)交稿给甲方,按合同完成后期满意度调查等相关工作; (4)以小组为单位进行课堂汇报,学生互评,教师点评。				
成果提交	设计稿(CDR或AI矢量源文件,尺寸按实际应用需求)。				
备注	以上内容供参考,可按实际情况修改。				

2. 项目评价表（考核小组）

序号			评 价 内 容	分值	得分
（1）	设计稿	设计定位	① 定位准确，体现品牌发展理念和特点、精神和价值观，符合品牌国际化、市场化的审美和时代趋势； ② 能获得不同文化、性别、年龄人群的普遍认可。	10	
		设计创意	① 构思新颖独特、内涵丰富、寓意清晰、创意鲜活、美观简洁，具有较强的视觉冲击力，易识别、易记忆、易传达； ② 应用要素多样，贯穿所有应用层面和区域； ③ 设计关系清晰，与品牌营销战略一致。	35	
		设计表现	① 最终设计稿中办公事物用品、公共关系赠品等应用要素表现完整； ② 电脑制图设计表现清晰、美观、规范、系统； ③ 要素使用和制作说明语言描述规范、清晰、尺寸和材质等信息完整； ④ 设计作品必须是矢量图，根据要求需提供AI、CDR等格式源文件。	35	
（2）	职业规范		① 作品不得违反相关法律规定、不得雷同、不得与任何公开发表的作品相同或者类似，不得侵犯他人合法知识产权； ② 作品不得含有任何涉嫌民族歧视、宗教歧视、威胁国家间友好关系以及其他有悖于社会道德风尚的内容。	10	
（3）	现场汇报		① 汇报人员仪态、仪表、风度等表现； ② 现场陈述表达清晰有条理、语言有说服力； ③ 对提问题准确理解、反应迅速，回答问题明确扼要； ④ 团队配合默契。	10	
合计				100	

备注：以上内容供参考，可按实际项目情况修改。

3. 个人绩效评价表（考核个人）

姓　　名			
分 工 任 务		个 人 工 时	
工 作 自 述 （个人填写）			

	具体考核内容	得　分 （每项10分）
基本能力和知识	（1）效率：按时、准确地完成工作，成果达到预期目标或计划。	
	（2）质量：高质量地完成工作，客户满意度高、工作总结汇报准确真实。	
	（3）工作量：工作量饱满。	
	（4）知识：专业知识掌握全面、操作技能强。	
综合能力和素养	（1）创新性：积极地做出有效的尝试，有创新能力，能提出建设性的建议和意见。	
	（2）团队性：责任心强、团队合作性强、协作能力强。	
	（3）积极性：钻研业务，勤奋好学，要求上进。	
	（4）纪律性：服从分配，遵守项目组各种规章制度。	
	（5）出勤率：出勤率高，按时上课，不迟到、不早退。	
	（6）职业道德：尊重同事，善于批评和自我批评，良好的职业道德和素养。	
总　　分		
说　　明	（1）本表必须由全体组员讨论和评价，由负责人填写； （2）本表完成后统一归档，作为课程考核成绩的主要依据； （3）对考核结果有异议的，由本人、小组负责人、教师三方进行评议。	
备　　注	以上内容供参考，可按实际项目情况修改。	

2.2.7 品牌形象手册的设计与制作实训项目

1. 项目任务书

项目名称	品牌形象手册的设计与制作	实训对象	_____专业_____班 _____小组	工时	
实训目的	品牌形象手册是阐述品牌发展理念、规划品牌行为、保证对外整体视觉形象统一的规范性、权威性指导用书。因此，学生需要按要求制作独立式、合订式或分册式的形象设计手册，手册中必须对各种设计进行精确制作，并保证品牌形象设计整体内容的完整性和可行性，后期让内部员工和制作单位有规范、有条例可依。				
实训任务	（1）整理 MI / BI / VI 三部分内容，并完成手册的开本、排版设计和使用规范说明； （2）完成手册的装帧设计（包括：封面和封底、书籍和勒口、护套和护封、衬页和扉页、目录、序言和正文、书眉和页码、切口和刀版等设计）； （3）打印制作手册实物（包括：纸张选择、打印方式、装订工艺等）。				
实训场地	多媒体教室、机房、资料室、图书馆等场所。				
实训设备	网络、电脑（安装应用软件）、扫描仪、打印机、移动硬盘等设备。				
实训步骤和要求	（1）作为乙方，整理前期的 MI / BI / VI 工作资料，讨论并归纳甲方相关诉求； （2）作为乙方，撰写并与甲方签订手册设计和制作合同； （3）作为乙方，编写品牌形象设计手册的设计与制作工作甘特图，完成任务分解、时间节点、团队人员分工等项目管理工作，保障下一阶段工作顺利进行； （4）按甲方对开本的要求，在电脑上使用相关设计软件，完成装帧设计（包括：封面和封底、书脊和勒口等），反复讨论和修改，并定稿； （5）模拟和印刷厂确认印前制版、打样、用纸、装订等工序，测算印数和制作成本，最终完成品牌形象设计手册的实物制作； （6）交货给甲方，完成满意度调查等相关后续工作； （7）以小组为单位进行课堂汇报，学生互评，教师点评。				
成果提交	（1）设计稿（CDR 或 AI 矢量源文件）； （2）实物（彩色打印、装订）。				
备注	以上内容供参考，可按实际情况修改。				

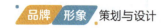

2. 项目评价表（考核小组）

序号		评 价 内 容	分值	得分
（1）	设计定位	① 定位准确，体现品牌发展理念和特点、精神和价值观，符合品牌国际化、市场化的审美和时代趋势； ② 能获得不同文化、性别、年龄人群的普遍认可。	10	
	装帧设计	① 设计稿中 MI、BI、VI、使用规范说明等内容完整； ② 封面和封底、书籍和勒口、护套和护封、衬页和扉页、目录、序言和正文、书眉和页码、切口和刀版等设计构思新颖独特、创意鲜活、表现美观，具有较强的视觉冲击力； ③ 开本规范，主体排版美观、规范、系统； ④ 设计作品必须是矢量图，根据要求需提供 AI、CDR 等格式源文件。	60	
（2）	实物	① 纸张选择、打印方式、装订工艺合理； ② 制作精美，经费和效果性价比高。	10	
（3）	职业规范	① 作品不得违反相关法律规定、不得雷同、不得与任何公开发表的作品相同或者类似，不得侵犯他人合法知识产权； ② 作品不得含有任何涉嫌民族歧视、宗教歧视、威胁国家间友好关系以及其他有悖于社会道德风尚的内容。	10	
（4）	现场汇报	① 汇报人员仪态、仪表、风度等表现； ② 现场陈述表达清晰有条理、语言有说服力； ③ 对提问题准确理解、反应迅速，回答问题明确扼要； ④ 团队配合默契。	10	
合计			100	

备注：以上内容供参考，可按实际项目情况修改。

3. 个人绩效评价表（考核个人）

姓　　　名			
分 工 任 务		个 人 工 时	
工 作 自 述 （个人填写）			

	具体考核内容	得　　分 （每项10分）
基本能力和知识	（1）效率：按时准确地完成工作，成果达到预期目标或计划。	
	（2）质量：高质量地完成工作，客户满意度高、工作总结汇报准确真实。	
	（3）工作量：工作量饱满。	
	（4）知识：专业知识掌握全面、操作技能强。	
综合能力和素养	（1）创新性：积极地做出有效的尝试，有创新能力，能提出建设性的建议和意见。	
	（2）团队性：责任心强、团队合作性强、协作能力强。	
	（3）积极性：钻研业务，勤奋好学，要求上进。	
	（4）纪律性：服从分配，遵守项目组各种规章制度。	
	（5）出勤率：出勤率高，按时上课，不迟到、不早退。	
	（6）职业道德：尊重同事，善于批评和自我批评，良好的职业道德和素养。	
总　　分		
说　　明	（1）本表必须由全体组员讨论和评价，由负责人填写； （2）本表完成后统一归档，作为课程考核成绩的主要依据； （3）对考核结果有异议的，由本人、小组负责人、教师三方进行评议。	
备　　注	以上内容供参考，可按实际项目情况修改。	

任务2.3　课程考核分值比例

2.3.1　课程过程性、终结性考核占比

考 核 比 例	考核具体内容和比例	评价方法	得　　分
终结性考核30%	（1）期末理论考试20%：线上或线下、开卷或闭卷；	教师评价	得分×20%
	（2）线上学习完成度10%：视频、课堂线上互动等。	平台生成	得分×10%
过程性考核70%	（1）实训项目小组考核30%：参考项目评价表；	学生互评	得分×30%
	（2）实训项目个人考核30%：参考个人绩效评价表；	学生互评	得分×30%
	（3）素质和价值观考核10%：平时表现。	教师评价	得分×10%
得分总计			100分
备注：以上内容供参考，可按实际情况修改。			

2.3.2　实训项目占比

编　　号	实训项目内容	分 值 比 例
项目1	品牌形象设计的导入与管理	10%
项目2	理念识别系统的策划与实施	10%
项目3	行为识别系统的建设与实施	10%
项目4	视觉识别系统的策划与实施	10%
项目5	基本要素的设计与应用	25%
项目6	应用要素的开发与设计	25%
项目7	品牌形象手册的设计与制作	10%
总计		100%
备注：以上内容供参考，可按实际情况修改。		

项目3 教学课件　　V3 导学

项目 3　品牌形象设计的导入与管理

学习引导

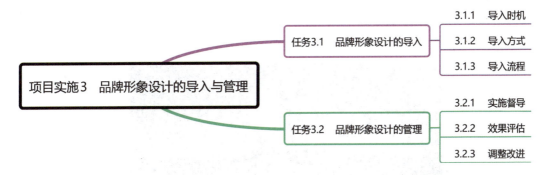

学习目标

- 素质目标

践行社会主义核心价值观，遵循客观规律与科学精神，履行道德准则和行为规范；

培养学生勇于创新、严谨求实、吃苦耐劳、诚实守信、精益求精、爱岗敬业等综合职业素养。

- 知识目标

了解品牌形象设计的基础知识；

掌握品牌形象设计的导入时机、导入方式和流程；

掌握品牌形象设计的实施督导、效果评估、调整改进等管理手段。

- 能力目标

树立全面、综合的品牌形象设计思维与意识，积累工作经验；

培养学生策划和执行能力、协调能力等；

培养项目调研、语言沟通、资料收集、创新思维、艺术欣赏、把握客户心理等综合职业技能。

案例导入

迪士尼品牌形象设计

迪士尼（Disney）由创始人华特·迪士尼于 1923 年创立。迪士尼公司拥有世界第一的娱乐及影视品牌迪士尼。迪士尼自创立以来在全世界取得巨大影响力，作为导入品牌形象设计系统的成功案例，其在品牌形象塑造方面具有重要意义。如图 3-1 所示。

动画 A3-1　迪士尼品牌形象设计

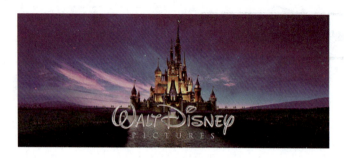

图 3-1　迪士尼品牌宣传图

1. 迪士尼的理念识别

（1）经营理念

品牌经营中需要以产品为中心，通过产品交易实现品牌的商业利益，通过技术创新、产品开发、生产销售等品牌经营活动获取产品的经营利润，同时需要经营品牌，即让产品作为品牌的载体，体现经营理念文化。作为娱乐巨头的迪士尼融合"SCSE"，即安全（Safe）、礼貌（Civility）、表演（Show）、效率（Efficiency），推进品牌文化建设，将核心概念灌输到所有层面。从 1928 年推出《威利汽船》以来，经历了近 80 年发展的迪士尼坚持以下品牌核心理念。

创新（Innovation）：坚持创新的传统；

品质（Quality）：不断努力达到高质量、高标准进而做到卓越，在迪士尼品牌的所有产品中，坚持高质量；

共享（Community）：创造积极和包容的态度，迪士尼创造的娱乐可以被各代人所共享；

故事（Storytelling）：每一件迪士尼产品都会讲一个故事，永恒的故事总是给人们带来欢乐和启发；

乐观（Optimism）：迪士尼娱乐体验总是向人们宣传希望、渴望和乐观坚定的决心；

尊重（Decency）：强调尊重每一个人，尊重每一个人的体验。

（2）品牌标语口号

If you can dream it, you can make it. 只要有梦想，你就可以实现；

我们创造欢乐；

永远建不完的迪士尼。

（3）品牌使命

"体验快乐"的品牌定位。

2. 迪士尼行为识别

（1）对内行为识别系统

员工教育：作为迪士尼公司的员工可以享有多种权益和福利，特别是迪士尼银色通行证（Disney Silver Pass）等特色权益。

组织文化建设：迪士尼与众不同之处在于运用独特的创造力给大家讲出精彩的孕育人生哲理的故事，将人物形象和创造性的故事内容发挥到极致，给消费者留下深刻的印象，从而树立起自己的品牌，建立起自己独特而富有梦幻的品牌形象。

品牌行为规范：永远把消费者的心理和需求放在第一位，这是迪士尼公司自20世纪初建立以来不变的传统。

（2）对外行为识别系统

促销活动：迪士尼英语语言学习。以倍受欢迎的童话故事和人物作为基础，通过传奇故事、经典音乐和创新设施让2~10岁的孩子们感受到身临其境的、非同寻常的迪士尼英语学习旅程。

公益活动：迪士尼公司向中国地震灾区捐助100万元人民币；在1995年世界地球日成立了迪士尼世界环境保护基金并投入超过千万美元，帮助了110多个国家超过750项的环境保护项目，如在中国内蒙古的可持续造林项目等。

3. 迪士尼形象识别

（1）基本要素设计

Logo设计：以迪士尼公司的英文简写为品牌标志，同时运用迪士尼城堡加深品牌印象。如图3-2所示。

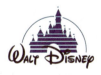

图3-2　迪士尼Logo设计

标准色彩：色彩大多以蓝色和白色为主，蓝白相间，有时候会加上黑色的"迪士尼"字样。

IP人物形象：迪士尼创造了无数经典的系列卡通、电影IP人物形象等。如图3-3所示。

图 3-3　迪士尼经典人物形象

（图片来源：http://www.5671.info/hh/image/1006208333/）

（2）应用设计

迪士尼通过独有的"梦幻文化"，使旗下动画电影、周边产业、电视台、服饰等多条交织产业链，在音乐、度假酒店、文具玩具、儿童书籍等各个领域都有涉及。如图 3-4 所示。

图 3-4　迪士尼系列电影海报

任务3.1　品牌形象设计的导入

品牌形象设计的导入的运作是一个长期的计划，导入过程是解决问题的过程，也是不断碰到新问题的过程。除了新建品牌外，有可能存在新老形象的共存期，当然最为理想的状况就是能够大规模地、快速地、全方位地进行形象导入，能够在短时间内形成冲击，有利于在受众心中形成印象深刻的记忆。同时，形象导入后还要实施管理和运行维护，为了确保品牌识别体系和最终在目标客户群心目中的品牌形象保持一致，就需要有专人负责导入过程的质量把关，及时解决导入过程中出现的问题，避免竞争者干扰，及时发现问题和修正偏离品牌策略预期的构想，以保障品牌形象导入的统一性和有效性。

负责制定品牌形象设计的导入提案的成员，应包含公司内部负责人、公司高层和设计开发人员。三方应以共同目标为原则，确立导入方针和内容。无论是前期的策划调研、管理调查情况、与公司高层商议，还是后期的设计概念理念，制订计划和识别系统制作并加

以贯彻和推广，计划团队内都要有全程监管的责任成员。

导入时，品牌管理层面必须对品牌形象有足够的重视，并将品牌形象设计开发和导入流程当作一项长期的投资和维护过程。品牌形象投资与硬件、营销等可以直接看到可视效果的投资不同，需要时间的累积和实践才能在目标受众群中树立形象。内部工作人员也必须具有品牌形象意识，因为品牌形象的成长是螺旋形向上发展的，不只是一本厚厚的指导手册，而是理念—行动—设计—管理—维护—发挥效用的过程，全员必须有统一的思想才能将品牌形象导入的作用发挥到位。开发委托团体与维护团体之间需要良好的沟通与协调，以一个目标为出发点，将品牌形象有效地推广到受众面前。

3.1.1 导入时机

品牌形象的导入面临许多问题，包括品牌构建的员工、经营者和设计师的协调，导入时间的选择，导入周期的设定，导入品牌形象的资金预算，品牌形象的传播方法等。品牌形象设计的导入时机通常有以下两种情况。

1. 导入的内部时机

随着科技时代的发展，很多品牌内部面临领导更换，经营机制转换，资产重组，品牌理念、品牌文化调整等很多变更，内部时机的把握可依此进行。

微课 V3-1　品牌形象设计导入时机

（1）新品牌成立：新品牌开发没有既有形象，也缺乏核心价值和统一识别，是导入的最佳时机。

（2）连锁特许经营：连锁经营与特许经营是现代主导商业模式，品牌形象设计的导入可以帮助品牌建立和复制统一的连锁形象，迅速打开全国市场，进入品牌经营。

（3）品牌内部重组、产权兼并：通常品牌都会经过一个由弱到强、由小到大循序渐进的发展过程，发展到一定规模就会面临品牌再发展或被市场竞争所淘汰的局面。因此，为了增加品牌效益，适应国际市场竞争，实现资本的低成本扩张，可通过收购、兼并、重组等途径成立新的品牌集团。此时导入品牌形象设计可以借此建立集团公司的统一形象，整合品牌优势，增强对子公司的号召力，激励员工士气，改善工作作风，便于今后品牌的更大化发展。

例如，日本的第一劝业银行就是在 1971 年由日本两家著名的大银行——第一银行和日本劝业银行合并成立，新的品牌集团需要统一银行的形象时，即可导入品牌形象设计系统。合并后新的银行标志是一个心形图案，采用黑白红的经典配色，标志的亲和力非常强，如图 3-5 所示。

图 3-5　日本第一银行 Logo

（4）品牌理念、文化落后过时需重新改变：对许多传统型品牌来说，落后的品牌理念和品牌文化，模糊不清的品牌形象，阻碍了其今后对经营市场的拓展。为了重塑品牌形象，改变旧貌，应重新调整品牌理念、品牌文化，改变经营方式，此时导入品牌形象设计是增强品牌集团凝聚力、向心力的有力举措，能够及时挽救品牌停滞落后的生存现状，使品牌富有生机和活力。

（5）品牌周年庆典及国内外重大活动：一些成立较早的大公司、老品牌为迎合市场竞

争的需要，通常利用品牌周年纪念日导入品牌形象设计，尤其是创业五周年、十周年以及国内外重大活动。此时导入品牌形象设计首先是对品牌成长的一种肯定，另外也可通过对品牌的总结和整顿，建立新的设想和新的战略目标，改变品牌原有形象，赋予原有品牌理念新的内涵。而且还可以激励员工斗志，增强品牌的凝聚力，为品牌经营注入活力。

例如，日本的东急集团就是在创业50周年纪念活动时实施品牌形象设计，富士胶卷于1979年12月创业5周年时导入实施品牌形象设计，日本的伊势丹百货公司是在1986年创业100周年时第一次导入品牌形象设计，如图3-6所示。

图3-6　日本东急集团、富士胶卷

2008北京奥运会品牌形象设计导入

第29届夏季奥林匹克运动会（29th Summer Olympic Games）又称为2008年北京奥运会，2008年8月8日晚上8时整在中华人民共和国首都北京举办。2008年北京奥运会口号是：同一个世界，同一个梦想（One World, One Dream）。2005年6月26日，北京奥运会口号在北京工人体育馆正式发布。

"同一个世界，同一个梦想"的口号体现了奥林匹克精神实质和普遍价值观——团结、友谊、进步、和谐、参与和梦想，表达了全世界在奥林匹克精神的感召下，追求人类美好未来的共同愿望，反映了北京奥运会的核心理念，体现了作为"绿色奥运、科技奥运、人文奥运"三大理念的核心灵魂的人文奥运所蕴含的和谐的价值观；表达了北京人民和中国人民与世界各国人民共有美好家园，同享文明成果，携手共创未来的崇高理想；表达了一个拥有五千年文明，正在大步走向现代化的伟大民族致力于和平发展、社会和谐、人民幸福的坚定信念；表达了13亿中国人民为建立一个和平而更美好的世界做出贡献的心声。

北京奥运会运用各种设计手法、各种策划组织将中国特色、北京特点和奥林匹克运动元素巧妙结合，处处向世界各地人们传递友谊、和平、积极进取的精神和人与自然和谐相处的美好愿望。总体而言，2008年北京奥运会提升了中国的国际声望，强化了民族认同感，增强了社会凝集力和社会的整合能力，改善了社会风气、增强了政府的行政能力和加速社会发展进程。如图3-7所示。

图3-7　2008北京奥运会部分品牌形象设计

（6）品牌发展停滞，经营不善需扭转乾坤之时：品牌发展停滞，经营不善主要体现在经济效益下降和市场占有率不高等因素上，造成这一现象不仅是由于体制和机制的转换，而且与品牌存在的战略缺失、文化落后、模式陈旧、管理粗放落后等原因分不开。作为品牌的管理者应对自身进行长期、深入的检讨。若此时导入品牌形象设计，则能为品牌摆脱现状打开突破口，从根本上改变品牌现状，并挽救品牌的命运。

例如，南方汇通原名为贵阳车辆工厂，是原铁道部直属品牌。在20年的品牌建设历程中，贵阳车辆工厂经营状态封闭、保守，品牌经营管理不善，品牌一度停滞不前。但导入品牌形象设计后，品牌围绕"汇聚资源，畅通发展"这一核心策略更名为"南方汇通"，并糅合了"无穷大"的数学符号与"火车挂钩"的形象为"南方汇通"塑造出全新的品牌形象识别，同时以"发展无止境"的品牌理念赋予其新的个性与内涵，如图3-8所示。

图3-8　南方汇通Logo

（7）品牌的经营方式和管理层的变动：品牌的经营方式是品牌根据自身状况和市场竞争环境对品牌未来发展作出战略性规划、制订品牌的远景目标和方针所采取的多种方式和方法。因受国家体制和社会经济发展影响，很多品牌原有的经营模式已经不适应当今市场的竞争需要，而此时品牌形象设计的导入可有力地帮助品牌调整适合品牌发展、体现品牌特性的经营方式。而管理层的变动无疑会给品牌带来新鲜血液，因为品牌发展的动力在一定程度上取决于管理层所采取的积极措施。一位新的领导能够建立起自己的领导艺术，可以带动管理层并给品牌注入活力，导入新的品牌形象设计可以反映出这种活力。

例如，日本PAOS公司运作的松屋百货公司的品牌形象设计就具有代表性。此品牌原来经营不景气，生产经营管理模式落后，恰逢原有领导人去世，松屋百货公司更换了领导班子，品牌重整旗鼓另开张，于1978年导入新品牌形象设计系统。松屋百货重新分析顾客需求和增加符合时代的商品，改善员工服务态度，振兴员工士气，以"新感觉、新松屋"为核心理念，拥有全新的品牌形象，令人耳目一新。此后，这家面临经营危机的老百货公司起死回生，营业额翻番增长，松屋百货也成为具有个性与特色的百货公司，如图3-9所示。

图3-9　松屋百货Logo和商场

2. 导入的外部时机

20世纪80年代以来，中国品牌不仅面临着国内市场的激烈竞争，还面临着国际品牌的挑战。要迎接新世纪而进入全球营销，需要果断地抓住这一契机导入品牌形象设计，此时外部时机的把握就显得格外重要。

（1）品牌新产品的开发与上市之时：新产品是一个品牌生命力延续的基础，它可以满足消费者日益增长变化的需求(如产品功能、质量、外观价格等)，可以引领时代新的潮流，成为行业的领头羊，可以促成丰富多彩的市场变化，当然更重要的是它可以为品牌带来丰厚的利润和扩大化的市场。品牌新产品的开发成功上市时，正是品牌传播产品信息、树立品牌形象的最好时机。此时导入品牌形象设计，实施品牌形象设计，制订详细的上市推广

计划，将产品的广告、新闻、公关、促销、直销等手段整合传播，使品牌既可收到促销效果获得利润，又能够塑造品牌新形象，建立起自己的品牌，使其在激烈的国内外市场竞争中立于不败之地。

广东健力宝新产品开发与推广

健力宝从1984年诞生以来深受广大消费者喜爱，其产品形象一直定位在与中国体育运动密切相关的运动型饮料上，因其长期不变的分销渠道体系，产品在激烈的竞争中逐渐丧失市场。在这种情况下，品牌新的管理层在短短数月内组织研发出新产品系列，将原来健力宝的电解质运动饮料一下子扩展到水饮料、碳酸饮料、茶饮料、果汁饮料四大系列。15种口味、5种包装，共21个规格，又"无中生有"地创造出一个崭新的概念"第五季"，并重新导入新的品牌形象设计系统，对品牌形象进行重新整合，既强调健力宝总体形象的一致性，又各具特色，品牌的核心价值一下子从健力宝的运动、健康、快乐、经典、中国的味道，跳跃到了轻松、休闲、自我、梦幻、时尚。随后健力宝产品迅速走向全国乃至国外市场，获得了更多消费群体的认可和喜爱。如图3-10所示。

图3-10　健力宝海报

（2）接轨国际经济之时：参与国际市场，实施跨国经营，需要改变地域化形象风格，建立新的国际化品牌形象，以适应更具竞争性的市场环境。而在进行品牌的对外推广时，要注意尽快让本土居民认识和接受品牌，因此在保留自己原来特色的同时，需要入乡随俗地做一些调整和改变。例如，常见的"洋快餐"，它们保留自己本来的标识，同时打造自己的中文名字，甚至产品也日趋本土化。

（3）品牌出现危机事件，需消除负面影响，重新树立品牌形象之时：危机事件对品牌来说是一种不可预知的、影响范围广、舆论关注性强并具有严重危害的突发性事件。危机事件会给品牌带来严重后果并导致消费者对品牌及其产品不信任、不欢迎，处理不好甚至会使消费者产生抵触的心理和行为，这严重损害了品牌形象，阻碍了品牌发展。在这种危急状况下，应极力运用公关活动扭转局面、重振旗鼓，重新建立品牌形象，此时品牌形象设计的导入如同雪中送炭。品牌形象设计的运作，可以重新树立品牌形象，改变社会公众对品牌的不良看法，以其全新的品牌理念、品牌文化唤起公众对品牌的好感，使他们重新认识品牌，并对品牌发展充满信任、充满希望。

3.1.2 导入方式

品牌形象设计的导入是社会发展的必然趋势,是一项涉及品牌的经营理念、行为规范和信息传达的复杂而又影响深远的系统工程,需要配合品牌长期的经营策略而开始有准备、有计划、有步骤地导入程序,同时也应该将它放到品牌发展战略的高度去谋划,并设置相应机构,为品牌形象设计的导入和实施把握方向、做出决策。不同品牌因各自实际情况的不同,导入品牌形象设计的方式也有所侧重,不能按照同一模式和相同的内容照搬执行。不同品牌应根据自身情况选择合适的方式和流程。

1. 经营多年、较成熟的品牌

已确立市场定位和方向,内部机制完善,可以在进一步梳理和明确品牌理念的前提下,只导入视觉识别系统,将原有的资源整合利用,优势互补,进一步提升品牌形象。

2. 实力较强的新品牌

可全方位导入品牌形象设计,通过周密和完整的市场策划定位,科学有效的管理条例和行为规范,加之统一的视觉形象和强势推广,快速有效地打开市场。

3. 实力较弱的中小型品牌

可渐进式导入,在确定品牌的基本理念后,先行导入部分视觉识别系统和行为识别系统,进行小规模、小范围的使用和推广,待品牌日益扩大和成熟后,进一步完善和完全导入品牌形象设计。作为一个庞大复杂的系统工程,品牌应以严谨、理性的逻辑思维方式,审时度势地对品牌形象设计的导入进行可行性思考和规划,以保证达到预期的目标,取得卓越的成效。

3.1.3 导入流程

导入品牌的流程就是将设计推向顾客的战略过程,是一个从理念到行为的过程。从目标受众群调研到品牌价值、愿景、品牌模式的确立,再到竞争对手的调研,确立品牌定位而后反映到理念设计,再进行标志设计和衍生的形象视觉设计或听觉设计,最后广而告之,进行品牌传播、公关活动、体验设计和品牌形象管理。品牌形象设计的导入流程大致可以概括为如图3-11所示。

微课 V3-2 品牌形象设计导入流程

品牌形象设计的导入流程可以从六个方面来进行。

1. 准备阶段

(1)组建品牌形象设计委员会:在选择好品牌形象设计导入时机,做出品牌形象设计导入决策以后,为确保品牌形象设计的有效导入和顺利实施,品牌应当为品牌形象设计导入的前期性工作做深入细致、切实有效的准备工作。它包括品牌形象设计目标的设定、品

牌员工品牌形象设计培训、相应组织机构的设置等，以保障品牌形象设计导入的顺利实施。

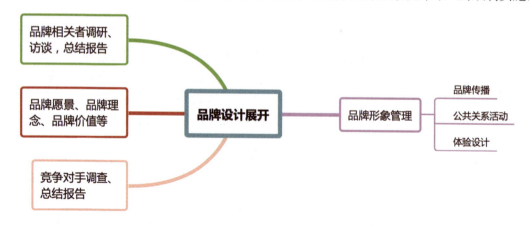

图 3-11　品牌形象设计的导入流程图

（2）设定品牌形象设计导入目标：品牌形象设计导入中首先应确立品牌战略目标。品牌战略是品牌创造名牌的基础，良好的品牌效应能获得社会大众对品牌及其产品的信赖，从而为扩大市场、提高产品销售率、提升品牌销售收入和利润水平推波助澜。

例如，如东风汽车公司认为实施品牌战略是其提高品牌核心竞争力的重要目标。若想提高东风品牌的社会知名度和美誉度，必须提高品牌创新能力，使产品不断满足市场需求和顾客愿望，不断向管理、观念、品质、服务等发起挑战，进一步提高用户的满意度和忠诚度，从而塑造充满魅力的东风品牌形象。如图3-12所示。

图 3-12　东风汽车 Logo

（3）编写"导入品牌形象设计企划书"：制订导入品牌形象设计企划书，对品牌形象设计导入的原因、导入时机和背景、品牌形象设计的计划和实施细则等内容进行详细分析，制订初步规划，为实施品牌形象设计导入做好准备。

（4）设置组织机构"组建品牌形象设计委员会"：委员会是品牌形象设计导入与运作过程中进行组织、协调、沟通工作的管理机构，是进行品牌形象设计策划、实施和推进的权威性监督机构，属于品牌的最高决策部门，但也是为执行品牌形象设计运作程序而成立的临时性组织机构。品牌形象设计委员会主席通常由品牌的最高负责人或主管专家担任，并聘请品牌形象设计专家或专业品牌形象设计公司指导，而委员会成员大都由品牌内部人员组成。品牌形象设计委员会主要负责组织协调、规划执行、管理培训及传播沟通等基本职能，并定期对品牌形象设计导入的进度、品质、投资成本等进行必要的监督与检查。

（5）内部员工的动员与参与：导入品牌识别系统是整个品牌的活动，其最终目的是提高品牌内部员工的素质，是每一个人都成为品牌形象的塑造者和捍卫者。如果没有普通员工的积极参与，导入活动就无法在品牌内生根发芽。因此，必须采取多种方式，动员全体员工人人贡献一份力量，奠定品牌新形象的基础。

品牌形象设计委员会与活动办公室在这方面应针对品牌的情况采取具体办法。例如，品牌形象设计委员会应利用品牌自办的各种媒体，如公关报纸、杂志、画册、公关电子媒

介、海报、简报、布告栏等进行宣传，并且请专业人士有针对性地讲授品牌识别系统的基本知识，使品牌所有员工都能了解这方面的知识，认识到品牌导入品牌形象设计系统的意义，同时要创造各种形式吸引员工的兴趣，并为他们提供参与的方便措施。

2. 调查阶段

品牌形象设计导入的调查阶段主要是针对品牌内部环境和品牌外部环境的现状进行调查分析。这种调查活动应该在进行品牌形象设计导入程序之前就开始进行，调查内容主要为品牌的发展历史、品牌的经营状况、外部环境对品牌的认可度等必要的客观资料，以此作为品牌形象设计导入创意和程序运作的依据。

即学即用 3-1　品牌形象设计导入调查阶段工作流程和内容

3. 开发阶段

开发阶段主要为创意和策划阶段，以大量的前期准备工作内容为依据对品牌理念识别系统、品牌行为识别系统、品牌形象识别系统进行规划，其中对品牌理念系统的创意及独具个性的品牌形象塑造是这一阶段的前提任务。

4. 实施阶段

设计系统开发完成后，即可开始进入品牌行为推广阶段，就整个品牌形象设计导入程序来看，这一阶段非常重要。其行为推广得是否全面、管理是否恰当、运作是否规范、是否得到品牌员工配合等直接关系到整个品牌形象设计导入的成效。因此，从品牌最高经营管理层到基层的员工必须全面贯彻、内部统一后方能对外进行传播。

5. 监督评估阶段

在品牌形象导入过程中，应该随时保持对品牌形象设计实施与传播的监督与评估，而且必须在品牌形象设计委员会的直接指导和监督下进行。实行监督评估前应该分别对品牌内部、品牌外部的品牌形象设计进行阶段性的多项测试和考查，以便为品牌形象设计的进一步提升提供依据。

品牌内部测试主要是：品牌形象设计委员会为了检验品牌导入品牌形象设计效果，对品牌内部员工就导入品牌形象设计的有关问题进行考查和测试。品牌内部测试主要通过访谈和问卷调查的方式进行，主要步骤是提出相关品牌形象设计实施中的问题，由品牌员工进行信息反馈，这便于品牌形象设计的调整。

品牌外部测试主要是：品牌以品牌形象设计对外实施过程、效果为主要测试内容，以访谈、观察、问卷等测试和调查方法分别对品牌形象设计传播效果、社会公众对品牌形象设计的认知度、视觉形象的满意度等方面进行测试，提出相关问题，写出调查报告。

6. 反馈阶段

检验品牌形象设计实施效果，可以通过及时反馈，了解对品牌形象宣传是否达到预期目标，找出缺陷和问题，为品牌形象设计下一步的深入实施创造有利条件。品牌形象设计

实施效果评估工作，分为两个阶段进行。

根据品牌测试检查结果(如品牌销售率、利润率、劳动生产率、内部凝聚力、形象改善情况等)确定品牌形象设计导入效果如何，品牌形象设计计划的各项任务是否落实并及时获得反馈，然后对实施中发现的问题进行分析，改进推行实施方案、修正作业计划。若需调整改进推行方案，则应写出书面报告，根据此报告修改和完善推行方案，由品牌主管审批后执行，从而使品牌形象设计的导入取得更好的效果。品牌形象设计的导入工作流程如表3-1所示。

表3-1 品牌导入流程表

阶　　段	项　　目	具体作业内容
1.准备阶段	品牌形象设计导入目标	确定品牌及形象发展目标并初步拟订其发展计划。
	品牌形象设计导入时间	品牌重组、理念文化落后、经营不善、经营方式或管理层变动、新产品开发、规模扩大、国际化经营及出现危机。
	品牌形象设计计划开始和确认	导入品牌形象设计企划被批准，获得内部承认，公司内部与品牌形象设计有关领导和人员得以确认。
	成立品牌形象设计管理及运行机构	确定导入的时间、日程及任务分配，确定导入方针政策，提供企划方案，对品牌员工的教育培训，实施推广和跟踪监察等。
	品牌员工内部动员	唤起公司员工品牌形象设计意识，进行内部启蒙教育，利用品牌自办的各种媒体，如公关报纸、杂志、画册、公关电子媒介、海报、布告栏等进行宣传。
2.调查阶段	品牌内部环境调查	品牌理念调查(历史、精神、文化等)，品牌经营状况调查(经营组织及销售)，品牌行为调查，品牌风貌调查等。
	品牌外部环境调查	分别对品牌现状、品牌认知度、品牌美誉度、品牌广告策划及媒介进行调查，视觉设计现状调查。
3.开发阶段	品牌理念制定	品牌精神、品牌文化、品牌风格、事业领域、品牌口号。
	品牌行为制定	品牌管理模式，品牌营销运作与管理、品牌公关与广告策划。
	品牌形象确立	品牌视觉识别基础要素系统开发，品牌视觉识别应用要素系统开发。
4.实施阶段	品牌形象设计发布	对内发表品牌形象设计成果，实行员工教育。发表报道品牌形象设计消息的刊物，利用媒体公开发布活动。
5.监督评估阶段	品牌监督评估	品牌形象设计传播效果、社会公众对品牌形象设计的认知度、视觉形象的满意度。品牌内部测试、品牌外部测试。
6.反馈阶段	品牌反馈	信息反馈、实施效果、效益统计。

任务3.2 品牌形象设计的管理

在品牌形象设计的导入过程中,品牌需设立专门的品牌形象设计管理机构对其实施进行监控和管理,编列专门预算支持品牌形象设计工作。同时,经营者必须按照品牌形象设计计划严格执行,保证品牌形象实施的一贯性,并在实施中不断进行评估,对不适合的地方做出及时调整。

微课 V3-2 品牌形象设计的管理

3.2.1 实施督导

当品牌形象策划与设计工作完成后,品牌应对策划和设计小组进行改组,建立监督品牌形象执行的相应机构。品牌形象推行的管理工作主要是品牌内部的事情,常常涉及总经理办公室、人力资源管理部、公关企划部门和市场营销部门的工作。品牌形象管理委员会应由这些部门的主管和专职人员组成,如果品牌规模较大,可以聘用一位品牌形象推广专家负责品牌形象的实施督导。

3.2.2 效果评估

对品牌形象设计的导入效果进行评估,了解品牌形象设计的导入所取得的成效,从中发现品牌形象设计的导入中的不足,从而对下一步的推行工作进行改进,以求得到更好的实施效果。效果评估是品牌形象推行中极其重要的一环,主要包括以下四个方面的内容。

1. 内部环境评估

品牌形象设计的导入和实施人员应对品牌形象设计的推行情况随时了解,对员工进行随时的或定期的系统询问调查,询问的内容包括"总体评价"和"具体作业"两个方面的问题。例如,品牌在导入和推行品牌形象以来,确认各方面是否有了明显改观,新的品牌理念能否顺利贯彻,品牌形象制度是否被有效运用,品牌新的形象设计系统是否被接受。对于品牌内部的调查应及时对询问结果进行整理分析,同时注意信息的真实性。

2. 外部环境评估

外部环境评估应选择与品牌有直接关系的组织或个人进行。选择对象应尽量选择原有被访者或回答问卷的人,这些人对品牌形象状况有一定了解,而且经过调研阶段会对新品牌形象设计的导入情况比较关注,从而提供更多信息。

对评估的内容而言,应集中在视觉设计项目的传播效果和品牌总体形象上。视觉设计项目传播效果的评估可对基本设计项目进行专项评估,也可对几个设计要素的组合应用效果进行评估。评估对象应全面、系统,大致包括认知度、识别功能、视觉印象、设计品位四个方面。品牌总体形象的评估可沿用调研阶段的关键语作为问题,根据回答肯定者占接受测试总人数的比例,与之前调研阶段的结果进行比较,分析品牌导入新形象设计后形象的优化程度和在哪方面取得了明显的改观。

3. 运营业绩评估

品牌导入品牌形象设计，建立品牌高度识别性、统一性的形象系统，最终目的是使品牌经济效益得到提高。品牌形象设计导入的实际效果直接体现在品牌产品的市场占有率、销售额和利润的提高以及营销费用的降低上。因此，导入品牌形象设计效果评估的一个重要方面，即对品牌运营业绩进行评估。

从品牌的经营业绩考察品牌导入形象设计的效果，一般的做法是在品牌运营报告中分别选取导入品牌形象设计前后几年的数据进行统计分析，从市场占有率、销售额、利润的增长率查中看品牌形象设计的导入效果。该方法的基本原则是销售额和利润的增长高于因导入品牌形象设计而产生的费用，增长说明品牌形象设计导入的效果良好，反之则导入效果不佳。

4. 目标评估

品牌形象设计的导入效果与导入所确定的目标密切相关。品牌导入与实施过程中的所有作业项目都是根据目标确立的，导入效果的评估也应根据品牌形象设计的目标而进行。根据品牌导入品牌形象设计的战略目标可以确定评估内容的重点与评估标准。例如，日本白鹤造酒公司导入品牌形象设计的目标是建立标志品牌的统一识别系统，其评估重点放在了品牌新标志、品牌的视觉印象以及识别力与标准化表现上，如图 3-13 所示。

图 3-13　白鹤 Logo 和包装设计

品牌导入形象设计的目标在实施推进过程中逐步具体化，不仅有长期目标，还有中、短期目标，在不同的期限到来时，应及时对品牌形象设计导入的效果进行评估，从而得到阶段性的效果评估报告。

3.2.3　调整改进

通过对实施、督导和及时进行的效果评估，品牌形象设计导入执行机构应对实施中发现的问题进行分析，改进实施方案，修正作业计划，完善品牌形象设计的制度化惯例。若需要调整、改进推行方案，应写出书面报告，提交品牌形象设计委员会讨论，根据此报告修改、完善推行方案，由品牌主管审批后执行，以使品牌形象设计的导入取得更佳效果。

即学即用 3-2　增强品牌形象设计效果的方法

课后实训

实训项目的情景设计、目的、要求等详细内容见"项目 2——实训项目设计"。

课后思考

1. 谈谈基于地域文化视角下城市品牌形象如何再塑造。
2. 失败乃成功之母，寻找品牌形象导入与管理失败的案例，并分析其原因。

项目 4

理念识别系统的策划与实施

项目 4 教学课件　　V4 导学

学习引导

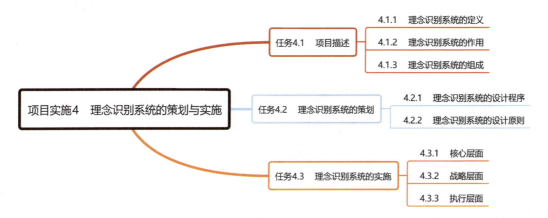

学习目标

- 素质目标

践行社会主义核心价值观，遵循客观规律与科学精神，履行道德准则和行为规范；
培养学生勇于创新、严谨求实、吃苦耐劳、诚实守信、精益求精、爱岗敬业等综合职业素养。

- 知识目标

掌握理念识别系统的基本概念、作用、组成、设计程序和原则等基础知识点；
掌握理念识别系统中核心、战略、执行三个层面的策划和具体实施内容。

- 能力目标

树立全面、综合的品牌形象设计思维与意识能力；
具有把理念识别系统理论知识运用于实践的能力；
培养项目调研、语言沟通、资料收集、创意思维、自我管理能力等综合职业能力。

绿城品牌理念识别设计

绿城中国控股有限公司,是中国领先的优质房产开发及生活综合服务供应商,以其优质的产品品质和服务品质引领行业,致力于打造"理想生活综合服务商"第一品牌。绿城始终以精诚之道、精深之术、精湛之为,不断满足人们对理想生活的追求,营造美丽建筑,创造美好生活。其主要品牌理念识别系统如图4-1所示。

动画 A4-1 绿城品牌理念识别设计

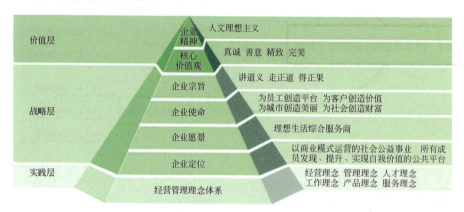

图4-1 绿城中国品牌理念识别

1. 价值层

企业精神:人文理想主义。
核心价值观:真诚、善意、精致、完美。

2. 战略层

企业宗旨:讲道义、走正道、得正果。
企业使命:为员工创造平台、为客户创造价值、为城市创造美丽、为社会创造财富。
企业愿景:理想生活综合服务商。
企业定位:以商业模式运营的社会公益事业,所有成员发现、提升、实现自我价值的公共平台。

3. 实践层

经营理念:精致品质、稳健运营。

> 管理理念：把企业还原为学校，带动员工和企业共同成长。
> 人才理念：员工是公司的本体，是公司存在和发展的理由和目的。
> 开发理念：追求人与人、人与自然、人与自我的和谐，营造安定美好的境界服务理念；以人为本，客户至上。
> 工作理念：工作是神圣的，应以礼佛之心面对工作。
> 品质理念：取法极致，得乎其上。
> 营销理念：替客户选择合适的房子，而不是"替公司卖房子"。
> 产品认知：产品是个躯壳，文明是它的灵魂，艺术是它的容貌，文明和艺术是房产品的价值所在。
> 行业认知：人文主义，是房地产行业发展的基本价值理念；知其既然，知其所以然，知其当然，是房地产行业进步的关键。
> 城市认知：城市是文明的产物，宜人程度是判定城市价值的核心指标。

任务4.1　项目描述

4.1.1　理念识别系统的定义

理念(Mind)的意思为意识、思想、观念。理念识别——MI(Mind Identity)是现代经营中的术语，是品牌经营的一个重要组成部分，从不同的维度来阐述品牌的思想内容。理念识别是品牌的精神基础，阐述了最重要的任务是什么、发展方向、内部经营运行情况、内部的信息流通、人际关系的和谐与决策制定，营造适合发展的氛围来适应竞争激烈的环境，提高灵活应变的能力，给社会公众留下良好深刻的印象与认同，为品牌打下坚实的发展基础。

微课 V4-1　理念识别系统基础

理念识别系统是领导层为促进品牌长远经营发展而构建的，要求全体人员共同努力实践，并且实施后能够获得社会公众的普遍认可，体现出该品牌的个性特征，鲜明地反映出经营意识的价值体系。

4.1.2　理念识别系统的作用

理念识别系统作为品牌的思想，是品牌发展的原动力和实施基础，具有不可低估的作用。主要体现在以下几个方面。

1. 竞争关键作用

理念是发展的动力之源，是灵魂力量，它具有鲜明的个性与时代特色，也是构成核心竞争力的关键所在。没有核心文化、价值体系、哲学信仰、精神支撑，再宏大、高明的品

牌经营目标都是空中楼阁。纵观国内外无数成功的品牌，它们都具有健全、完善的品牌文化、先进的品牌理念做基础，才能使品牌经营经久不衰。例如，日本最早导入品牌形象设计的化妆品公司资生堂公司，美国的麦当劳文化，中国的海尔集团，都有先进的核心理念作为根基，从而不断地发展壮大，如图4-2所示。

图 4-2　资生堂、麦当劳、海尔集团 Logo

2. 目标导向作用

理念识别系统能对品牌整体价值目标与行为方式起到目标导向作用。首先，理念识别系统一旦形成，它就会建立起自身的系统价值与规范准则，指导所有成员在价值与行为上的取向与理念相一致，即使有偏离现象，理念也会及时地进行纠正。同时，理念识别系统对成员的思想、行为起到导向作用。通过卓越的理念作导向，核心文化潜移默化地长期渗透使员工形成共同的价值理念，朝一个共同的目标去奋斗，从而使品牌在健康环境下发展壮大。

3. 增强向心力、凝聚力作用

理念识别系统中设定的经营宗旨、经营方针和价值取向为组织提供了健康向上、愉悦身心、陶冶情操的精神食粮，进而营造出和谐的人际关系与高尚的人文环境，增强组织的向心力、凝聚力，激励全体员工开拓创新，从而创造新的价值。例如，阿里巴巴具有十分完备的品牌理念，而阿里巴巴的企业员工也对其有着高度的认同感，在不断奋斗、提升个人的同时也创造了品牌的价值。

4. 对外辐射作用

理念识别系统一旦形成一种较为固定的模式，不仅会在自身内部发挥作用，而且会通过不同媒介渠道向更广泛的社会领域不断辐射。而这种文化的传播也有助于树立品牌的良好公众形象。许多知名的品牌精神，如可口可乐精神、海尔精神、松下精神等成为该品牌乃至全社会的发展动力。例如，在可口可乐近年的品牌传播过程中，其围绕着"情感"的品牌基础，不断地建设性地提出一些平常、通俗但越来越深入人内心的一些"情感驱动符号"，如"要爽由自己"表达对生活的激情、"春节带我回家"表达的天伦之乐，"没有一种感觉比得上回家"表达的亲情呼唤等，传播社会共同关注的情感话题。

4.1.3　理念识别系统的组成

理念识别系统主要包括品牌使命、经营哲学、行为基准和活动领域四项。具体地说包括品牌的信条、标语、口号、精神、座右铭、风格、宗旨、方针、定位、战略策略、组织

体制、发展规划、社会责任、员工的价值观等内容。这是对当前和未来一个时期的目标、思想、营销方式和营销形态所做的总体规划和界定,属于品牌文化的意识形态范畴。

1. 品牌使命

品牌使命是构成品牌理念识别中的最基本的出发点,也是品牌行动的原动力,只有树立明确的使命感,才能满足成员自我实现的需要,持续地激发他们的创造热情,才能赢得公众更普遍更持久的支持、理解和信赖,否则即使品牌在营运,也将是没有生气的或将走向灭亡的边缘。

2. 经营哲学

经营哲学是依据什么样的思想来经营品牌的基本政策和价值观。"怎样做"是品牌内部的人际交往和对外的经营活动中所奉行的价值标准和指导原则。经营哲学是品牌人格化的基础、文化的灵魂和神经中枢,是品牌进行总体设计、总体信息选择的综合方法,是一切行为的逻辑起点。它是在经营中逐渐形成,并具有经营性、实用性的特征。

3. 行为准则

行为准则是品牌员工涉及品牌经营活动的一系列行为的标准、规则,它体现了品牌对员工的具体要求。具体地来讲,它包括服务公约、劳动纪律、工作守则、行为规范、操作规程、考勤制度等。

4. 活动领域

活动领域英文为 Domain,是指品牌应在何种范围内或者在何种领域中开展活动。品牌使命、经营哲学、行为准则是属于品牌理念的理论范畴。具体地实施、体现需要在一定的活动领域内完成。也就是说,为了达到理念识别的目的,品牌必须以活动领域为基础,在品牌的活动领域内打上企业使命、经营哲学、行为准则的"烙印",才能真正起到理念识别的作用。

案例分析

美国耐克公司理念识别设计

美国耐克公司(NIKE)是美国最大的运动鞋制造商。从1976年至今,耐克公司生产的运动鞋产品远销世界各地,畅销不衰,公司发展蒸蒸日上。耐克公司获得巨大的成功,其中一个重要原因是耐克公司一直以来信奉的"富有创新设计,为运动鞋服务"的品牌理念。但是,随着阿迪达斯(Adidas)的异军突起,强烈的市场危机让耐克的创始人鲍尔曼认识到耐克的知名度与品牌形象不如阿迪达斯。总结经

验后，耐克决定导入品牌形象系统，重新树立品牌形象，大力推广品牌知名度。首先制定了为运动员制作所需要运动鞋的生产理念，并且在今后的生产、经营宣传中都紧紧围绕"为运动服务"的宗旨。

在保证质量、创新设计的同时，耐克也不断与各种体育赛事建立良好的关系，开拓市场。在宣传上狠下功夫，邀请著名篮球明星迈克尔·乔丹为广告代言人，使耐克鞋家喻户晓，誉满全球，如图4-3所示。

图 4-3　耐克公司 Logo 和代言人

任务4.2　理念识别系统的策划

理念识别系统作为品牌形象设计策略中最高决策层与原动力，品牌所有的设计项目必须服从和服务于品牌理念。在导入品牌形象设计策略时，必须从品牌理念出发，首先对品牌理念进行策划、设计、定位，从而基于理念识别系统确定行为识别系统、视觉识别系统。

同时，理念识别系统必须从品牌的文化背景、战略目标、经营理念等方面出发，对时间和空间上所具有的个性和共性等有正确的分析与把握，最终科学、严谨地阐述品牌的理念，并以文本形式阐述。

微课 V4-2　理念识别系统的策划

4.2.1　理念识别系统的设计程序

品牌理念识别系统设计的基本程序包括以下几个步骤。

1. 调研分析，明确品牌理念诉求方向，准确定位

品牌理念的调研是对现状的调查与分析，包括内部环境和外部环境两个方面。品牌内部环境的调查分析，重点在于品牌的思想意识、经营策略、行为特点、运行状态和管理状况，需要最高决策层与各职能部门主管乃至广大员工进行实际交流沟通，找出目前面临的问题，设定新的经营目标战略等。对品牌外部环境的调查分析要了解品牌在社会中的位置、角色、需求，哪些因素对自身有利，哪些因素对自身不利，包括品牌与社会之间、与其他品牌之间、与竞争对手之间，明确品牌在社会中所处的位置及社会对品牌的需求期望。

根据调查分析内部外部情况，确立品牌理念的诉求方向，从而确立自身的发展策略、发展目标、服务宗旨、经营方针、精神、道德和社会价值观等。

2. 激发创意，确立系统基本要素的内容

在确定了理念识别系统的基本诉求方向后，品牌内外部集思广益，征集理念，既调动了全体员工参与的积极性，确立具体的理念识别系统所涉及的基本要素、宗旨、经营方针、精神、价值观、道德等诸多方面的内容。同时，确定其经济行为、整体文化、社会价值、社会道德、社会传播等内容，并根据调研分析的依据将这些基本要素分门别类地进行归纳整理，做到清晰、有条理，确定其基本的含义。

3. 高度凝练，语言表达理念识别系统要素

确立了理念识别系统的基本要素后，就要用恰当精练的语言文字把基本理念要素的含义进行高度凝练与概括总结，以达到语言精准，与含义一致，不会产生多重歧义和多重象征的误区。同时，理念识别系统应该力求言简意赅，易读易懂易记，富有感染力和号召力，阅读中得到朗朗上口的效果。

4. 筛选归纳，修改完善，构筑体系

结合理念开发的依据和原则，以语言规范、语意明确、新颖独特为标准，筛选归纳出识别性强、鲜明独特、切实可行的创意以备采纳。在理念识别系统语言确定之前，仍需要反复商榷、修改、完善。最后以品牌价值观为核心，延展出整套内涵丰富、富于个性和完整准确的理念体系，并给予科学、合理的诠释，以保证在今后的传递与实施过程中有据可查。

5. 调研理念制定的效果

理念识别系统定稿之前应该通过多方面的调研评估，以确保达到预期的效果。理念识别系统制定的效果要从不同接触人群的运用入手，以客观地评价理念制定的效果。首先，要对管理层进行调查，因为他们在宏观上相对比较了解品牌的状况、品牌的发展目标和方向，以及目前面临的问题、困难等，从他们身上可以了解到该理念制定的效果；其次，对员工等的调研，员工作为发展的第一线人员，对发展中存在的问题有最直接的感受，理念识别系统和实际执行者就是员工；最后，对消费者进行调研，消费者作为产品或服务使用者，对理念识别系统具有一定的发言权。

6. 存档、实施

理念识别系统整理后要做存档，在一定的时间内具有持久性。而在最后实施阶段，它则严格指导品牌形象设计策略中行为识别系统与视觉识别系统的制定。

4.2.2 理念识别系统的设计原则

理念识别系统的目的是增强理念的识别力和认同力，是经营宗旨、方针和精神与价值

观的体现。作为品牌形象设计策略的根基和力量支撑，理念识别系统对行为识别系统、视觉识别系统具有直接的决定和影响作用，并通过行为识别系统、视觉识别系统表现出来。在理念识别系统设计过程中需要注意以下几个基本原则。

1. 个性化原则

理念识别系统是品牌精神的凝聚与提升，是精神支柱。理念识别系统的个性化原则正是体现品牌的独特风格与鲜明个性，便于区别其他品牌。有个性的理念识别系统能够体现出其先进的价值观与行为特点，能够在众多的对象中脱颖而出；而缺乏个性的理念识别系统，则把品牌推向千篇一律，从而难以体现品牌的个性价值观，无法提升品牌的辨识度和识别性。

例如，日本第一家用文字明确表达品牌精神的是松下电器公司，如图4-4所示。松下具有独特的品牌理念——松下精神："产业报国的精神、光明正大的精神、团结一致的精神、奋斗向上的精神、礼仪谦让的精神、顺应同化的精神、感恩报德的精神"，独特的七条精神，也帮助了松下不断发展壮大，产品达到家喻户晓。另外，如海尔的"产业报国""真诚到永远"，李宁的"一切皆有可能"，耐克的"为运动服务"等个性化的理念。

2. 民族性原则

理念识别系统应该顺应特定民族文化底蕴的基础。在进行理念识别系统设计时，需要充分考虑到民族形象，即民族精神、民族特点、民族习惯等。一个成功的品牌，它的品牌宗旨、经营方针，也应该展现本民族的价值取向和道德标准，民族的才是世界的。越是体现出民族性、地域性，越能够达到国际性。这不仅让品牌在本民族范围内产生广泛认同，也会在全世界的大舞台中，弘扬民族文化个性，展现民族文化魅力。

例如，美国企业强调个性的文化和善于思考的习惯，培养美国人的进取精神和创新精神，因此形成了推崇创新的品牌文化。GE公司，如图4-5所示，强调"要让员工有强烈的求变意识，而且要善于应变"，他们把"渴望变化"作为员工准则之一，用"变化加速程序"去引导、激励员工的创新实践；微软公司，如图4-6所示，集聚了一大批富有创意的知识精英，这些精英极度崇尚个性发挥和个人主义。

图4-4　松下Logo　　　　图4-5　GE集团Logo　　　　图4-6　微软公司Logo

德国的产品素来以品质、技术闻名，享誉国际，正是德国文化崇尚技术、品质而造就了如"博世""奔驰""西门子""大众汽车""宝马""麦德龙""德国电信"等世界闻名的极度追求品质的品牌。

日本的理念识别系统非常注重体现和弘扬大和民族,崇尚和谐、努力、诚实等民族文化特征。如日本的"松下电器""东芝""资生堂"等。

中国有着悠久的历史文化,蕴含着丰富的民族文化精神,崇尚人和、诚信、仁义、中庸、勤俭、谦恭、进取、忍让等民族精神,为品牌理念提供了深厚的民族文化土壤。例如,儒家文化思想中,人文主义因素影响着我国一大批品牌在品牌形象设计中提倡"以人为本"的理念。提倡"仁、义、礼、智、信"为立身之本,用"仁爱"之心对待同事、员工,用"诚信"之心对待顾客,坚持以"义"取利,实践论语中所说的"己所不欲,勿施于人"的真谛。另外,海尔的"敬业报国、追求卓越",奥妮的"国货当自强",金利来的"勤、俭、诚、信",长虹的"产业报国,以民族昌盛为己任"等品牌理念都突出了强烈的中华民族文化精神。

3. 持久性原则

理念识别系统是为促进品牌形象正常运行及长远发展而设计的,它对品牌目前与日后的生产经营发展起着导向作用,具有持久的生命力。每个品牌在策划设计理念识别系统时既要站在历史的高度,也要洞察、吸纳当下最先进的社会思想观念,把握社会前进的脉搏。

4. 多样化原则

品牌理念的多样化设计是指围绕理念传达,在宣传上、语言表达的形式上、结构设计上都力求丰富多样,口号、标语不能千篇一律,要具有多样化、创意性、丰富性的特点。同时,品牌理念多样化设计需要符合不同行业、不同领域、不同国度下的品牌自身的产业发展。例如,中国嘉陵的"启用科技动力、以感全新时代",杜邦化学公司的"通过化学使美好生活变得更美好",TCL公司的"为顾客创造价值、为员工创造机会、为社会创造效益",等等。

任务4.3 理念识别系统的实施

品牌的理念识别是形成制度文化、行为文化和物质文化的思想基础。作为一个完整、科学的系统,理念识别系统开发包括核心、战略和执行由内到外三个层面。

4.3.1 核心层面

微课 V4-3 理念识别系统的实施

理念识别系统核心层面是指品牌的核心价值观,即该品牌区别于其他组织、不可替代和长久不变的内在特质,是得以建立并指导品牌形成共同行为模式的精神元素和安身立命的根本核心价值观,是判断是非的标准,是群体对事业和目标的认同以及对未来目标的追求,最终会形成共同、持久的信念。只有明确了核心价值观,该品牌才能培育包括战略管理、形象管理、人力资源管理、流程再造管理等核心能力,形成团队核心竞争力。

1. 价值观

所谓的价值观，是人们在心目中关于某类事物价值的基本看法、判断的总观念，也是人们对该类事物的价值取向与指导品牌行为的价值追求。核心价值观不仅代表品牌核心团队或企业家的意志，也是所有品牌利益者群体意志的具体反映，而群体认同的价值可以转化为员工行为的内在精神动力。价值观具有规范性的特点，它使员工具有一定的判断好与坏、正确与否、是积极还是消极的能力，是指引鼓舞全体员工努力拼搏奋斗的一种共同的、一致的价值取向。通过核心价值观，可以使员工明了品牌使命和个人行为的社会意义，从而形成品牌的强大凝聚力和激励力。

没有正确的价值观的品牌就是一盘散沙，是不可能创造出巨大的经济效益和社会效益。同时，核心价值观是影响战略运作的精神准则，不能脱离目标规划。一旦确定就不能轻易改变，要注意运用精练、准确而利于传播的概念和术语来表达。例如，可口可乐的"自由、奔放、独立掌握自己的命运"，本田汽车的"实现客户利益的最大化"，壳牌的"诚实、正直和尊重他人"等著名品牌的价值观。人的价值高于物的价值，社会价值高于利润价值，用户价值高于生产价值。

 案例分析

IBM的核心价值观

美国IBM公司董事长兼总经理托马斯·小沃森在《一个企业和它的信念》一书中，回忆他的父亲老沃森成功的历史时说道："任何组织要生存和取得成功，必须要确立一套健全的信念作为该企业一切政策和行动的出发点；公司成功的唯一重要因素就是坚守这一信念；一个企业在其生命过程中，为了适应不断变化的生存环境，必须准备改变自己的一切，唯一不能改变的就是自己的信念。"

动画 A4-2 核心价值观

1983年，当IBM公司营业收入达到460亿美元时，小沃森又提出："有些人会说我们的经验是独特的，IBM的成功只是由于它有一个特殊的市场，它在这个市场中有悠久的历史，建立了雄厚的根基。我们把我们的成功归结为IBM整套信念的力量。"IBM正是因为有了这样坚定的信念、价值观才使企业获得了巨大的成功。

2003年，IBM在全球展开了72小时的即兴大讨论，32万名员工在网上探讨什么是IBM的核心价值，怎样才能让公司运作得更好，讨论结果是员工们一致认为"创新为要、成就客户、诚信负责"是对IBM现在和未来最为重要的三个要素，成为IBM的核心价值。核心价值代表了全球IBM人的共识，也代表了员工对IBM公司现状与未来的判断及期望。它自然也会被大家牢记心中，并反映到行动上，指导着IBM公司的前进发展。

2. 精神观

品牌精神是对现有观念意识、优良传统、行为方式中积极因素的总结和倡导，是品牌群体共有的精神风貌和理想追求的外化，也是品牌经营管理的指导思想和衡量品牌作风健康与否的重要依据。同时，品牌精神是一种具有品牌个性的精神，也是一种团体精神，体现了品牌全体员工的凝聚力和活力的强度。在员工心中，品牌精神一旦扎根，员工就会自觉地形成某种默契、觉悟、共识的信念，对塑造良好品牌形象和发展起到恒定的、持久的、不可估量的作用。

通常，品牌精神采用既富于哲理又简洁明快的鼓励性语言予以表述，以利于品牌内部的传播和对外宣传。例如，美国德尔塔航空公司的"亲如一家"，美国百事可乐公司的"胜利是最重要的"，美国电报电话公司的"普及的服务"等。坚定的目标追求、强烈的团队意识、正确的竞争原则、鲜明的社会责任、可信赖的价值观及可行的方法论，品牌精神一旦成为群体信念，即会产生巨大的力量，唤起品牌的凝聚力，引导成员的思想和行为，成为一支坚定的、富有战斗力的员工团队。

4.3.2 战略层面

1. 使命

品牌使命阐述的是根本动机问题，包括"我们是谁""为什么在这里""我们要做什么"和"为什么这样做"。品牌使命从总体上导引着品牌发展的方向和路线，成为制订品牌战略目标和方案的依据。品牌使命是核心价值观的载体，关注的是品牌存在的理由和意义，具体定义了品牌在社会和经济发展中承担的角色和责任。

品牌一旦存在，社会便赋予它不可推卸的责任，使它超脱于纯粹商业利益之外，呈现出对人类、对社会、对行业的价值。例如，中国移动的使命是"创无限通信世界，做信息社会栋梁"，体现了其追求卓越、争做行业先锋的强烈使命感，以及在未来产业发展中将发挥行业优势、勇为社会发展中流砥柱的责任感。再如，迪士尼的"给人们欢乐"；索尼的"体验发展技术、造福大众的快乐"；惠普的"为人类的幸福和发展作出技术贡献"；耐克的"体验竞争、获胜和击败对手的感觉"；IBM的"无论是一小步，还是一大步，都要带动人类的进步"等。

2. 愿景和目标

品牌愿景和目标阐述的是目标概念，即"我们要到哪里去""我们的未来是怎样的""理想目标是什么"等。品牌愿景通常描绘的是更为笼统、更加远大的前景，体现的是品牌永恒的追求和梦想，是品牌在其使命的召唤下，所产生的长期愿望、未来状况以及组织发展的美好蓝图，表现为品牌现在和未来应从事的事业活动和应具有的性质，未来的社会形象，包括对社会经济领域的影响力、贡献力、在行业中的地位，与品牌关联群体的经济关系等。

例如，亨利福特在100年前的愿景是"使每一个人都拥有一辆汽车"，今天他的梦想正在实现，一个美好的愿景不仅有超乎现实的前瞻性和跨越时空的想象力，还需要品牌有

征服世界的雄心和魄力，同时能够对品牌利益关系者产生感召和激励作用，引导其产生长期的期望和现实的行动。美国行为学家吉格勒指出："设定一个高目标就等于达到了目标的一部分。"没有愿景目标的品牌是没有未来的，是没有希望的。只有那些树立远大目标，并为之奋斗的品牌才能长盛不衰。

愿景目标按层次可分为高层目标、中层目标、基础目标。一般来说，以努力去实现高层目标为目的，高层目标对中层目标和基础目标又具有指导性功能。目标按时间段可分为近期目标（一年左右）、短期目标（一年到两年）、中期目标（三年到五年）、长期目标（超过五年以上）；目标按部门职能可分为销售目标、营销目标、财务目标、人力资源目标、生产目标等。只有树立明确的品牌愿景目标，才能持续激发品牌各部门员工的创造热情与工作激情，也才能够获得公众更广泛持久的理解、支持与信赖。

4.3.3 执行层面

执行层面主要指品牌的经营方针，是关于实现品牌战略目标的宣言，以及对实现品牌运行目标进行监控的描述。制订品牌的经营方针，首先需关注国家的政治经济形势及最新的方针政策，其次要明确产品、质量、利润等技术经济指标，保证不偏离品牌经营最基本的方向。

经营方针是指导品牌向前发展的纲领，必须建立在品牌规划目标下，包括管理、开发、质量、人才、服务、营销、技术、安全、环保等。要注意不同品牌因行业特点和发展环境不同各有其侧重点，如工业类的品牌一般更加强调产品质量、成本和服务等因素；金融品牌强调廉洁性和社会服务性特点；服务行业强调服务态度的热情、舒适与温馨；交通运输品牌则重视过程安全与准时的理念；高新技术品牌则突出尖端的技术和开拓精神等。经营方针是品牌运行的基本准则和行为规范，对于品牌活动以及员工行为有指导和约束作用，应当手册化并实施目标管理。要精心选择对员工有引导、激励作用的要素加以概括提炼，使其成为每个员工的目标，形成凝聚力、号召力，从而引导全体员工前进。

课后实训

实训项目的情景设计、目的、要求等详细内容见"项目2——实训项目设计"。

课后思考

1. 分析品牌理念识别系统的重要性。
2. 分析对比同类产品或竞争对象理念识别定位的不同，如不同国家举办的奥运会，不同品牌的手机产品等。

项目 5 教学课件　　V5 导学

项目 5　行为识别系统的建设与实施

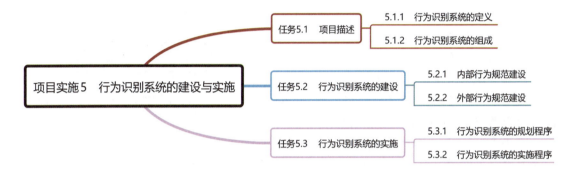

- 素质目标

践行社会主义核心价值观，遵循客观规律与科学精神，履行道德准则和行为规范；
培养学生勇于创新、严谨求实、吃苦耐劳、诚实守信、精益求精、爱岗敬业等综合职业素养。

- 知识目标

掌握行为识别系统的概念、组成、设计要素等基础知识；
掌握行为识别系统内部和外部行为规范的建设内容和方法；
掌握行为识别系统的规划程序和实施程序。

- 能力目标

树立全面、综合的品牌形象设计思维与意识，具有能把品牌形象理论知识充分运用于实践的能力；
培养项目调研、语言沟通、资料收集、创意思维、自我管理能力等综合职业能力。

案例导入

杭州G20峰会志愿者品牌形象设计

2016中国杭州G20峰会于9月4日在中国杭州召开。峰会的主题是：构建创新、活力、联动、包容的世界经济。

作为主席国，中国在杭州峰会上倡导中国理念，贡献中国智慧，展现中国风采，在二十国集团发展史上烙下鲜明的中国印记。同时，超过100万名的志愿者活跃在杭州的大街小巷，成为一道道靓丽的风景线。这群青年人们用实际行动拥抱G20，用热情微笑欢迎中外来宾，向全世界展示独特的"杭州韵味"。他们身着蓝绿色调、融合杭州元素的志愿者服装，清新、婉约，在各自的岗位上为来宾服务。如图5-1所示为杭州G20峰会Logo。

图5-1　G20峰会Logo

图为这款Logo的服装，而给志愿者们取名为"小青荷"，取自宋代诗人杨万里描写杭州的诗句"接天莲叶无穷碧，映日荷花别样红"。"青荷"音同"亲和"，指志愿者具有亲和力，志愿者的微笑是杭州最好的名片。"荷"音同"和谐"的"和"，还指志愿者为社会和谐、城市文明贡献力量。用荷花来代表志愿者，形象贴切，扎根杭州、奉献自我，如图5-2所示。

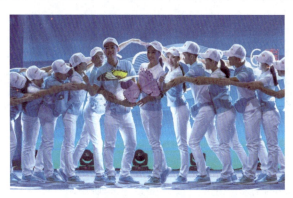

图5-2　G20峰会志愿者

"小青荷"的招募工作于2015年12月启动，主要面向浙江大学等省内15所高校进行定点招募，最终4000余名"小青荷"从近3万名报名者中脱颖而出，其中95%的志愿者英语水平在四、六级以上，还有一些德语、法语、西班牙语、阿拉伯语、印尼语等小语种志愿者。

在半年的准备期中，杭州团市委和各高校共组织开展百余场以志愿服务理念、公关礼仪、峰会情况、国家外交等为内容的峰会志愿者培训，并结合亚组委会成立大会、动漫节、G20峰会劳工就业部长会议等活动契机，让"小青荷"进行岗

位实战。志愿者服饰包含帽子、短袖T恤、长袖外套、裤子、运动鞋、双肩包、腰包等10种单品的整体服饰。此次服装服饰的设计风格青春、活泼；主色调蓝白代表西湖水的颜色，服装图案融合了杭州元素的山水线条，女款是上白下蓝宛如西湖的水，男款上蓝下白宛如西湖群山，男女装合在一起，如同一幅钟灵毓秀的山水画卷，透露着杭州湖光山色的自然之美，呈现出湖城合璧的杭州韵味。志愿者服装设计图如图5-3所示。

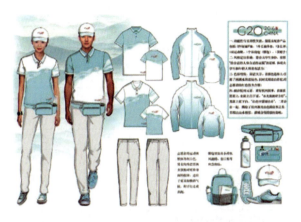

图5-3　G20峰会志愿者服装

志愿者工作组织有力、培训有方，每一个都是高颜值、高亲和力、高素质体现的中国青年，他们分布在各个岗位上，用热情为志愿服务注入新鲜活力。

任务5.1　项目描述

5.1.1　行为识别系统的定义

行为识别系统的英文为Behavior Identity，简称BI，是品牌形象系统中的"做法"；是理念识别系统的执行者和动态的表现，与静态的视觉识别系统（VI）一同将品牌理念按照规范化原则向外传达，以塑造品牌的良好形象，得到消费大众的认可。作为识

微课 V5-1　行为识别系统基础

别系统以品牌文化的经营理念为指导思想，通过内部的教育、管理，外部的经营、公关活动，深入品牌等经营管理的每一个层面、每一个环节中，将品牌建设得更为规范，发展得更为壮大。

行为识别系统是由品牌制定的一种行为规范准则，是对品牌人员行为进行规范，因此需要全体员工的共同努力与主动参与。它既是一项塑造品牌形象的整体活动，也是繁杂而庞大的系统工程。在品牌形象识别系统中，行为识别系统是最为广泛的领域，也是迄今为止理论探讨最缺乏系统性的范畴。

5.1.2　行为识别系统的组成

　　行为识别系统通常由两大部分组成：一个是品牌文化内部管理行为体系，另一个是品牌文化外部行为体系。内部管理行为体系主要分为：组织群体规范、员工行为规范、内部文化活动等，如表5-1所示。而外部行为体系包括：市场拓展行为、公共关系、广告促销行为、社会公益文化行为及形象传播行为等，如表5-2所示。

表 5-1　品牌内部管理行为体系组成

组织群体规范	管理制度规范	各职能部门管理（如品牌各高级主管部门、品牌生产部门）。
		生产管理（包括生产计划、生产作业、生产调动、生产检验、安全事故等）。
		技术管理（包括科研、新产品开发、设计管理和工艺管理等）。
		营销管理（市场调研及预测、目标市场管理、产品销售与价格等）。
		行政管理（医疗卫生、计划生育、治安保卫、消防安全等）。
		人力资源管理（包括品牌员工教育培训、员工激励、岗位设定等）。
	组织行为规范	组织机构的建设。
		内部环境塑造（视觉环境、听觉环境、嗅觉环境、感统环境）、工作软环境再创造。
		员工教育（干部、员工的教育培训，内部关系协调与沟通）。
		产品开发和组合，售前、售中、售后服务的策划等。
员工行为规范	整体行为规范	道德行为规范、职业道德规范、工作作风规范等。
	工作规范	品牌形象和员工形象（形象气质与语言素养等）。
		管理层行为规范（高层、中层、基层）。
		员工个体工作（包括员工知识技能、自身价值的实现、自我发展目标等），群体工作（民主的领导风范、团队凝聚力等）。
		员工管理规程（员工权利义务、管理、安全、岗位、日常生活等规范）。
员工行为规范	礼仪规范	员工的仪容仪表（包括服饰、外表形象及行为姿态）。
		商业社交礼仪（礼貌用语、接待迎送宴请礼仪）。
		精神面貌、精神特质。

表 5-2　品牌外部管理行为体系组成

市场拓展行为	市场调查	对社会环境（政治、法规、经济、文化）、竞争对手、市场供求等进行调查并写出详细的调查分析报告。
	市场发展	产品的市场销售、市场发展及拓展等行为。

续表

市场拓展行为	服务工作	售前、售中、售后的具体服务工作（维护、维修及升级）。
公共关系	公关活动	典礼仪式、展销会、舞会、专题喜庆、专题竞赛、活动学术研讨、新闻媒体、新闻发布等活动。
	公关新闻	新闻媒体、新闻稿件、新闻活动、新闻效果等。
	公关谈判	谈判双方调研、谈判班子、谈判过程及谈判环节等。
	危机公关管理	对产品危机、信誉危机、形象危机等的处理管理。
广告促销行为	促销活动	广告促销、人员推销等。
	广告宣传	产品广告、品牌形象广告。
	广告媒体和创意	印刷、电子、户外、售点（POP）等媒体运作，并运用图像、色彩、文字、声音、动作等进行广告创意。
社会公益文化行为	社会公益行为	对社会公益性、福利性、灾难性救助等给予赞助的慈善行为。
	品牌文化行为	文艺演出、书画展览、品牌文化展等文化活动。

任务5.2　行为识别系统的建设

品牌行为识别系统的建设主要通过品牌内部和外部的行为体系组成来实现。内、外部行为识别组成体系的细化运作对整体品牌形象设计系统的实施与完善起着相当重要的作用。好的内部行为可以保证品牌外部行为的顺利进行，理想的外部经营环境的塑造又必须依靠品牌内部的支持，二者是相辅相成、唇齿相依的。

5.2.1　内部行为规范建设

品牌行为识别在内部主要是针对本品牌员工的行为进行规范要求，是一种针对员工的传播行为。其目的是使经营理念和精神文化能够对员工形成影响并得到员工的认同，增强凝聚力，改善员工的精神状态和工作心态，以保证为客户提供优质的服务。

微课 V5-2　行为识别系统的内部行为规范建设

1. 经营管理

品牌的经营管理主要是指为贯彻品牌的经营管理思想，实现品牌经营管理决策而进行的各项管理行为。而品牌的经营管理思想是品牌理念的重要内涵，它能够很好地将品牌的经济效益观念、质量观念和人才观念等准确地体现出来，并落实到品牌的经营管理行为之中。因此，品牌优秀的经营管理是行为识别系统顺利实施的保证，并能够保证品牌顺利有序、平稳健康地向前发展。

2. 人力资源管理

品牌的人力资源管理是内部管理行为的一个重要组成部分，通过员工教育培训、员工

选聘、员工考评、员工激励、领导行为等形式对内外全体人员进行有效的管理和运用，满足品牌当前及未来发展的需要，保证品牌目标实现与员工发展的最大化，实现战略目标。

（1）员工教育培训

员工是品牌形象传递给外界的重要媒介。对员工进行教育培训是统一思想、增强品牌凝聚力的有效手段。员工来自四面八方，有不同的生活背景、学识修养、性格秉性，对他们的教育培训主要分为干部教育培训和普通员工教育培训。例如，中山嘉华集团的培训教育按照培训对象不同分为：高层管理人员培训班、中层管理人员培训班、基层管理人员培训班、营销人员培训班、科研人员培训班等，如图5-4所示。

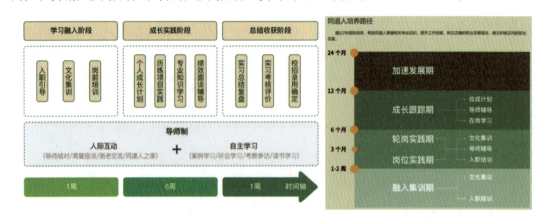

图 5-4　绿城培养机制图——暑期实习、入职

（2）员工激励

员工激励分为精神激励和物质激励，优秀的品牌理念具有激励员工工作斗志的作用，品牌上层将其有效地传达，唤起职工的工作积极性、提高工作绩效。它包括关怀激励、荣誉激励、榜样激励、目标激励、参政激励和职位升迁等。物质激励主要通过优厚的员工福利体现，品牌完善的福利待遇可以更好地激励员工的工作热情，培养员工对品牌的归属感和忠诚度。

3. 组织机构建设

组织机构建设是实施品牌管理的保证，其设置意味着将品牌的管理权力进行分配，主要是品牌人员和岗位的安排，目的在于保证组织机构的完善与稳定，充分调动内部人员的积极性，使品牌内部团结一致，共同为品牌的发展做出更大的贡献。

4. 内部环境塑造

内部环境主要是指个体工作环境和集体工作环境，包括视觉、听觉、嗅觉、感觉等环境。品牌发展要依靠每位员工的能动性。创造良好的工作环境，能有效地提高企业与员工的凝聚力，充分激发员工的工作热情。一个管理有序、整洁美好、和谐融洽的内部环境，可以激发员工的工作满足感和成就感，减轻工作的疲劳感，使其全身心投入工作，提高工作效率，增强认可度，图5-5所示为美国Facebook、阿里巴巴、360、谷歌办公空间设计。

图 5-5　互联网企业室内环境

5. 内部沟通与协调

品牌的内部沟通与协调主要表现在品牌上级与下级、部门与部门、员工与员工之间横纵向及立体交叉式的沟通与协调。员工间平等、和谐、方便、温馨的沟通方式不仅可以营造出良好的工作氛围，还能够体现出品牌对员工的尊重和重视。良好的沟通和协调可以提高品牌内部各部门、各环节之间的透明度，保证上下信息流通的顺畅，及时化解内部矛盾，发现并解决品牌在生产经营上出现的问题，更好地激发职工的工作积极性，提高工作绩效，为品牌发展而共同努力。由于品牌内部沟通的途径不同，可将其分为正式沟通和非正式沟通两种途径。

（1）正式沟通

正式沟通是一种在组织机构内按照品牌规定而进行的正式的信息传递与交流的沟通方式。它包括品牌内部的文件传达、定期召开例会、通知以及上下级间的信息传达交流等。这种沟通方式对沟通场所、时间、渠道、对象等都有一定要求，具有信息交流直接、准确、快速、沟通效果好、约束力强等优势。不足的是比较严肃刻板、被动及沟通不灵活等。

（2）非正式沟通

非正式沟通是指除正式沟通途径以外的信息交流形式。与正常沟通不同，这种形式的沟通途径较多，并且其沟通对象、时间及内容都未经预先计划，具有不可定性。例如，同事之间随意交谈、亲朋好友之间的传闻等。非正式沟通可以通过非正式渠道为品牌获取大量无法从正式渠道取得的信息，便于品牌管理者及时掌握各种动态，提出对策，解决潜在问题，加强与员工间的理解与信任，同时，也体现品牌文化中的个性与共性相兼，在细节中体现个性。

6. 产品开发和组合

产品是品牌赖以生存的根本，没有产品品牌将无从存在。随着社会的发展市场竞争力的提高、科学技术的更新，现有的产品已不能满足人们的需求，新产品的开发迫在眉睫。当然新产品的开发不是盲目的，它必须建立在对市场发展了如指掌的基础上，并且还需要掌握行业的先进水平和先进的科学技术。新产品的开发是维护品牌生存和发展最重要的保障，是品牌在市场竞争中脱颖而出的利剑。

7. 整体行为规范

品牌若想获得长久、稳定、健康的发展，对员工制定相应的行为规范则是必需的。行为规范主要是针对品牌员工在品牌内外的活动行为制定相应的行为准则，要求员工在遵守国家法律法规的基础上，遵守品牌的各项规章制度和管理要求。员工行为必须按行为规范执行，改变不规范状态，提高自身素质与修养，使品牌发展井然有序、蒸蒸日上。品牌员工行为规范的范围很广，不同的品牌有不同的行为规范。即使同类型的品牌也会制定符合自身特色的行为规范，以彰显自身的经营特色。整体行为规范包括：道德行为规范、员工职业道德规范和工作作风规范。

（1）道德行为规范

道德的具体化、行动化，是实践品牌道德观念的行动准则。确立和实施品牌道德行为规范，对于规范道德行为、塑造品牌的道德形象、增进社会公众对品牌的了解和认同具有重要作用。

（2）职业道德规范

职业道德规范是员工在履行职业责任时需要共同遵守的道德规范。例如，航空公司的各岗位人员的有不同的职业道德规范：飞行人员——高度的负责精神、强烈的安全意识、精湛的操作技能、严谨的工作作风；机务人员——精益求精、一丝不苟、钻研技术、精心维修、遵章守纪、严谨诚实、勤俭节约、艰苦奋斗；运输服务人员——热情周到、礼貌待客、遵纪守法、不谋私利、团结协作、顾全大局、精通业务、优质服务；管理人员——面向生产、服务基层、更新知识、调查研究、开拓进取、提高效率、遵纪守法、廉洁奉公。

（3）工作作风规范

品牌作风的具体化、行动化，是实践品牌作风的行动准则。确立和实施工作作风行为规范，对于规范品牌行为、塑造品牌形象、增进社会公众对品牌的了解和认同具有重要作用。

8. 工作规范

员工的工作规范是根据品牌的现行制度和各部门、各岗位的职责，规划出员工共同遵守的行为准则及实现的条件，包括办理公务行为规范（如办公、接洽、通信、会议等）、生产操作人员行为规范、工程技术人员岗位行为规范、市场营销人员岗位行为规范、物资采购人员岗位行为规范、后勤服务岗位行为规范等。员工行为规范要求品牌员工必须具有

进取、责任感和敬业精神，积极、热忱地做好自己的工作。

同时，品牌不仅要对员工制定行为规范，更需要对品牌管理层领导们制定行为规范，从而更好地塑造出优秀的品牌领导，为品牌员工做好榜样，使品牌更具凝聚力，并且管理层行为在很大程度上决定着（Business Intelligence，商业智能）是否能得到彻底贯彻执行。

9. 礼仪规范

品牌员工的仪容仪表，包括服饰、外表形象及行为姿态，员工的商业社交礼仪，如见面时的礼貌用语、接待迎送宴请时的礼仪规范等。员工的礼仪规范行为直接影响品牌形象的塑造，而员工礼仪规范的制定可以有效地制约员工的行为，塑造员工良好的形象以及精神面貌和精神特质。

案例分析

双星和海尔集团的内部行为规范

1. 双星的"三字经"

要正人，先正己，走得正，站得直，员工爱，威信立；要做事，先做人，损人耻，利己鄙，伤他人，害自己；要发展，必奋斗，位越高，责越重，违法纪，必抛弃；要成功，知珍惜，常感恩，别忘记，忘恩者，瞧不起；对自己，要严明，法面前，人平等，摆架子，最无能；对同事，要真诚，相互间，多沟通，怒火升，三思行；对下属，要理解，换位想，事才成，事不公，业难成；对员工，要关心，会管理，亲情化，同心干，万事兴；讲正义，树形象，善学习，提素质，带好头，做样子；讲原则，明是非，私心重，众叛离，两面派，遭唾弃；讲诚信，搞承包，树正气，工作起，永创新，品质提；讲大局，识大体，人心齐，泰山移，拉帮派，害公己；有矛盾，不回避，出失误，先查己，心胸宽，成大器；有意见，当面提，好坏话，要分析，要民主，公开议；有成绩，别自喜，向前看，争第一，名利前，别忘义；有荣誉，想集体，先别人，后自己，若争功，垮自己；不唯上，只唯实，不唯书，求真知，学理论，要落实；不欺上，不瞒下，说实话，干实活，讨好人，要警惕；不弄虚，不作假，坏习气，要去掉，理服人，事方成；不绚私，寻公正，位摆正，不讲情，明事理，公道行；市场官，头脑清，在其位，谋其政，干好活，人称颂；市场活，认真做，客观想，科学创，务实干，方成功；市场路，最难行，要坚强，树恒心，创名牌，赢竞争；市场经，记心中，亏心事，莫要行，多行善，积德成。

2. 海尔的"十三条"

不准在车间随地大小便；不准迟到早退；不准在工作时间喝酒；车间内不准吸

烟；不准哄抢工厂物资；不准打架；不准骂人；不准浪费粮食；不准乱停车；不准扎堆聊天；不准损坏公物；不准用工作电话办私事；不准工作时间外出。

5.2.2 外部行为规范建设

品牌外部行为规范建设主要表现在对外的市场营销、公共关系、危机公关、社会公益和文化活动策划等方面。这些外部行为活动可以不断地向消费大众传递品牌形象、品牌发展动向等相关信息，从而提高品牌的知名度、信誉度，从整体上塑造品牌的形象。

微课 V5-3　行为识别系统的外部行为规范建设

1. 市场调查及发展

市场竞争激烈，品牌要想推出畅销的产品，必须进行市场调查，以适应消费者的不同需求，在此基础上进行新产品设计和开发。特别是要通过市场调查搞好市场定位，同时考虑市场的供求、成本、竞争及品牌资源等关系，确定本品牌的产品和服务在目标市场上的竞争地位，从而生产出有特色、有创意的产品，并赋予一定的形象，以适应不同消费者的需求和偏好。

2. 服务工作

服务是品牌与外界沟通的重要渠道之一，优质服务最能博得客户的好感，为品牌发展添光加彩。优秀的服务质量包括良好的服务态度、丰富的服务知识、娴熟的服务技能。服务质量要贯穿于售前、售中和售后三个服务过程中，每个过程、每个环节都不能忽视。服务活动的目的性、独特性和技巧性对塑造品牌形象起着决定性作用。服务不能有半点虚假，必须言必行、行必果，带给消费者实实在在的利益。

例如，海尔公司的情感化服务。采用的"五个一"到用户家服务："一副鞋套"，先套上鞋套再进用户家，以免弄脏用户家的地板；"一张服务卡"，服务得怎么样，用户填意见，监督你的服务；"一块垫布"，把垫布铺在用户地面上，电器搬到垫布上去修；"一块抹布"，维修之后用抹布把维修的电器擦干净，然后把电器安装到原处；"一件小纪念品"，如圆珠笔等，作为情感交流。这套完善的"五个一"服务很好地将海尔的售后服务做到了极致，赢得了消费者的赞许，极大地提高了海尔的品牌形象。

3. 公共关系

公共关系主要是品牌为宣传形象与社会公众之间所开展的各种关系活动，又称为公关活动。处理好相关环境中的诸多关系（如政府、地方团体），不仅可以进行信息传递、沟通与协调，而且还可以为品牌提升信誉度、荣誉度，赢得社会的认可、信赖与接纳。同样，政府的支持、新闻契机的创造、新的事业领域的拓展、市场的运作都需要公共关系的运作，才会不断提升品牌的良好形象。公关活动的内容很多，有专题活动、公益活动、文化性活

动、展示活动、新闻发布会等，它包括对内公共关系和对外公共关系，如表 5-3 所示。

表 5-3　公共关系分析表

项　　目	对内公共关系	对外公共关系
公共关系	与品牌员工的关系、与各股东的关系等	与顾客的关系、与经销商的关系、与社区的关系、与新闻媒介的关系等
公关行为	品牌内部文艺演出策划、员工舞会策划、品牌展览、员工生日、庆功宴策划等	专题活动策划、公关新闻策划、品牌展览活动策划、品牌赞助行为策划等
目的	造就员工良好的价值观念、协调与股东的关系、增强品牌的凝聚力等	加强品牌与公众的沟通交往和联系、树立品牌自身效益和社会整体效益、增强品牌竞争力等

4. 危机公关管理

品牌的发展不会一帆风顺，都会遇到各种危机状况，危机的爆发往往会给品牌带来难以估量的损失，甚至危及品牌的生存。为了避免危机的产生或者降低危机的危害，很多品牌会给公关部门一项特殊的任务，就是在广大消费市场中搜集一切和本品牌相关的信息，包括不利的和有利的，然后将这些信息进行分类整理，有针对性地制定出解决方案，便于在 BI 的运作中及时调整，挽回影响。

通常危机公关包括危机酝酿、危机发生、危机发展、危机处理、危机传播、危机评估、善后恢复 7 个阶段。危机的产生一般不具备突发性，需要一段时间的酝酿，品牌公关部应经常与媒体沟通交流，时刻掌握品牌内外的利益变化，及时发现危机苗头，尽可能将危机扼杀在摇篮中。若危机不可避免地发生了，应及时采取一系列的自救行为。首先，应控制危机，例如充分利用媒体资源降低危机扩展，及时找出危机源头，平息公众的不满情绪；其次，要解决危机，可取得新闻界的谅解，借助媒介与公众沟通，诚意道歉，及时回答公众关心的问题，调整品牌自身问题，消除品牌负面影响，恢复形象；最后，要进行危机总结，可召开全员大会公布危机处理过程，进行深刻地自我批评和自我总结，重新调整相关内容，再激扬品牌员工斗志。

5. 促销活动

促销是品牌间激烈市场竞争中产生的行为，是品牌为了扩大自己的知名度和市场份额所采取的一种手段，是一种综合性的活动，包括广告促销和人员推销。

广告促销：利用多种媒介进行促销，如产品新上市时，商家运用电视、报纸、杂志、路牌以及大量 DM 广告等进行产品推广，发布产品促销信息，让消费者进行购买。

人员推销：凡是由人发起的促销行为都可称为人员推销。人与人之间的沟通最为直接、简单，是其他任何媒介所取代不了的，通常一个微笑、一个眼神、一句温柔的话语、一个体贴的动作就能打动消费者，从而促使其产生购买行为。如现场有奖竞赛活动、优惠销售、

特供品销售和样品赠送等。

6. 广告宣传

广告可分为产品广告和品牌形象广告。对BI系统来说，广告宣传更侧重品牌形象的塑造，为提高品牌形象进行的广告宣传是品牌必不可少的促销手段。品牌形象广告主要以树立商品信誉、扩大品牌知名度、增强品牌凝聚力为目的，快速、准确、独特、有效是每一个品牌都追求的广告效果。

而产品广告主要依赖于产品的品质，它不是产品本身的简单化再现，而应该将产品的某种特色、某种品质深刻地表达出来，创造出符合顾客心理需求和向往的形象，通过商标、标志本身的表现及其代表产品的形象介绍，使产品给消费者留下深刻的印象，以唤起社会对品牌的注意、好感、依赖与合作。

7. 广告媒体

广告媒体是进行广告信息传递的一个重要物质工具，它可以有效、迅捷地将大量的广告信息传达给广告对象，是品牌与消费者之间紧密联系的桥梁和纽带。广告媒介一般包括印刷媒介、电子媒介、户外媒介以及售点（POP）广告媒介。在广告运作中，品牌应该选用哪种媒介，不同的媒介该如何配置，广告信息发布的时间、地点和频率等，都应该根据品牌自身发展状况而定。不同的媒介有各自不同的优势，品牌应该有针对性地选择适合自己的媒介。

8. 社会公益、文化活动策划

社会公益、文化活动是品牌与外界沟通交流的大型公关促销活动，以赞助社会公益性、福利性事业为主要形式，其影响大、范围广、效应强的特性不仅可以使品牌在社会公众中塑造良好形象、提高美誉度，而且还会给品牌带来直接的经济效益，为品牌创造一个良好的发展环境。其活动对象主要包括体育文化事业，社会福利和慈善事业，社会灾难性救助事业等。而品牌文化活动主要是指文艺演出、书画展、新闻发布等。

任务5.3　行为识别系统的实施

5.3.1　行为识别系统的规划程序

行为识别系统的建设与实施是一个繁杂的系统工程，需要做好详尽的设计规划。

（1）参与导入流程运作，进行市场调研并作出调查分析报告，写出"行为识别系统设计规划预想"，为品牌提供一个通用的规范版本。

微课 V5-4　行为识别系统的实施

（2）关注品牌动态发展，参与品牌时态调查，对品牌文化和规章制度建设状况详细了解，并适当调整"行为识别系统设计规划预想"内容，列出符合品牌特色的详细目录。

（3）提交并由品牌讨论研究后，给出建设性提议，使"预想书"内容更加确定化，这是行为识别系统设计规划的基础环节。

（4）"预想书"通过后，可通过广泛调查，征求品牌管理层及员工意见，开展行为识别系统设计工作，初步形成《行为识别系统设计规划书》，这是 BI 设计规划的核心环节。

（5）在行为识别系统理论指导下，进一步修改并完善《行为识别系统设计规划书》的内容，并将行为识别系统付诸实践、广泛传播，这是行为识别系统设计规划的重要一步。

（6）《行为识别系统设计规划书》完成并交予品牌审核，最后确认内容。

（7）按照《行为识别系统设计规划书》逐步导入品牌。

5.3.2 行为识别系统的实施程序

行为识别系统的具体实施程序可采取试用一个月、三个月、半年、一年、两年或五年等不同时间段的方法进行实际操作，以检验 BI 设计规划书的适用性。同时，根据品牌及市场变化状况再做调整，修改 BI 设计规划内容，具体实施程序如下。

（1）确立品牌理念，建设品牌文化，通过品牌行为将其对内外进行传播。

（2）制定品牌管理制度规则：品牌各职能部门管理制度、人力资源管理制度、生产管理制度、营销管理制度、行政管理制度等。

（3）制定品牌行为规范：品牌道德规范、员工职业道德规范、工作作风行为规范、管理人员行为规范、品牌员工行为规范、品牌文化制度规范、品牌公共行为规范等。

（4）实施品牌行为：品牌内部行为实施、品牌外部行为实施。

（5）贯彻行为规范：建立相关监督机制，保证行为规范在行为识别系统具体运作中得以实施。

（6）习惯规范性行为：保证行为规范的长期执行，使品牌员工能够自觉地执行各种行为准则，按照行为规范要求做事，并促进品牌在稳定有序中健康、快速地发展。

 案例分析

迪士尼清洁工的工作规范

有个留学生去美国迪士尼乐园应聘清洁工。园方说要进行三个月培训，他大吃一惊："不就是扫地吗，还用培训？"人家说可没那么简单。待拿来培训课程一看，他又吃一惊，这哪是培训清洁工，简直是培训"游乐园园长"。图5-6所示为迪士尼清洁人员。

第一，要熟记所有游乐设施和公共设施的位置。如果游客问你，你要第一时间告诉人家诸如最近的卫生间、餐厅、出口、急救站、游乐项目的位置。第二，要学习修理轮、童车。第三，要学会各种相机的使用方法，当游客要合影时，旁边的你是最好的帮手。第四，要会照顾孩子，当妈妈们想去卫生间时，穿着制服

的你代表游乐园,是"可信赖的人"。第五,要学习简单手语,如果有聋哑残疾人需要帮助,你能应付自如。第六,要掌握急救小常识,遇到跌倒受伤的孩子,能及时施救。

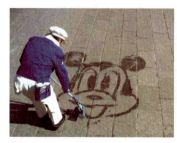

图5-6　迪士尼清洁人员

还有第七、八、九……如何清扫不扬尘,如何避开游人的脚等。看完课程表才恍然大悟,原来他要干的不仅仅是打扫卫生,还必须从每个细节入手,为客人提供真正优质高效的服务。

课后实训

实训项目的情景设计、目的、要求等详细内容见"项目2——实训项目设计"。

课后思考

1. 迪士尼为什么要对一个小小的清洁工做如此严格要求和负责的培训?这种培训行为体现了迪士尼什么样的品牌理念?

2. 在中国传统文化中,"仁、义、礼、智、信、忠、孝、悌"的行为规范文化具体是指什么?

项目6 教学课件

V6 导学

项目 6
视觉识别系统的策划与实施

学习引导

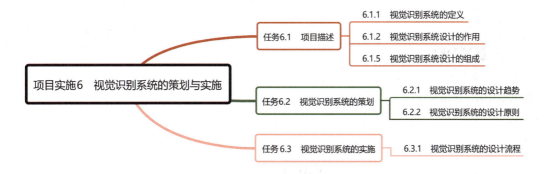

学习目标

- **素质目标**

践行社会主义核心价值观，遵循客观规律与科学精神，履行道德准则和行为规范；

培养学生勇于创新、严谨求实、吃苦耐劳、诚实守信、精益求精、爱岗敬业等综合职业素养。

- **知识目标**

掌握视觉识别系统的定义、作用、设计原则、组成等基础知识点；

掌握视觉识别系统的设计趋势、设计原则等策划知识点；

掌握视觉识别系统的设计流程、合同编写等实施管理知识。

- **能力目标**

树立全面、综合的品牌形象设计思维与意识，具有能把品牌形象理论知识充分运用于实践的能力；

培养项目调研、语言沟通、资料收集、创意思维、自我管理能力等综合职业能力。

> 2010年上海世博会视觉识别系统设计

1. 基本要素设计

图6-1 会徽设计

会徽释义： 中国2010年上海世博会会徽，以中国汉字"世"字书法创意为形，"世"字图形意寓三人合臂相拥，状似美满幸福、相携同乐的家庭，也可抽象为"你、我、他"广义的人类，对美好和谐的生活追求，表达世博会"理解、沟通、欢聚、合作"的理念和中国2010年上海世博会以人为本的积极追求。会徽及相关字体、口号设计如图6-1~图6-5所示。

动画A6-1 上海世博会视觉识别系统设计

图6-2 标志和标准字的组合设计　　　　图6-3 常用印刷字体

图6-4 口号标准字体　　　　图6-5 标准色和标志组合的色彩应用规范

吉祥物设计说明：

中国2010年上海世博会吉祥物的名字叫"海宝（HAIBAO）"（见图6-6），意即"四海之宝"。"海宝"的名字朗朗上口，也和他身体的色彩呼应。吉祥物的蓝色则表现地球、梦想、海洋、未来、科技等元素，符合上海世博会"城市，让生活更美好"的主题。"海宝"的名字与吉祥物的形象密不可分，寓意吉祥。

整个设计以汉字"人"作为核心创意，既反映了中国文化的特色，又呼应了上海世博会会徽的设计理念。在国际大型活动吉祥物设计中率先使用文字作为吉祥物设计的创意，是一次创新。同时，"上善若水"，水是生命的源泉，吉祥物的主形态是水，他的颜色是海一样的蓝色，表明了中国融入世界、拥抱世界的崭新姿态。

海宝体现了"人"对城市多元文化融合的理想；体现了"人"对经济繁荣、环

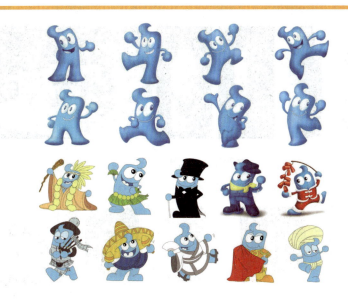

图6-6 吉祥物设计——海宝

境可持续发展建设的赞颂；体现了"人"对城市科技创新、对发展的无限可能的期盼；也体现了"人"对城市社区重塑的心愿；还体现着"人"心中城市与乡村共同繁荣的愿景。海宝是对五彩缤纷生活的向往，对五光十色的生命的祝福，也是中国上海对来自五湖四海朋友的热情邀约。

头发：像翻卷的海浪，显得活泼有个性，点明了吉祥物出生地的区域特征和生命来源。

脸部：卡通化的简约表情，友好而充满自信。

眼睛：大大、圆圆的眼睛，对未来城市充满期待。

蓝色：充满包容性、想象力，象征充满发展希望和潜力的中国。

身体：圆润的身体，展示着和谐生活的美好感受，可爱而俏皮。

拳头：翘起拇指，是对全世界朋友的赞许和欢迎。

大脚：稳固地站立在地面上，成为热情张开的双臂的有力支撑，预示中国有能力、有决心办好世博会。

"人"字互相支撑的结构也揭示了美好生活要靠你我共创的理念。只有全世界的"人"相互支撑，人与自然、人与社会、人与人之间和谐相处，这样的城市才会让生活更加美好。

"人"字创意造型依靠上海世博会的传播平台，必将成为上海世博会的吉祥符号和文化标志。

吉祥物整体形象结构简洁、信息单纯、便于记忆、宜于传播。虽然只有一个，但通过动作演绎、服装变化，可以千变万化，形态各异，展现多种风采。

2. 应用要素设计

应用要素设计案例如图6-7~图6-16所示。

图 6-7　日用品设计

图 6-8　礼品设计

图 6-9　信封设计

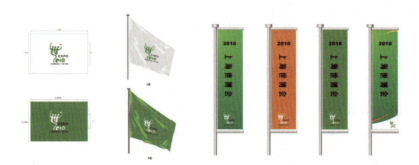

图 6-10　庆典宣传旗帜设计

图 6-11　名片和证件设计

图 6-12　文具设计

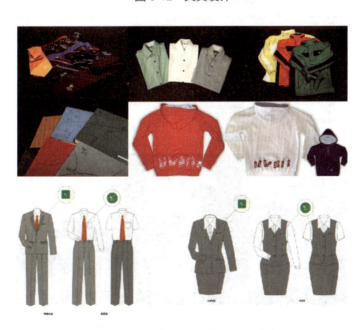

图 6-13　服装设计

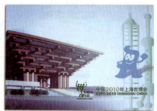

图 6-14 集邮品设计

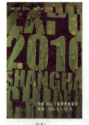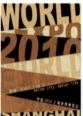

图 6-15 交通工具设计和海报设计

图 6-16 网站设计及其他宣传品设计

案例点评：

2010年上海世博会的视觉识别系统的制订和执行由新闻宣传部负责。作为非商业性的公共活动形象，特别是像世博会这样的国际大型公共活动的视觉形象识别系统，越来越受到举办国的重视。视觉形象识别系统中的标志与吉祥物集中传达了活动的主题信息，也直接影响到一个城市、地区，乃至一个国家的形象。因此，无论是从设计元素的提炼选择，还是到视觉符号的传播渠道，都无时无刻不在影响着整个活动的视觉形象系统。

视觉传播并不仅仅是视觉性的，它折射出传播者对于外部事物与当下世界的认知、思考与价值的判断，世博会的形象设计与传播设计同样反映出不同时代、不同设计参与者的文化立场与思维角度，这是世博会最有价值的文化遗产之一。

上海世博局下设的"新闻宣传部"其主要职责如下：制订世博会沟通推介总体计划及阶段性计划，开展海内外公众宣传，实施和管理社会推介活动并管理世博会公共关系事务；承担上海世博会新闻中心办公室职能，负责世博会新闻管理和信息发布工作，以及管理世博网和《上海世博》杂志；负责世博会论坛总体方案策划、组织和实施工作；负责组织、策划和开发世博会宣传品工作；负责世博会视觉识别系统的制订和执行；负责收集、整理和保存世博会相关新闻资料、图片和声像资料；牵头推进"网上世博"工作。

任务6.1　项目描述

6.1.1　视觉识别系统的定义

人们所感知的外部信息，有83%是通过视觉通道到达人们心智的。也就是说，视觉是人们接受外部信息最重要和最主要的通道。

VI 全称 Visual Identity，通译为视觉识别系统，是品牌形象识别系统中最具传播力和感染力的层面，也最容易被公众接受。所谓"系统"，是指这类设计是系列化的，不是零碎的。它们必须和品牌的整体形象与营销战略结合，必须在视觉形式上保持高度统一，连接各个信息单元，贯穿各个应用层面和区域。而"识别"的意义就是说，一整套视觉识别系统，必须在复杂的信息中具有高度识别性，使品牌需要传递的文化或商业信息能直观、迅速地被识别与接收。

微课 V6-1　视觉识别系统的定义

6.1.2　视觉识别系统设计的作用

视觉识别系统设计将品牌的理念、文化、服务、规范等抽象概念转换为具体符号，将品牌形象识别系统中的 MI、BI 两个非可视内容加以形象化、视觉化的表现，并以无比丰

富、多样的应用形式，借助各种传播媒介和视觉媒介，在最广泛的层面上进行最直接的传播，塑造出独特的品牌形象，让受众人一目了然地获取品牌想要传递的内涵和信息，达到沟通的目的，获得识别的效果。

通过视觉识别系统设计，对内可以征得员工的认同感、归属感、加强团队的凝聚力；对外可以树立整体形象、资源整合，将品牌形象传达给受众。视觉识别系统设计体现着时代特征和丰富的现代内涵，与其他领域相互交叉，逐渐形成一个与其他视觉媒介相关联，并互为支持的设计领域。随着社会经济的发展，对视觉识别系统设计的要求也越来越高。建立标准、科学的视觉识别系统，是传播品牌经营理念、塑造良好品牌形象的快速便捷之途。

6.1.3 视觉识别系统设计的组成

视觉识别系统设计可以分为基本要素系统设计和应用要素系统设计两部分。以基础性要素为核心，与各种媒介紧密相连，展开应用性要素设计，使两种要素共同传达品牌形象。

1. 基本要素系统设计

基本要素系统设计主要包括：标志、标准字、标准色、标志和标准字的组合、专用印刷字体、吉祥物、象征图案等设计。

视觉识别系统设计要素的组合因品牌的规模、内容、目标等不同而有不同的组合形式（见表6-1）。最基本的是将品牌的标志与标准字等组成不同的单元，以配合各种不同的应用项目，并将其进行统一化与标准化来加强视觉冲击力。当视觉识别系统的基本要素被确定后，就要完成这些要素的精细化、规范化作业，并开发各应用项目。

表6-1 常用基本要素组成

编号	大　类	细　化　小　类
1	标志设计	□标志及标志创意说明　□标志墨稿　□标志反白效果图　□标志标准化制图　□标志方格坐标制图　□标志预留空间与最小比例限定　□标志特定色彩效果展示
2	标准字体	□品牌全称中文字体　□品牌简称中文字体　□品牌全称中文字体方格坐标制图　□品牌简称中文字体方格坐标制图　□品牌全称英文字体　□品牌简称英文字体　□品牌全称英文字体方格坐标制图□品牌简称英文字体方格坐标制图
3	标准色设计	□标准色（印刷色）　□辅助色系列　□下属产业色彩识别　□背景色使用规定　□色彩搭配组合专用表　□背景色色度、色相
4	吉祥物设计	□吉祥物彩色稿及造型说明　□吉祥物立体效果图　□吉祥物基本动态造型　□吉祥物造型单色印刷规范　□吉祥物展开使用规范
5	象征图形设计	□象征图形彩色稿（单元图形）□象征图形延展效果稿　□象征图形使用规范　□象征图形组合规范
6	专用印字体设计	□专用印刷字体

续表

编号	大 类	细 化 小 类
7	基本要素组合规范设计	□标志与标准字组合多种模式 □标志与象征图形组合多种模式 □标志吉祥物组合多种模式 □标志与标准字、象征图形、吉祥物组合多种模式 □基本要素禁止组合多种模式

2. 应用要素系统设计

应用要素系统设计主要包括：办公事务用品、公共关系赠品、员工服装服饰、车体外观环境标识系统、销售店面、商品包装、广告宣传、展览系统、衍生产品等的设计，如表 6-2 所示。

表 6-2 常用应用要素组成

编号	大 类	细 化 小 类
1	办公事务用品设计	□高级主管名片 □中级主管名片 □员工名片 □信封 □国内信封 □国际信封 □大信封 □信纸 □国内信纸 □国际信纸 □特种信纸 □便笺 □传真纸 □票据夹 □合同夹 □合同书规范格式 □档案盒 □薪资袋 □识别卡（工作证）□临时工作证 □出入证 □工作记事簿 □文件夹 □文件袋 □档案袋 □卷宗纸 □公函信纸 □备忘录 □简报 □签呈 □文件题头 □直式、横式表格规范 □电话记录 □办公文具 □聘书 □岗位聘用书 □奖状 □公告 □维修网点名址封面及内页版式 □产品说明书封面及内页版式 □考勤卡 □请假单 □名片盒 □名片台 □办公桌标识牌 □及时贴标签 □意见箱 □稿件箱 □企业徽章 □纸杯 □茶杯、杯垫 □办公用笔、笔架 □笔记本 □记事本 □公文包 □通讯录 □财产编号牌 □培训证书 □国旗、企业旗、吉祥物旗座造型 □挂旗 □屋顶吊旗 □竖旗 □桌旗
2	公共关系赠品设计	□贺卡 □专用请柬 □邀请函及信封 □手提袋 □包装纸 □钥匙牌 □鼠标垫 □挂历版式规范 □台历版式规范 □日历卡版式规范 □明信片版式规范 □小型礼品盒 □礼赠用品 □标识伞
3	员工服装服饰设计	□管理人员男装（西服礼装／白领／领带／领带夹）□管理人员女装（裙装／西式礼装／领花／胸饰）□春秋装衬衣（短袖）□春秋装衬衣（长袖）□员工男装（西装／蓝领衬衣／马甲）□员工女装（裙装／西装／领花／胸饰）□冬季防寒工作服 □运动服外套 □运动服、运动帽、T 恤（文化衫）□外勤人员服装 □安全盔 □工作帽

续表

编号	大 类	细 化 小 类
4	车体外观设计	□公务车 □面包车 □班车 □大型运输货车 □小型运输货车 □集装箱运输车 □特殊车型
5	环境标识系统设计	□企业大门外观 □企业厂房外观 □办公大楼体示意效果图 □大楼户外招牌 □公司名称标识牌 □公司名称大理石坡面处理 □活动式招牌 □公司机构平面图 □大门入口指示 □玻璃门 □楼层标识牌 □方向指引标识牌 □公共设施标识 □布告栏 □生产区楼房标志设置规范 □立地式道路导向牌 □立地式道路指示牌 □立地式标识牌 □欢迎标语牌 □户外立地式灯箱 □停车场区域指示牌 □立地式道路导向牌 □车间标识牌与地面导向线 □车间标识牌与地面导向线 □生产车间门牌规范 □分公司及工厂竖式门牌 □门牌 □生产区平面指示图 □生产区指示牌 □接待台及背景板 □室内企业精神口号标牌 □玻璃门窗醒示性装饰带 □车间室内标识牌 □警示标识牌 □公共区域指示性功能符号 □公司内部参观指示 □各部门工作组别指示 □内部作业流程指示 □各营业处出口／通路规划
6	销售店面设计	□小型销售店面 □大型销售店面 □店面横、竖、方招牌 □导购流程图版式规范 □店内背景板（形象墙）□店内展台 □配件柜及货架 □店面灯箱 □立墙灯箱 □资料架□垃圾筒 □室内环境
7	商品包装设计	□大件商品运输包装 □外包装箱（木质、纸质）□商品系列包装 □礼品盒包装 □包装纸 □配件包装纸箱 □合格证 □产品标识卡 □存放卡 □保修卡 □质量通知书版式规 □说明书版式规范 □封箱胶 □会议事务用品
8	广告宣传规范设计	□电视广告标志定格 □报纸广告系列版式规范（整版、半版、通栏）□杂志广告规范 □海报版式规范 □系列主题海报 □大型路牌版式规范 □灯箱广告规范 □公交车体广告规范 □双层车体车身广告规范 □T恤衫广告 □横竖条幅广告规范 □大型氢气球广告规范 □霓虹灯标志表现效果 □直邮DM宣传页版式 □广告促销用纸杯 □直邮宣传三折页版式规范 □企业宣传册封面、版式规范 □年度报告书封面版式规范 □宣传折页封面及封底版式规范 □产品单页说明书规范 □对折式宣传卡规范 □网络主页版式规范 □分类网页版式规范 □光盘封面规范 □擎天挂灯箱广告规范 □墙体广告 □楼顶灯箱广告规范 □户外标识夜间效果 □展板陈列规范 □柜台立式POP广告规范 □立地式POP规范 □悬挂式POP规范 □产品技术资料说明版式规范 □产品说明书 □路牌广告版式

续表

编号	大　类	细化小类
9	展览系统设计	□标准展台、展板形式　□特装展位示意规范　□标准展位规范　□样品展台　□样品展板　□产品说明牌　□资料架　□会议事务用品
10	其他设计	□色票样本标准色　□色票样本辅助色　□标准组合形式　□象征图案样本　□吉祥物造型样本

应用要素系统设计是对基本要素系统在各种媒体上的应用所作出的具体、明确的规定。当各种品牌视觉设计要素在各应用项目上的组合关系确定后，就应严格地固定下来，以达到统一和系统。

任务6.2　视觉识别系统的策划

6.2.1　视觉识别系统的设计趋势

1. 设计越来越简单

近年来，视觉识别系统设计越来越达成同一性，因为要实现视觉识别系统设计的标准化导向，必须对品牌形象进行整合。对设计内容进行提炼，使品牌形象系统在满足推广需要前提下尽可能条理清晰、层次分明、化繁为简，有利于设计标准的执行，其传播力和影响力也会越强。

2. 设计从静态到动态

过去一段时间的视觉识别系统设计，一直以一种静止和程序化的形态呈现，缺乏新意和活力。20世纪末，数字化媒体出现，社会环境也发生了质的变化。计算机技术在设计上的广泛应用挑战着艺术设计形式，同时也充实着设计的外延。多元化的视觉观念也暗示着新视觉传达方式要打破传统设计门类的界限，让设计成为一种能融合多种学科的载体。

目前，许多设计师已经不再满足于视觉设计仅局限在平面和静态的现状。尤其是在Flash等简便的动画软件面世后，各种动画形式的视觉设计面世，也有在平面的媒介上表现超平面的动态效果的。总之视觉设计打破了"静"的传统，逐步开始"动"了起来，国外类似的尝试早已开展。现在国内外的标识设计已打破传统规则，在静止的二维平面中加入动态和三维效果，在应用中丰富和灵活的展现。

3. 设计更符合消费者需求

品牌简单地讲是指消费者对产品及产品系列的认知程度，所以品牌管理越来越科学化，并认识到满足消费者需求是品牌发展的终极目标，于是更注重将自身的品牌文化、管理制度与目标市场的需求相融合，更注重目标市场的具体特点。

案例分析

设计趋势的变化

1. 设计越来越简单——施华洛世奇的标志演变

2021年2月，施华洛世奇正式公布了全新的品牌视觉，包括图形和文字Logo乃至包装盒等周边设计全面更新。这也是去年5月Giovanna Battaglia Engelbert出任公司首任创意总监后推动改革的重要一步。

动画A6-2 设计趋势的变化

如图6-17所示，新Logo保留了从1988年就有的天鹅标志，但这次天鹅换了一个方向，并且线条更加简单明快，新形象去掉了旧标志的点渐变以及头部细节的设计，整体采用了扁平风呈现。新形象使用了外框呈徽章形式——它的灵感来自水晶切割的八边形，而水晶制品也是百年老店的施华洛世奇的核心业务。如图6-18所示，文字Logo"SWAROVSKI"也有更新，不过改变幅度较小，衬线字体得以保留，同时文字更细，上半部分留出了更大的空间，保持了优雅气质。

旧标志

新标志

图6-17 施华洛世奇新旧标志对比

SWAROVSKI
新字体

SWAROVSKI
旧字体

图6-18 施华洛世奇的新旧文字对比

作为一个百年品牌，施华洛世奇让人印象最深刻的就是其经典的天鹅Logo。这么大的转变难免让消费者一时难以接受，而回顾上一次更换Logo也是在原有的基础上进行调整。如图6-19所示，第一版本的Logo是侧身的天鹅形象，羽毛部分采用了圆点的形式设计，第二版本基于原本的造型将头部的细节进行调整并将羽毛的圆点以渐变的形式呈现，使其整体看起来更加具有立体感和设计感。第三版本的天鹅形象通过图形色块拼接出的剪影呈现出更加简洁扁平的造型特点。

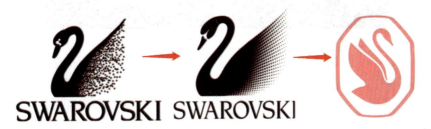

图6-19　施华洛世奇的三种标志演变（由旧到新）

2. 从静态到动态——腾讯视频的动态化出场方式

动态标志是通过动态的形式表达静态标志，让受众从视觉、听觉多方面感知标志，因为变化性的、互动性的图形更能给人留下深刻印象，这也是产品与品牌传播的重要目的。

腾讯视频是聚合热播影视、综艺娱乐、体育赛事、新闻资讯等为一体的综合视频内容平台。每当点击一个视频内容，最先映入眼帘的就是腾讯视频的动态标志：标志以三维渐变形式出现—标志变成白色—出现完整的标志—标志消失，这种动态化的出场方式能在第一时间抓住受众的眼球，体现了腾讯视频标志的独特性，如图6-20所示。

图6-20　腾讯视频的动态化出场方式

3. 设计更符合消费者需求——可口可乐的视觉识别设计变化

每一年的新春贺岁，可口可乐都会度身定制创新营销活动，为人们带来佳节问候。2015年，可口可乐重塑民俗人物——"阿福"和"阿娇"，并将他们带回公众视野，与中国消费者一起共庆新春，如图6-21所示。

可口可乐推出了10款不同姿态的"阿福"和"阿娇"，配合应景的春节祝福语，憨态可掬地出现在新春贺岁包装上。尤为独到的是，可口可乐顺应人们在新年发

图6-21　可口可乐"阿福""阿娇"形象设计

送祝福的习俗，专门设计出一套萌宠有加的动态新春祝福，用于消费者的社交分享。可口可乐的"阿福"与"阿娇"卡通形象始于2001年，浓浓的中国味和"阿福"的形象深深地刻在消费者心中。农历新年是中国人最重要的节日，可口可乐认识到中国消费者对吉祥、热闹、合家欢的渴求心理，因此设计出具有传统年味的元素，满足消费者的心理需求。

6.2.2　视觉识别系统的设计原则

所有的视觉识别设计都要遵守以下设计原则，才能更好地实现品牌形象传播和获得消费者和市场认同。

1. 和谐统一性原则

品牌视觉识别设计是在核心主题的框架内，进行整体的系统化设计，其核心就在于在视觉设计的形式上保持高度的和谐统一性。好的视觉识别设计是将品牌的标志、象征图形等贯穿始终，统一视觉效果，将各个项目组合成一体，帮助品牌达到传播和认同的最终目的。同时，"内容决定形式"，整体设计的形式必须和内容保持高度一致。和谐统一主要体现在两个方面。

（1）逻辑上的统一

任何信息，如果以集群的方式呈示，其内部总是有主次、繁简等方面的关系。并且这种关系在逻辑结构上千变万化。因此，视觉识别设计除了要在文字、图形内容上做到准确、精准，具有逻辑上的一致性与条理性之外；在视觉的设计传达上同样要表现出逻辑上的一致性与条理性。如标题的大小、插图和装饰图形的简繁等，这样才能使观众准确地了解与认知品牌所要传达的内容。这种内容、理念等与视觉形式上的高度统一是品牌视觉识别系统设计的基础，也是其生命力所在。

（2）风格上的统一

每一种设计风格都包含一些特定的视觉要素，它们都是在人类长期的生产、生活实践与视觉艺术的实践中逐步积淀形成。因此，一种风格要素都有我们所谓的文脉，即他们的历史渊源。从一定程度上讲，它就像我们的方言土语，以一种特有的形式表达出特有的风

土人情。如我们常说的视觉设计中的中国要素，就有非常多的样式，它们就像一个巨大的宝库，可以提供不同时期、不同地区、不同领域的视觉要素，并且可以代表、象征或寓意各个时代不同的风土人情。

例如，设计中运用最为普遍的文字字体，就有非常多的变化与相应丰富的历史文脉。中国的字体最早的有甲骨文、钟鼎文、石鼓文，它们反映的是先秦远古文脉。后来毛笔的广泛使用，我们有隶书、楷书、草书和行书等字体，这些字体可以让人追溯唐诗、宋词的遗韵，联想李白、杜甫的风采。随着印刷技术的发展，又有了各种印刷字体，如老宋、标宋、黑体等，它们也可以分别用来展示古今不同时代的丰富社会文化方面的内容。

2. 简洁易懂性原则

一般人在瞬间只能接受有限的信息。观众行走匆忙，若不能在瞬间获得明确的信息，观众就不会产生兴趣。设计越复杂就越容易使观看者迷惑，就越不容易造成清晰、强烈的印象。不要使用所有设计方法，简洁、明快是吸引观众的最好办法。照片、图表、文字说明应当明确、简练。与品牌理念、目标和内容无关的设计装饰应减少到最低程度，不要让无关的东西分散观众的注意力。

在竞争激烈的现代商业中，成功与否在很大程度上靠消费者的兴趣和反应来定。因此，视觉识别设计要考虑人，主要是目标消费者的目的、情绪、兴趣、观点、反应等因素。从目标消费者的角度进行设计，容易引起目标消费者的注意、共鸣，并给目标消费者留下比较深的印象。现代视觉识别系统设计正在走向多媒体设计，多媒体设计具有交互性好、传播面广的特点，为视觉识别系统设计的传播提供了良好的条件，也要求设计既讲求信息传达的范围、速度与效率，又具有简洁易操作的设计理念。

任务6.3 视觉识别系统的实施

6.3.1 视觉识别系统的设计流程

有目的地实施视觉识别系统设计的计划，并遵循分阶段、按时间顺序展开。一般分为前期准备阶段、中期制作阶段、后期修正阶段这三个阶段。

微课 V6-2 视觉识别系统的实施

1. 前期准备阶段

要想获得明确的设计目标，首先要认清自我，了解设计对象，包括品牌的使命、远见、目标市场、目标人群、文化、理念、价值观、竞争优势、实力和缺点、市场战略以及对未来的想法等，确保设计能与品牌的战略和目标相符合。

（1）明确战略目标

对前期调研阶段掌握的情况进行分析、整理、提炼，同时根据调研材料，把理念通过视觉识别设计展现出来。有的品牌已有清晰界定的战略目标，对于自我形象、产品开发已经有了一个清晰的创意概念，设计者需要根据品牌的意愿进行深化；有的品牌需要重新界定原有的战略目标，从而更加突出品牌、产品特色；也有的品牌需要创建新的战略目标，

比如成立新的企业，或者是合并的新企业，都非常需要有一个统一的战略目标和新名称。

（2）确定重点

明确重点有利于视觉识别设计项目的顺利开展。首先要重新审视品牌及其相关资料，把握品牌实际情况，从各方面观察、预测对未来有影响的潮流因素，同时展开一些有意义的对话交流。接着就要开发一个最终的定位，确定其核心创意。核心创意通常会被归结为一句话表达，也可能是一句广告语，需要简明扼并能从各个层面拉近与消费者的距离。

（3）核心创意

视觉识别系统设计是一项庞大且涉及面很广的系统工程，因此，设计师除了要做到对品牌内涵的统一认识外，还要结合统一的创意概念把品牌的远见、核心创意和各种方式通过图像显示出来。核心创意最能清晰体现品牌的核心价值，许多优秀的创意看似颇为简单，事实上都是一个相当艰巨的战略设计过程。一个精彩的核心创意，往往是用一句最简洁精彩的语言表述，同时又起着为品牌画龙点睛的作用。这些语言可以作为品牌内部独特文化的展现，也可以作为品牌对外竞争的优势。

2. 中期制作阶段

（1）明确整体风格

根据行业特征和品牌性质，将品牌理念与设计概念相结合，整体规划期望的造型风格和组合形式，明确品牌理念在视觉识别设计当中的表达和定位。

（2）构创基本造型

对设计内容深入推敲，着重考虑视觉识别设计基本要素的笔画、色彩、造型、结构和空间关系，使设计向同一理念靠拢。

即学即用6-1　VI设计合同书及清单

（3）确立整体设计

与甲方沟通接洽，对意向方案进行细化调整，形成视觉识别设计的基本要素设计和应用系统设计的整体设计方案。

3. 后期修正阶段

系统实施过程中，由于制作工艺、技术、设备及应用条件等方面限制，为了确保设计原有形态不变，需要通过各种修正，并以规范的形式固定下来。比如线条粗细变化的表现形式及其应用规范，线框空心体、网纹、线条的表现形式及其应用规范，色彩渐变的表现形式及其应用规范等，从而对容易产生误差的各项视觉现象进行协调和修正。

即学即用6-2　VI设计项目甘特图

课后实训

实训项目的情景设计、目的、要求等详细内容见"项目2——实训项目设计"。

课后思考

1. 分析视觉识别系统的重要性。
2. 收集并分析历届亚运会视觉识别系统，了解发展趋势。

项目 7

基本要素的设计与应用

项目7　教学课件

V7　导学

学习引导

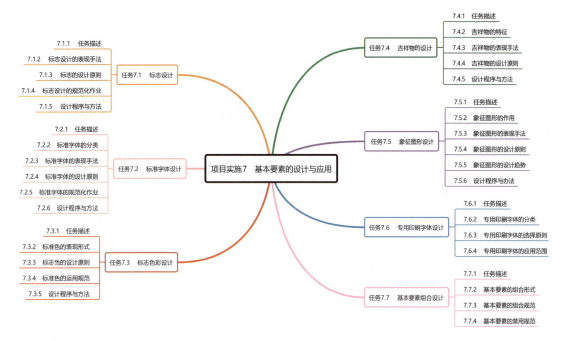

学习目标

• **素质目标**

践行社会主义核心价值观，遵循客观规律与科学精神，履行道德准则和行为规范；

培养学生勇于创新、严谨求实、吃苦耐劳、诚实守信、精益求精、爱岗敬业等综合职业素养。

• **知识目标**

掌握 VI 基本要素中的标志、标准字体、标准色、吉祥物、象征图案等设计的原则、方法、技巧等基础知识点；

掌握各个基本要素设计的工作流程。

• 能力目标

树立全面、综合的品牌形象设计思维与意识，具有能把品牌形象理论知识充分运用于实践的能力；

培养项目调研、语言沟通、资料收集、创意思维、自我管理能力等综合职业能力。

任务7.1 标志设计

7.1.1 任务描述

标志(Logo)字面意义是表明事物特征的识别符号。在设计领域，标志是以视觉形象为载体，代表或者象征着特定内容和意义的符号式图案。它以单纯、显著、易识别的物象、图形或文字符号为直观语言，除表示什么、代替什么之外，还具有表达意义、情感和指令行动等作用。

微课 V7-1 标志设计的任务描述

即学即用 7-1 标志的特征

标志是一种精神文化的象征，随着商业全球化趋势的日渐加强，标志的设计已经被越来越多的客户所看重，很多品牌已经意识到花重金去设计一个好标志是非常值得的。因为标志不仅是代表品牌内容或意义的图形和符号，还具有浓缩、概括品牌信息的作用，在信息传递过程中，是应用最广泛、出现频率最高，同时也是最关键的设计元素。对于设计公司来说，为客户设计精美的、有意义的标志已经不是最终目的，而是要设计出与众不同的标志，能够给观者留下视觉震撼的标志。

7.1.2 标志设计的表现手法

1. 表象手法

采用与标志对象直接关联，而且具有典型特征的形象直述标志。这种手法直接、明确、一目了然，易于迅速理解和记忆。如表现出版业以书的形象，表现铁路运输业以火车头的形象，表现银行业以钱币的形象为标志图形等，如图7-1所示。

微课 V7-2 标志设计的表现手法

2. 象征手法

采用与标志内容有某种联系的事物的图形、文字、符号、色彩等以比喻、形容等方式象征标志对象的抽象内涵。如用交叉的镰刀、斧头象征工农联盟，用挺拔的幼苗象征少年儿童的茁壮成长等。象征性标志往往采用已为社会约定俗成且认同的关联物象作为有效代表物。如用鸽子象征和平、用雄狮和雄鹰象征英勇、用日月象征永恒、用松鹤象征长寿、用白色象征纯洁、用绿色象征生命等。这种手段蕴涵深邃，适应社会心理，为人们喜闻乐

图 7-1　表象手法标志设计　　　　　　　　图 7-2　象征手法标志设计

见，如图 7-2 所示。

3. 寓意手法

采用与标志含义相近似或具有寓意性的形象，以影射、暗示、示意的方式表现标志的内容和特点。如用伞的形象暗示防潮湿、用玻璃杯的形象暗示易破碎、用箭头形象示意方向等，如图 7-3 所示。

图 7-3　寓意手法标志设计

4. 模拟手法

用特性相近的事物、形象模仿或比拟所标志对象的特征或含义的手法。如中国国际航空公司的标志由一只艺术化的凤凰和邓小平同志书写的"中国国际航空公司"以及英文"AIR CHINA"构成，标志的主图案是凤凰，同时又是英文"VIP"（尊贵客人）的艺术变形，颜色为中国传统的大红，具有吉祥、圆满、祥和、幸福的寓意。中国东方航空公司标志灵感来自于展翅飞翔的燕子，在色彩的处理上充分地表达了中国、东方、航空的内涵，如图 7-4 所示。

图 7-4　模拟手法标志设计

5. 视感手法

采用并无特殊含义的、简洁而形态独特的抽象图形、文字或符号，给人一种强烈的现代感、视觉冲击感或舒适感，引起人们注意并难以忘怀。这种手法不靠图形含义而主要靠图形、文字或符号的视感力量来表现标志。如耐克用一个大钩为标志，李宁牌运动服将拼音字母"L"横向夸大为标志等，如图 7-5 所示。为使人辨明所标志的事物，这种标志往往配有少量文字，一旦人们认同这个标志，去掉文字也能辨别它。

即学即用 7-2　标志设计的点线面造型元素和手法

图 7-5　视感手法标志设计

7.1.3　标志的设计原则

标志的造型可以千变万化，但都应重视以下几点。

1. 主题深刻、内涵丰富

标志是信息的载体，它要求浓缩整个品牌的主题、文化、特色、内容。因此，标志的形象语言与其内在含义必须有紧密联系，比喻要确切，变形、联想、象征都要合理并且易懂，这样才能使人一目了然，以利于大众识别。

2. 简洁明了、科学规范

人们在初识标志的时候，时间往往很短暂，这就要求标志要具有言简意赅、醒目突出的特点。强烈的视觉冲击力能达到强化记忆的效果，让人过目不忘。

3. 创意独特、富有美感

从理念、文化、特色和内容提炼出创意理念，找出最不同凡响的创作思路，力求深刻、巧妙、新颖、独特，构图要凝练、概括、更具美感，避免雷同。

4. 适应性广、持久性长

标志的设计不论造型还是色彩，都要充分考虑其适应性，因为标志不仅需要印在纸张、布料上，还需要印在旗帜、服饰甚至是做成立体标志，所以要避免纸上谈兵的设计，对标志的应用形式、应用材料和制作条件都应当做到胸中有数，还要顾及应用于其他实现方式的视觉效果，如印刷、影像、模型、多媒体界面等。同时，一次成功的 VI 设计必须将其标志长久地留在人们心中，必须具有一定的持久性。

5. 可行性强、考虑周全

标志的设计还需充分考虑其实现的可行性，设计元素运用应符合所在地区或国家的审美习惯、社会心理、习俗禁忌和宗教信仰等因素。例如，百合花在东方很多国家都象征着吉祥圣洁，而在西方特别是英国，是祭祀时使用的。在设计标志时，应该深入研究这些习俗禁忌并考虑周全。

7.1.4　标志设计的规范化作业

标志设计完成后，为了不在使用中因变形、异化而出现形象混淆、散乱的负面效果，

避免对品牌形象认知的削弱或损害品牌形象，必须对标志运用标准化的制图方式，让制作者有章可循、依图制作。标准化制图可以规范 Logo 的大小、尺寸、位置、间距、比例、与品牌名称之间的关系等，可以确保标志在不同应用范围中的准确性和统一性。

微课 V7-3　标志设计的规范化作业

标志规范化作业主要包括：标志的标准化制图、标志尺寸、变体设计的规定等。标志进行规范化作业，保证标志在展开运用时更加完善。规范化的目的在于树立系统、标准的权威，作为各种应用设计的规范。一旦确定，其结构形状即不容修改。在任何情况下，标志的应用应当遵从设计的原始结构规范，必须做到形状、结构比例的一致。

1. 标志的标准化制图

（1）网格制图法

标志在各种环境和材质应用的过程中，为保持对外形象的高度一致性，采用标志的网格制图的方式规范标志的造型比例、结构、空间距离等位置关系。网格制图法也称方格标示法，类似于中国传统的九宫格制图，网格制图的底线均由相同规格尺寸的方格组成，可根据标志主体在方格区域内的显现方式，来明确标志各个组成元素间的相互关系，这种标注法适用于形状比较特异、标注尺寸不方便的标志，如图 7-6 所示。

（2）标注尺寸法

直观地标出标志图形的具体尺寸，如长、宽、高、直径、半径等。标注足够的尺寸，才能明确形体的实际大小和各部分的相对位置。在标注尺寸时，要考虑两个问题：即标志图形上应标注哪些尺寸和尺寸应标注在图形的什么位置，如图 7-7 所示。

图 7-6　网格制图法

图 7-7　标注尺寸法

（3）圆弧角度标示法

用数据直接标注出正确位置的角度和圆弧的数值。在传统的制作方法中，必须借助直尺、圆规、设计软件等绘图工具进行绘制，以保证设计的规范和严格，如图 7-8 所示。

图 7-8　圆弧角度标示法

（4）比例标示法

比例标示法是指在标志图形中取一个局部合适的尺寸作为标准参数，设置为"x"（或其他任意字母），其余的图形、字体笔画、间距等均以"x"为基准进行标注，用"x"衡量标志其他各部位的尺寸大小关系，如图7-9所示。

图7-9　比例标示法（"x"为一个基本计量单位）

（5）几何定位制图法

设计几何学中的斐波纳契数列、黄金矩形、黄金分割法都可以运用到标志的制图当中。黄金分割率是数学上的比例关系，具有严格的比例性、和谐性及艺术性，也是自然界中美的象征，蕴藏着丰富的美学价值，已被众多设计师和艺术家应用到创作中，例如苹果的Logo设计，如图7-10所示。

图7-10　几何定位制图法

2. 标志的最小应用

标志在应用时常常需要缩小，当缩小到一定尺寸时，容易出现模糊不清、粘成一团的现象。这对于品牌形象的传播识别非常不利。为了确保标志放大、缩小后的同一性，必须针对标志应用时的大小尺寸制定详尽的规定，如规定标志缩小使用的最小尺寸，以杜绝随意缩小，破坏原有造型特征的情况出现。需预先制作出标志缩小时的造型修正、线条粗细的调整等对应性的变体设计，以便应用在标志缩小的场合。

例如，中国招商银行的标志规定品牌标识的最小使用尺寸为5mm或15px，应用时不得小于此最小尺寸。以防止标志在运用过程中产生模糊不清的不良效果，确保品牌标志的完整表现，如图7-11所示。

图7-11　标志的最小应用

3. 标志的安全距离

为达到更加清晰有效的传播效果，品牌标识应设有安全距离。品牌标识周边必须保持

一个最小尺寸的空白空间，该空间称为安全距离。安全距离内不得出现任何文字、图形、视像元素、线条或图片。当标识尺寸改变时，安全距离大小随之改变。图示为招商银行的标志设计，品牌标识最小安全距离值为0.5x（"x"为一个基本计量单位），使用时应务必保证，如图7-12所示。

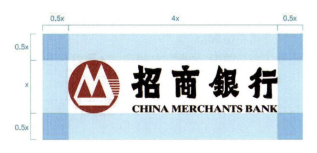

图7-12　标志的安全距离

4. 标志的阴阳图示

标志的阴阳图制作也是为了保证标志的制作规范。阴阳图示同时可以使用有色系统和无色系统来表现。但一般情况下会分别选用白色与黑色为背景色，白为阳底，黑为阴底。这种阴阳对比的制图方式可以最大限度地呈现出标志的轮廓细节，同时也可以对标志的粗细变化进行细致观察。在只能使用黑白单色的情况下使用此呈现方式，主要适用于需要使用无法出现色阶的制作方式的应用项目，如图7-13所示。

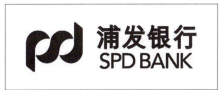
白色背景

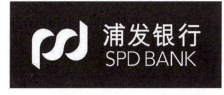
黑色背景

图7-13　标志的阴阳图示

7.1.5　设计程序与方法

一般的设计方法是分析、探寻、比较。分析——试着分析与客户同类属性的标志，找出属于该项目的特征，这样可以把握住标志具体的设计方向；探寻——寻找出能使标志最抢眼、最经典的某种元素，这点难度很大，完全依赖设计师的设计素养；比较——比较过多个设计方案后选出最合适的一个。

通俗一点说，设计好的标志就像煮一锅美味的汤，需要好的选料、好的方法，更需要有一个善于煮汤的人。设计的程序一般如下。

1. 前期调研

对项目背景信息的前期调研是标志设计工作的第一个步骤。当设计师开始着手进行视

觉设计识别系统设计时，前期的信息搜集和整理尤为重要，所以设计师首先要对设计项目进行彻底地调查了解。调查内容大致有以下几个方面。

（1）品牌性质、规模、历史、地理环境；产品的特性、用途、价格、工艺流程；品牌的生产能力、产品销售区域、销售对象、市场占有率；设备、人员情况；同类产品竞争对手的规模、生产能力、市场占有率、价格等情况；品牌远景规划、预期目标等品牌的理念识别系统、行为识别系统等基本情况。

（2）非商业性标志要了解同类标志的历史和现状；设计标志的目的和要求；考虑标志的延续和发展。

（3）在全面了解了设计对象的基本情况后，明确设计思路的定位。

2. 设计定位

设计定位是在对所收集的资料进行归纳分析之后，确定设计主题和宗旨的一个环节。视觉识别设计的核心和源发点是标志设计，是相关设计的基础。所以，在设计定位阶段，我们将搜集到的文字及图片资料归纳概括为相对抽象的关键词，而后以纸上手绘草图的形式，将这些抽象主题转化成为具体的图形，为本项设计确定主旨和方向。

3. 绘制草图

标志设计草图最好能从具象表现、抽象表现、文字表现、综合表现等每种思路中画出，然后从中筛选出最具代表性的方案，并予以逐步深化提炼。绘制草图前，首先应尽最大可能挖掘与关键词和设计定位相联系的信息，根据设计定位搜集现代、古典相关的图片资料；然后按照标志设计的基本法则和规律，将自己的构思想法迅速记录下来。

4. 设计完稿

（1）筛选草图。从大量的草图方案中筛选出最能体现设计品牌精神、符合设计定位的二到三个比较完整满意的方案，然后深入分析、广泛征求意见，并做进一步的调整和完善。从图形的形式美感、完整性、黑白关系、长宽比例、线条粗细、缩放和疏密等方面反复斟酌比较，最后确定一两个最佳方案。

（2）确定标准色。通过色彩所传达的视觉效果与心理反应，表达品牌内在理念和精神，提升标志的视觉效果。标志的色彩应用，是在创意明确和黑白图形都已经定稿后再进行的。一般都是采用一个单色，以重色为主。有时根据标志使用的范围和条件，也可以使用套色，但一般情况下在传统的设计中标志色彩一般不超过三色，而且这一过程建议在电脑上利用相关软件反复进行比对。

（3）设计制图。以草图为基础，运用CorelDRAW等制图软件制作电脑设计图。手绘草图能最直接地反映作者的设计观念，虽然不规整，但造型上充满灵动性，所以我们可以先将草图扫描，然后导入制图软件，用工具勾出标志图形。在这个过程中，需要根据标志的设计知识和设计经验对图形进行美化和完善，进行标准化设计。完成设计稿之后，删除原参考草图。

任务7.2　标准字体设计

7.2.1　任务描述

标准字体是指经过设计以表现品牌名称的字体。一般标准字体设计包括品牌的名称、标准字的设计。标准字体是视觉识别系统设计中的基本要素之一，应用广泛，常与标志联系在一起，具有明确的说明性，可直接将品牌传达给观众。它与视觉、听觉同步传递信息，强化品牌形象的诉求力，其设计的重要性与标志具有同等重要性。

经过精心设计的标准字体与普通印刷字体的差异性在于，除了外观造型不同外，更重要的是它是根据品牌的个性而设计的，对策划的形态、粗细、字间的连接与配置，统一的造型等，都做了细致严谨的规划，与普通字体相比更美观、更具特色。在实施视觉形象识别战略中，字体标志设计已成为新的设计趋势，标志和标准字体趋于同一性。这种设计方式，虽然只有一个设计要素，却具备了两种功能，达到视觉和听觉同步传达信息的效果，如图 7-14 所示。

图 7-14　字体标志设计

7.2.2　标准字体的分类

标准字体的设计可划分为书法标准字体、装饰标准字体和英文标准字体的设计。

1. 书法标准字体设计

书法是我国具有三千多年历史的汉字表现形式，既有艺术性、又有实用性。书法字体设计是相对标准印刷字体而言的，设计形式可分为两种：一种是针对名人题字进行调整编排。从广告的角度看，可以通过"借光"提高品牌的社会知名度；从艺术效果看，趣味的笔墨、飞动的线条，其魅力是印刷字体、美术字体所不能比拟的。但这类书法家题写的标准字也面临着诸多困扰：首先，不同的品牌用同一字体，识别性不佳，很难体现各自的经营理念和文化背景；其次，自由书写的字体造型活泼，但结构不太规则，有的易读性不高，尤其是与英文字体组合并列时，系统性不强。书法字体一般适宜运用在一些饭店、艺术品商店和传统的老字号品牌等，如图 7-15 所示。

图 7-15　书法标准字体设计

2. 装饰标准字体设计

装饰字体是在基本字形的基础上运用夸张、明暗、增减笔画等变化加工而成。它在一定程度上摆脱了印刷字体的字形和笔画约束，根据品牌经营性质的需要进行设计，达到增强文字的精神含义和感染力的目的。设计师用丰富的想象力重新构成字形，既加强了文字的特征，又丰富了标准字体的内涵。同时，在设计过程中，不仅要求单个字形美观，还要使整体风格与理念内涵和谐统一，具有易读性，以便于信息传播。

美术字体是目前在平面设计上应用最广泛的字体，风格千变万化，既可大方稳重，也可活泼可爱、纤细优美，为设计师提供了巨大的创作空间。如细线构成的字体容易使人联想到香水、化妆品之类的产品；圆厚柔滑的字体，常用于表现食品、饮料、服装服饰等；而浑厚粗实的字体则常用于表现品牌的实力强劲；有棱角的字体，则易展示品牌的个性等。安奈儿作为童装品牌，标志整体造型简洁优雅，使用圆厚柔滑的字体可以使标志充满情感张力，而联想作为科技类品牌，选用简洁粗实的字体可以让联想在不同媒体形式和环境下传递出独有的品牌形象，如图7-16所示。

图7-16　装饰标准字体设计

3. 英文标准字体设计

品牌名称和品牌标准字体的设计一般均采用中英两种文字，以便于与国际接轨，参与国际市场竞争。从设计的角度看，英文字体根据其形态特征和设计表现手法，大致可以分为三类：一是等线体，字形特点是几乎都由相等的线条构成；二是书法体，字形特点是活泼自由、显示风格个性；三是装饰体，对各种字体进行装饰设计，变化加工，达到引人注目，富于感染力的艺术效果，如图7-17所示。

图7-17　英文标准字体设计

7.2.3　标准字体的表现手法

1. 偏旁改动

在字体库里挑选一款风格相近的字体只做细微调整，然后选中最适合的一个字符的某个部分做变形处理，例如改变笔画形态、颜色，形成标志的识别点，这种方法简单易行，如图7-18所示。

2. 拉近距离

将字符间距变得紧凑甚至重叠，可以将字符间距变得紧凑。这种方法不但可以解决因字符过多而导致名称过长的问题，还可以使标志整体性更强也更生动，有助于消费者识别。优衣库和圣罗兰品牌的标准字体设计都使用了拉近距离的设计方法，如图7-19所示。

图7-18　偏旁改动法　　　　　　　　　　图7-19　拉近距离法

3. 正负、错位组合

正负形在设计上也就是我们常说的图形关系，在字体设计中，不但可以通过正形来表现一种形状或文字，也可以通过负形来表现某种形状或文字。7-11便利店的标志设计利用色彩的正负组合加强标志的变化性，或者运用字符错位组合打破整齐的排列从而形成新的视觉效果，如图7-20所示。

4. 对比反差

选择粗实的字体与纤细的字体形成视觉对比，还可以表现为大小对比，色彩对比等。对比的目的在于制造视觉上的韵律感，改变单调、乏味的视觉反应，如图7-21所示。

图7-20　正负、错位组合　　　　　　　　图7-21　对比反差

5. 装饰字体

运用字符本身的大小、颜色变化或给字符添加边框、背景等方式增加字体的艺术性。例如进行线形、底纹、质感等方面的装饰，属于纯粹的装饰手法，需要注意的是装饰过头会影响到文字的阅读性，如图7-22所示。

图7-22　装饰字体

7.2.4 标准字体的设计原则

视觉识别系统应该具有独特的内在风格，而不同字体的造型和组合方式也是品牌内在风格的基本意象，通过对标准字体的协调配置可以使品牌系统更加完善和规范。

1. 协调性原则

众所周知，标准字体和标志在视觉识别系统中是紧密相连的统一结合体，为了使两者在具体的运用中充分发挥各自的功效及作用，就应该对两者进行有机地组合配置。掌握标准字体与标志的组合方式，并遵从一定的设计原则，可协调两者的相互关系，由此一来更能明确地传递出品牌的经营理念和行业特色，使视觉识别系统融入品牌识别系统。

2. 控制字数原则

不难发现，众多知名品牌的标志设计都剔除了不必要的繁复信息，以简短、易记的文字表现精练、简洁的标志效果。标准字同标志一样，越简单明了，越使人易于记忆，同时也便于媒介的传播。因此在标志设计中，控制标准字的字数非常重要，在控制标准字体字数的同时，也能保证标志的协调性。当然，每个品牌的喜好不同，也不免有许多品牌喜爱字数较多的标志样式，倘若在标志设计中出现字数多的情况，这就要求设计者在设计时，对文字大小、形态以及排版等多方面进行合理的布置，字数越多，越是要注意文字的可视度，使字体在营造具有美感的版面同时，也能与整个标志保持统一性，使标志能够准确、清晰地实现信息传递。

3. 独特性原则

标准字体应当根据品牌的个性而设计，对字体的形态、粗细、造型等有最严谨的、独特的规划与设计，与普通字相比，标准字体在视觉信息上更有效、更具个性、更独特。标准字体同样具有标志的识别性功能。众多文字排在一起，字形、笔画都有很大的差异，这就为设计提供了种种条件，有些是有利条件，有些是不利条件。要充分发掘有利条件，寻求适当的表现方法，设计出独具一格、有震撼力的字体。如果不独特就吸引不了消费者的注意力；如果不能造成震撼印象就不会持久。

4. 易用性原则

标准字体在应用系统中的出现频率很高，面对不同的使用场所、不同材质、不同技术的载体时，都应该能够兼容与包容，以不同的应用形式、不同组合排列的变化来应对，易用性应该较好。

5. 准确性原则

文字是一种视觉语言，同时又是一种可供转换的听觉语言。为了使人们在瞬间读出品牌的名称，标准字体就应最大限度的准确、明朗，可读性强，不产生歧义，更不必"猜字"。

生活节奏的加快让人们不愿意把时间耽误在仔细阅读和文字分辨上,标准字本身可以创造一种与众不同的视觉识别,但在使用上仍是内容的载体,因此设计时必须服从所传达的信息。也就是说,清晰、易读是其设计评价的首要条件,切不可因标新立异而忽视字体的实用功能。

6. 关联性原则

标准字体的设计不止考虑美观,还要和品牌以及商品的特性有一定的内在联系。如果失去关联性,就达不到联想的目的。不同的字体由于笔形与组合比例不同,给人的感觉也大不相同。设计中要根据品牌特点、期望形象和实际条件确定字体的造型,如正方、瘦长、扁平、斜体、或外形自由、样式活泼,或在字体中穿插某些具象、抽象的图案作为笔画,要充分调动字体的联想元素,唤起大众对品牌文化的联想。

7.2.5 标准字体的规范化作业

标准字体使用的范围非常广泛,在各种空间、材料上都有可能应用,在不同的尺寸、材料的实施中字体的造型可能会产生微妙的变化,这时在设计中就要考虑除了标准化设计之外还要注意应用标准化的制图方式。

1. 标准字体的网格制图法

标准字体的网格制图法是将标准字体置于规整的正方形格子中,然后将比例关系及定位线、基线通过数字定位在网格坐标中。制作时可根据设计的实际情况确定标准单位,并按此依据进行制作,如图 7-23 所示,绘制以 a 为单位的网格结构,借助网格的长宽测量中文标准字体的尺寸大小以及间隔宽度等。

图 7-23 网格制图法

2. 标准字体的最小应用

标志和标准字体的应用范围很广,大到贴附整面墙壁的户外广告,小到纪念品上的形象标记,因此需要对其进行适当的放大与缩小。如果无限制地对标志及标准字体进行缩小,不可避免地会对其识别产生影响,为了保证标准字的清晰度,在缩放尺寸使用时要控制最小尺寸,不能使字体因变化过多而丧失了整体的整齐感,如图 7-24 所示,搜狐标志的最小使用尺寸,宽度不得小于 10mm。

图 7-24 标准字体的最小应用

3. 标准字体的阴阳图示

标准字的阴阳图制作也是为了保证标准字的制作规范。阴阳图示一般情况下会分别选用白色与黑色为背景色，白为阳底，黑为阴底。在阳底上，设计者通常会选用标准黑色为标准字色彩，而阴底上的标准字会用阳底的白色来表现，这种阴阳对比的制图方式可以最大限度地呈现出标准字的轮廓细节，同时也可以对标准字的笔画结构、粗细变化进行细致观察。图 7-25 为搜狐标志的阴阳制图，搜狐标志在单色情形下，标志的使用方式应是将黑色标志放置在浅色背景上把白色标志放置在深色背景上，使用范围主要是报纸广告等单色（黑白）印刷范围。

图 7-25　标准字体的阴阳图示

7.2.6　设计程序与方法

1. 前期调研

标准字体的设计不仅仅是简单的文字组合，它是依据品牌的构成结构、行业类别、经营理念，并充分考虑标志的使用对象和应用环境，为品牌定制的标准文字。在设计之前需要展开设计调研，这样才可以依据需求设计出最合适的字体。

2. 设计定位

正确的设计定位来自对其相关资料的收集与分析。依据对调查结果的分析，提炼出标准字体的设计风格、色彩取向，列出字体所要体现的精神意向和特点，然后找出字体设计的方向，使设计工作有的放矢，而不是对字形及笔画的无目的组合。

3. 绘制草图

绘制草图前，尽最大可能挖掘与关键词和设计定位相联系的信息，根据设计定位搜集现代、古典相关的图片资料。然后在纸上，按照字体设计的基本法则和规律，将自己的构思迅速记录下来。手绘字体时，首先以方格定出字体的尺寸，再徒手定出字体的基本骨架，最后再依据文字的骨架描绘出正确的字形。

4. 设计深化

（1）筛选草图——在前面所绘制的大量草图中，筛选出最能体现设计定位的一个，再进一步推敲完善，最终确定项目的标准字体；

（2）确定标准色——确定色彩系统，通过色彩所传达的视觉效果与心理反应，表达内在理念和精神，打造独特鲜明的视觉形象。标准色的确定，应当本着既有鲜明个性又有统一性的原则。

（3）绘制和规范化制图——运用电脑软件进行字体设计有两种方法，其一，以草图为

基础，将手绘字体扫描成图片，结合设计软件进行修饰加工。其二，在电脑的字库选择出合适的字体进行修正，突出个性。第二种方法虽为便利但是很容易产生机械化的设计，所以建议采用第一种方法进行绘制，如此设计出来的字体不但具有特色，也更加活泼、具有生命力。

5. 视觉修整

视觉修正是字体设计中重要的环节，设计师要以谨慎、严肃的态度来进行视觉修正工作，在修整的过程中一般会对以下几个方面进行修正。

（1）调整字形大小——就字形而言，主要分为方形、三角形、棱形、五角形、六角形等。其中方形字显得很大，而棱形字则显得较小，产生此情况的原因在于被围的空间及笔画数的多少与方向，所以只要调整各个字框的大小即可达到均衡之美。

即学即用 7-3 标准字体的设计要点

（2）平衡笔画粗细——中文字体主要由不等数量的横竖线构成，在造字时必须紧守字画少，笔画要粗一些；而字画多的字形，笔画就必须细一些的这一设计原则，才可以取得平衡感。

（3）平衡字体重心——单字有重心的问题，字群排列时也同样有重心平衡的问题存在，如果文字框架失去重心，就容易产生视觉的不平衡。以横排字为例，如失去重心则容易造成上下比例的偏差，因此在做横排式的字体设计时，要尽可能地缩短字体的重心线的上下差距，将上下比例的字画量平均，使得字组合起来更加的美观、平衡。

任务7.3　标准色彩设计

7.3.1　任务描述

标准色彩是指在视觉识别设计中为塑造独特的品牌形象，而确定的某一特定的色彩或一组色彩系统。创造性地开发和运用标准色的组合，通过色彩色相、彩度、亮度三方面的和谐匹配，再在其中注入品牌的宗旨、文化、理念等，这样不仅能强化识别标志，而且极大地加强了视觉识别形象的吸引力和传播力。同时，人们对于色彩的感知和联想，赋予了色彩以象征的或设定的指示意义，使色彩成为人类独有的语言传播符号和视觉传播媒介。设立标准色的目的，在于依靠这种微妙的生产力量，来树立品牌形象和传播文化或商业信息。

微课 V7-4 标准色彩设计的任务描述

色彩信息的传播比图形的冲击力更强、更快，它以每秒 30 万千米的光速传入人的眼睛，是一种先声夺人的广告语。它这一"快速"功能，被用在一些指示"紧急"和"危险"的汽车上，如红色消防车、白色救护车，具有高度的提示功能。不同色彩的色相、色度、明度给人带来不同的心理暗示。设计者若能巧妙的掌握色彩心理学，就可以达到事半功倍的

设计效果，如图 7-26 所示。

图 7-26　色相环

7.3.2　标准色的表现形式

标准色是品牌的个性色彩，一般不超过 3 种，主要有以下几种类型。

1. 单色标准色

单色标准色是指品牌只指定一个颜色作为品牌的标准色。其色彩集中、单纯有力，能给人以强烈的视觉印象，方便传播，使消费者留下牢固的记忆，是最常见的标准色形式。如可口可乐的红色，柯达胶卷、麦当劳的黄色等都是采用单色的设定方式，如图 7-27 所示。

2. 复合标准色

复合标准色是指选择两种或两种以上的色彩作为标准色的设定，打破单色的单一视觉效果，尽可能地避免设计上的雷同。在复合标准色中，利用色彩的变化搭配，形成丰富的视觉效果、增强美感。但要注意多色设计的主次关系，避免主次不清。复色标准色不仅能增强色彩的韵律和美感，而且还能更好地传达品牌的有关信息。如百事可乐红蓝两色的组合，中国石油公司采用红橙两色过渡的形式，如图 7-28 所示。

图 7-27　单色标准色　　　　　　　　图 7-28　复合标准色

3. 辅助标准色

辅助标准色是基于主要标准色的基础上的。丰富的用色方案可以满足品牌运行中各个方面的用色需求，既是对用色的限定，同时也保证了用色体系的丰富、合理与规范。辅助色系的用途广泛，不同的设计对象对于辅助色的需求

即学即用 7-4　色彩的对比和调和手法

不同，如在商业行业中，商品包装的用色、店堂环境与办公环境的用色、导视系统的用色、店员服饰的用色等，都不能简单地使用主要标准色，而应在主要标准色的设计理念上设置不同的色彩系列，以满足多角度的用色需求。

辅助色彩体系非常复杂，但必须要达成较好的调和关系，并被统一在标准色彩的旗帜之下。标准色和辅助色配合使用，可增强品牌的多彩表现和活力。辅助色通常为 3~5 种，然后按照 10%~100% 色阶递进排列，如图 7-29 所示。

图 7-29　辅助色的色阶规范

7.3.3　标志色的设计原则

1. 基于品牌形象的原则

根据品牌经营理念和产品的特性，选择适合于该品牌形象的色彩，表现品牌的生产技术性和产品的特性。其中，尤其要以表现品牌的安定性、信赖感、成长性、生产技术性、商品的优异性为前提，达到通过运用色彩来塑造品牌形象的目的。比如，清华紫光的标准色采用紫色，"清华紫光"中的"清华"为清华大学的简称，如图 7-30 所示，"紫光"既取意于清华大学的校色——紫色，又取意于"祥瑞之光"，寓意清华紫光集团源于清华、属于社会、利于国家。

微课 V7-5　标志色的表现手法

2. 基于经营战略的原则

为扩大突出竞争品牌之间的差异性而选择与众不同的色彩，以期达到品牌识别的目的。其中，应该以使用频率最高的传播媒体或视觉符号为标准，使其充分展现这一特定的色彩，造成条件反射的效果，使人一看到这种色彩就想起某个品牌或某种产品。比如，在夏日的超市货架上，远远看去一排红色的、上面写着三个汉字的罐装饮料，几乎就能断定那是"王老吉"，如图 7-31 所示。

图 7-30　清华紫光股份有限公司标志设计

图 7-31　王老吉标志设计

3. 基于用户心理的原则

标准色设计应该适合消费者心理。通过多样的色彩情感的外在体现，可以引起消费群体的购物欲望。品牌所面对的用户年龄层次、消费层次以及用户的文化水平存在不同，他们对品牌标准色的感受具有较大的差异性。在进行标准色设计时设计师先要确定用户人群，有了准确定位之后才能进行具体的设计活动。

即学即用 7-5　色彩的心理学

总体而言，高明度、高饱和度、强对比度的色调能渲染愉快、积极的气氛，让用户对品牌或产品产生直观的认同感。如儿童产品中多样的色彩可以吸引儿童的注意力，有益于儿童对产品的识别；而医疗产品要避免高纯度的刺激性颜色所带来的心理压抑，否则会让人感到不安，用户难以对该产品产生认同感。设计师要通过色彩心理引导用户，满足用户的心理需求，从而获得用户的认同感。不同色彩产生的不同生理和心理感觉，克拉因色彩感情价值表如表 7-1 所示。

表 7-1　克拉因色彩感情价值表

色彩	客观感觉	生理感觉	联想	心理感觉
红	辉煌、激烈、豪华、跳跃（动）	热、兴奋、刺激、极端	战争、血、大火、仪式、圆号、长号、小号	威胁、警惕、热情、勇敢、庸俗、气势、愤怒、野蛮、革命
橙红	辉煌、豪华、跳跃（动）	烦恼、热、兴奋	最高仪式、火焰	暴躁、诱惑、生命、气势
橙	辉煌、豪华、跳跃（动）	兴奋（轻度）	日落、秋、落叶、橙子	向阳、高兴、气势、愉快、欢乐
橙黄	闪耀、豪华（动）	温暖、灼热	日出、日落、夏、路灯、金子	高兴、幸福、生命、保护、营养
黄	闪耀、高尚（动）	灼热	东方、硫黄、柠檬、水仙	光明、希望、嫉妒、欺骗
黄绿	闪耀（动）	稍暖	春、新苗、腐败	希望、不愉快、衰弱
绿	不稳定（中性）	凉快（轻度）	植物、草原、海	和平、理想、平静、悠闲、道德、健全
蓝绿	不稳定、呼应（静）	凉快	湖、海、水池、玉石、玻璃、铜、埃及、孔雀	异国情调、迷惑、神秘、茫然
蓝	静、退缩	寒冷、安静、镇静	蓝天、远山、海、静静的池水、眼睛、小提琴(高音)	灵魂、天堂、真实、高尚、优美、透明、忧郁、悲哀、流畅、回忆、冷淡
紫蓝	静、退缩、阴湿	寒冷、（轻度）镇静	夜、教堂窗户、海、竖琴	天堂、庄严、高尚、公正、无情
紫	退缩、阴湿、离散（中性）	稍暖、屈服	葬礼、死、仪式、地丁花、大提琴、低音号	华美、尊严、高尚、庄重、宗教、帝王、幽灵、豪绅、哀悼、神秘、温存
紫红	阴湿、沉重（动）	暖、跳动的抑制、屈服	东方、牡丹、三色地丁花	安逸、肉欲、浓艳、绚丽、华丽、傲慢、隐瞒

续表

色彩	客观感觉	生理感觉	联　　想	心理感觉
玫瑰	豪华、突出、激烈、耀眼、跳跃（动）	兴奋、苦恼	深红礼服、法衣	安逸、虚荣、好色、喜悦、庸俗、粗野、轻率、热闹、爱好、华丽、唯物的

7.3.4　标准色的运用规范

1. 标准色的使用规范

作为品牌识别的专用色彩，标准色的使用规范显得尤为重要，设计者通过一些规范方式来确保标准色使用的准确无误。比如，可以将与标准色呈阴阳对比的色彩作为其底色进行搭配；当使用风景图片做背景时，背景的色彩与标准色之间必须保持一定的区别。图为中国交通建设股份有限公司的标志与标准色的组合规范，为在不同环境和场合的要求下突出标志，当底色为公司标准色或辅助色时，标志反白使用，如图 7-32 所示。

微课 V7-6　标志色的运用规范

图 7-32　标志与标准色的使用规范

2. 标准色的禁用规范

在标准色的使用过程中会出现一些错误的使用规范，例如将标志加入一些阴影效果会降低标志的易识度；在画面中加入非规定的净空范围，使观者的视线受到限制，以至于画面效果过于单调；标志颜色不可太接近背景色，应保持标志的可识别性；在使用标准色时，随意加入其他色系的描边，会破坏标志色原有的特色。图 7-33 为招商银行标准色的禁用规范，分别为在深色渐变背景上应使用反白标识，不可使用底纹复杂的影像作背景。

深色渐变背景上应使用反白标识

不可使用底纹复杂的影像作背景

图 7-33　标准色的禁用规范

3. 标准色的标示方法

为了使品牌形象识别系统更为统一，标准色在使用时应当严格遵守设计时的规范，尽量避免产生误差。当标准色确定后，会以严密、科学的数值编注方法进行标示，数值标示方法一般包括以下几种。

（1）印刷色标示法：根据印刷制版的色彩百分比，以CMYK四色分版的各色百分比数值进行标示。此标示法最为常用，如图7-34所示。

图 7-34　CMYK 印刷色标示法

（2）油墨编号标示法：根据印刷油墨制造商的色彩编号来标示颜色。

（3）色彩学数值标示法：色彩学数值标示法主要有 Munsell 和 Ostwald 的色彩三要素数值标示。除此之外，还有用于彩喷、视频等媒体的 RGB 标示法、索引色系标示法等，其目的都是使 VI 设计的色彩达到标准化和精确化。

7.3.5　设计程序与方法

标准色的设定和开发，应根据色彩的调查，结合品牌的经营理念进行。具体而言，包括前期调研和实施管理两个阶段。

1. 前期调研

前期调研包括三个方面，对品牌印象的调查分析、对标准色关键用语的调查分析、对色彩意象的调查分析。

（1）对品牌印象的调查分析——目的在于构造理想的品牌意象。通过不同语义的比较，分析品牌形象多种意象的形成原因，并将各种资料加以整理分析，从而决定品牌的标准色。设计师应在年经、创新、大型、积极性、冒险性、技术性、和蔼可亲、温暖感、明亮感等品牌意象项目中，决定出自己的品牌特点，以成为品牌选择标准色的依据。

（2）对标准色关键用语的调查分析——目的是选出最能代表品牌的关键用语及其与之相搭配的特定色相、明度、彩度的标准色。

（3）对色彩意象的调查分析——是将调查中出现频率较高的颜色选出，进行定量分析最终决定品牌所用的标准色的具体色度。

2. 实施管理

在选定了一种或一组颜色之后，应针对不同的材料、油墨、技术等问题，予以明确化的数值规定，包括表色符号、印刷色的规定、油墨厂编号等；然后选用这些材料，制作正

确的色彩样本,以供施工时使用、印刷作业时参考。在此过程中,应针对不同的材料和施工技术等制定色彩偏差范围。在标本制定完工后还应对标本进行评估,不断纠正其中的偏差以实现标准色的最优制作。

任务7.4 吉祥物设计

7.4.1 任务描述

在原始社会,吉祥物是由人类趋吉避邪的本能观念而产生的文化产物。在现代,吉祥物不是纯艺术、更不是视觉消遣,它是商业的产物,满足商业目的是它诞生的前提。吉祥物是卡通造型,但并非所有的卡通造型都能成为吉祥物。为品牌创意吉祥物必须满足该行业特征及相关背景,而且要与众不同,浓缩品牌特色和文化。为了突出、强化品牌性格,使品牌形象得到有力宣传,选择和利用吉祥物的现象与日俱增,其利用范围越来越广阔。

微课 V7-7 吉祥物设计的任务描述

利用品牌吉祥物的卡通形象进行宣传可以提高人气,从而促进产品的销售。如果一个品牌的设计陈旧,就很容易被人们忘记;如果设计新颖、独具特色,可以激发人们购物的欲望;尤其是对于儿童和青少年来说,一个卡通的新颖的包装很吸引他们。因此,在食品、饮料、日用品上,独特品牌吉祥物的运用有利于该产品的营销。另外,吉祥物的形象也常运用在海报、产品说明书、商场货架、手提袋上,也可以被制作成毛绒玩具、塑料玩具和塑料扣等;还可以被印在衣服上、伞具上、文具上,作为赠品送给消费者;也可以作为一个IP形象打造出去,比如迪士尼的各种卡通形象,可以带给消费者深刻的印象。

案例导入

历届奥运会吉祥物设计

2020年日本东京奥运会吉祥物Miraitowa: 寓意充满永恒希望的未来。蓝色奥运会吉祥物重视传统有其古朴的一面,同时也十分机灵,它正义感爆棚、运动神经超强,还有瞬间移动的超能力。

动画 A7-1 历届奥运会吉祥物设计

2016年巴西里约热内卢奥运会吉祥物维尼休斯(Vinicius)和汤姆(Tom): 主色调为黄色的里约奥运吉祥物代表了巴西的动物,其中有猫的灵性,猴子的敏捷以及鸟儿的优雅。主色调为蓝色的里约残奥吉祥物的设计灵感则来自巴西热带雨林的植物,它头顶上长满了代表巴西的绿色和黄色树叶,光合作用可以让树叶不断生长,克服各种阻碍,最终将养分撒向人间。

2012年英国伦敦奥运会吉祥物文洛克（Wenlock）和曼德维尔（Mandeville）：名称分别源于现代奥林匹克运动会发源地英国什罗普郡的马奇·文洛克和现代残奥会发源地英国白金汉郡艾尔斯伯里的斯托克·曼德维尔。文洛克和曼德维尔是两个具有金属现代感的独眼卡通吉祥物，它们的大眼睛其实是一个摄像头（代表用来捕捉大千世界的照相机镜头），头上的黄灯代表了具有标志性意义的伦敦出租车，而手上戴着代表友谊的奥林匹克手链。

2008年中国北京奥运会吉祥物福娃（Fuwa）："福娃"是五个拟人化的娃娃，他们的原型和头饰蕴含着与海洋、森林、火、大地和天空的联系。北京奥运会吉祥物的每个娃娃都代表着一个美好的祝愿：贝贝象征繁荣、晶晶象征欢乐、欢欢象征激情、迎迎象征健康、妮妮象征好运。五个福娃分别叫"贝贝""晶晶""欢欢""迎迎""妮妮"。各取它们名字中的一个字有次序的组成了谐音"北京欢迎你"。

2004年希腊雅典夏季奥运会吉祥物Athena（雅典娜）和Phevos（费沃斯）：是根据古希腊陶土雕塑玩偶"达伊达拉"为原型设计的两个被命名为雅典娜和费沃斯的娃娃。他们长着大脚丫，长长的脖子，小小的脑袋，一个穿着深黄色衣服，一个穿着深蓝色衣服，头和脚为金黄色，十分可爱。根据希腊神话故事记载，雅典娜和费沃斯是兄妹俩。雅典娜是智慧女神，希腊首都雅典的名字由此而来。费沃斯则是光明与音乐之神。

2000年澳大利亚悉尼夏季奥运会吉祥物Syd、Olly和Millie：是三个澳洲本土动物，分别代表了土地、空气和水。Olly代表了奥林匹克的博大精深（来自奥林匹克）；Syd表现了澳洲和澳洲人民的精神与活力（来自悉尼）；Millie是一个信息领袖，在它的指尖上有资料和数据（来自千禧年）。

1996年美国亚特兰大夏季奥运会吉祥物Izzy：是第一个用电脑制作出的吉祥物。它是一个幻想出来的生物，被起名叫作Izzy。这个名字来源于Whatizit。因为没有人能看出它到底像什么。在1992年巴塞罗那奥运会结束以后它改变了几次形象。最后它得到了一张嘴，并在眼睛上增加了闪亮的星星，同时原先细长的腿上增加了肌肉，脸上也长出了鼻子。

1992年西班牙巴塞罗那夏季奥运会吉祥物Cobi：是一只又像山羊又像狗的动物，取名为Cobi。组委会为了宣传奥运会，在西班牙的电视里特地为它制作连续剧。这个由西班牙当地漫画家扎维尔·玛瑞斯克设计的小狗Cobi一开始并未被西班牙人普遍接受，但随着奥运会的结束，Cobi慢慢地流行了起来，并且逐渐受到了西班牙人和世界的喜爱。

1988 年韩国汉城夏季奥运会吉祥物 Hodori：韩国人选择较具东方色彩的小老虎作为汉城奥运会的吉祥物，取名为 Hodori。这个名叫 Hodori 的老虎被设计成为一只友善的动物，代表了韩国人热情好客的传统。吉祥物的名字是从 2295 个由公众提交的名字中挑选出来的。Ho 来自韩语的虎，而 Dori 是韩国人称呼小男孩常用的一种爱称。

1984 年美国洛杉矶夏季奥运会吉祥物 Sam：是一只老鹰，以美国星条旗为背景，红白蓝颜色更是美国的代表色，以卡通造型的鹰穿着代表美国传奇人物山姆大叔的服装。由迪士尼所设计的吉祥物，十足的美国风味，吉祥物被商业化利用也从此次开始。

1980 年莫斯科夏季奥运会吉祥物 Misha：是一只俄罗斯熊，由著名的儿童书籍插图画家维克多切兹可夫设计。Misha 在 1977 年 12 月 19 日第一次展现在人们的面前，在莫斯科奥运会期间被用在诸如毛绒玩具、瓷器、塑料制品、玻璃器皿等上百种纪念品上，而且被印制成了邮票。

1976 年加拿大蒙特利尔夏季奥运会吉祥物 Amik：是一只海狸，Amik 是加拿大阿尔贡金族印第安人语海狸的意思。

1972 年德国慕尼黑夏季奥运会吉祥物 Waldi：是一只短腿长身的德国猎犬，是夏季奥运会历史上第一个官方的奥运吉祥物，代表了运动员坚韧、坚持和敏捷的特性。Waldi 被生产成为各种形式和尺寸的纪念品：长毛绒、塑料玩具、海报、纽扣等。

7.4.2　吉祥物的特征

1. 亲和性

吉祥物能跨越国界和文字的区别，配合品牌的标志和字体，形象地宣传品牌的理念、目标与精神，把品牌的精神人格化，在欢歌笑语中使消费者对品牌灵魂、性格和产品的特性有一个形象化的了解和记忆，并留下美好难忘的印象。吉祥物大多采用活泼可爱的人物、动物或植物为原型，经过夸张、变形、个性化的艺术处理，容易引人注目，产生视觉冲击，达到加强印象的效果。

2. 灵活性

吉祥物具有可变的灵活性，通常设计多种表情、姿态，以适应不同的场合。一个品牌可以通过多个吉祥物来反映其不同方面的经营理念和产品特性。

3. 鲜明性

吉祥物一般具有形象鲜明的造型特征。例如，庆祝澳门回归的吉祥物——燕子。一只燕子口含祥云，兴高采烈地飞向以红、绿两色"99"字样和澳门区徽组成的"九九回归"标志，如图7-35所示。

图7-35　澳门设计师陈炳豪设计的燕子

7.4.3　吉祥物的表现手法

1. 造型美学与动态规律

（1）比例

在设计吉祥物的过程中，要充分关注比例的安排。之所以这样做，是由于不同的比例会使吉祥物呈现出不同的特点。作为一名设计者，要清楚地知道头部和四肢的比例安排。当吉祥物想要具有年轻形象时，头部就应该小一些，肩膀应该宽阔一些，身躯和手脚的比例应该大一些，这样才能给人留下强壮的印象。同时，脸部特征是通过额头与下巴的比例配置刻画出来的，通常来说，成年人的额头比例在脸部面积中要占据30%，儿童的额头比例在脸部面积中要占据50%，老年人的额头在脸部面积中的比例要小于30%。下巴也是脸部的一个关键组成部分，下巴越突出、越长，代表着形象越成熟。

在设计吉祥物时，设计师一般是按照头部高度来安排吉祥物高度的，所以头部和身体的比例也有着至关重要的意义。透过头部和身体的比例，我们可以看出吉祥物大致的年龄。就以熊这类吉祥物来说，小熊的高度一般是它头部高度的三倍；成年熊的高度一般是它头部高度的五倍或六倍，如图7-36所示。

（2）动态线

对于吉祥物而言，动态线是十分重要的，它是衔接头部与身体的桥梁，并体现着吉祥物的动态效果。明确动态线的走向，尽量不要将四肢与身体重叠，

图7-36　小熊维尼的多种姿势

交代清楚彼此之间的关系，四平八稳会使吉祥物显得老态龙钟。通过动态线的设计，设计师能够设计出理想中的动态特征，使吉祥物的动态效果更加完美，如欢迎、奔跑、呐喊等，大胆清晰的动作设计可以让吉祥物充满活力，给人以活灵活现之感，如图7-37所示。

（3）肩、胯动态辅助线

肩、胯动态辅助线对于设计吉祥物的动态效果也十分重要，通过对人体形态学的分析，我们知道肩、胯倾斜线在很大程度上决定着人体的动态。所以，设计师在设计吉祥物时，要充分利用肩、胯倾斜线来体现吉祥物的动态。在设计开始之前，设计师要先刻画出动态线和肩胯辅助线，以此构建出吉祥物的整体形态，为进一步刻画细致的动态奠定基础，如图7-38所示。

项目 7　基本要素的设计与应用

图 7-37　吉祥物的动态线

图 7-38　米老鼠肩、胯动态辅助线

2. 边缘线型与正负型

吉祥物的造型是否独特新颖，会让人过目不忘，"边缘形"起着至关重要的作用。因为它直接与负空间产生关联。做个简单的实验：将一群吉祥物全涂成黑色进行比较，让人一眼认出谁是谁的话，独特新颖就非他莫属。例如，人们会不费吹灰之力地认出米老鼠、机器猫、米菲兔等深入人心、经典的大师级设计。设计师应重视"边缘形"的设计，从全局观整体考虑造型，而不只是关注细节的处理，如图 7-39 所示。

图 7-39　吉祥物剪影

3. 形象特征与细节规划

图 7-40　天猫标志设计

设计师要注意合理使用辅助道具，但不要将希望都寄托在辅助道具上，还应该在吉祥物身上进行细致的刻画。反复推敲嘴巴、眼睛、眉毛、发型的设计刻画，更能为吉祥物的神韵锦上添花。当造型较为木讷，难以延展灵活的姿势或表情时，可以"移花接木"添加辅助道具，通过后者的灵动活跃来映衬主体。一个优秀的设计师即使在没有环境作为渲染的情况下也能够设计出鲜明感人的形象，如图 7-40 所示。

4. 主题内容与色彩传达

设计师在设计吉祥物时要赋予其基本色调。在使用色彩时要注意使用相似色与对比色。当一个吉祥物身上出现了三种或三种以上颜色时必须分清主次，知道哪种颜色为主，哪种颜色为辅。在色彩设计方面，最重要的三个问题就是大面积使用色彩、小面积插入色彩以及用色彩来进行细致的点缀。色彩需要进行搭配才能取得良好的效果，要赋予色彩以合理的比例，同时还要注意白色的使用。哆啦 A 梦的形象便是以蓝、白、红三种颜色为主，其中蓝色和白色作为主色，小面积的红色作为点缀，胸前的黄色铃铛也作为点缀色，使得整体形象鲜明而活泼，如图 7-41 所示。

图 7-41　哆啦 A 梦的色彩设计

5. 设计联动与比较手法

设计一个吉祥物要比设计一组吉祥物更加自由。在设计两个吉祥物时，其形象要么一

· 133 ·

致，要么相反，前者称为统一，后者称为对比。对比指的是两个吉祥物之间有明显的差异，吉祥物的互补是以创意主旨为核心的，吉祥物之间可以借助眼神或动作的交流来显示各自的性格。

当设计者想要通过吉祥物传达更多信息时，设计一组造型不同的吉祥物最能实现这个目的。吉祥物的数量越多，越能看出设计师的设计功底，怎样做到既能体现每一个吉祥物之间的差异又能和谐统一，怎样设计出新颖独特的形象，怎样通过其来传达信息，设计师对这些问题应该做到胸有成竹。

北京奥运会吉祥物五福娃的设计

2008年北京奥运会吉祥物的设计色彩与灵感来源于奥林匹克五环，来源于中国辽阔的山川大地、江河湖海和人们喜爱的动物形象。福娃是五个可爱的亲密小伙伴，他们的造型融入了鱼、大熊猫、藏羚羊、燕子以及奥林匹克圣火的形象。福娃向世界各地的孩子们传递友谊、和平、积极进取的精神和人与自然和谐相处的美好愿望，如图7-42所示。

动画 A7-2　北京奥运会吉祥物五福娃的设计

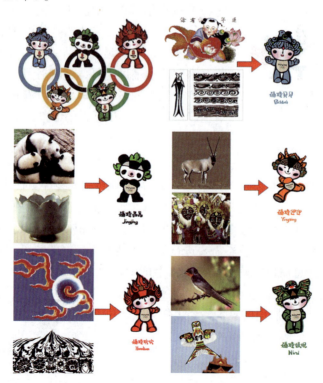

图7-42　北京奥运会五福娃的设计

7.4.4 吉祥物的设计原则

评判一个吉祥物创意是否优秀，主要看它是否符合"5W"原则——Who、What、Why、When、Where。Who——它是谁？它是什么？它代言什么？What——它正在干什么？它传递什么信息？Why——它为什么是这样，而不是那样？When——它属于过去、现在、还是将来？Where——它属于哪里？它有那里的特色吗？

评判一个吉祥物设计是否优秀，主要看它是否符合"3M"——更准、更巧、更好。更准——是否更精准，更到位？更巧——是否更巧妙，更独特？更好——是否更精彩，更完美？

作为商业形象的吉祥物设计应遵循以下四大设计原则。

1. 突出品牌特征

吉祥物设计首先要突出所代表的品牌特征，这是吉祥物设计的根本出发点。从这点出发，吉祥物设计往往要突出某些"特性"，比如将产品本身拟人化，创造出直观的拟人化形象，或带有明显的职业身份，或突出表现产品形象，例如调料食品品牌的吉祥物常常使用憨厚可爱的厨师形象，以突出食品行业的特点。

2. 强调视觉风格统一

许多吉祥物设计的颜色，甚至形象都与相应的标志类似或相同，以便形成统一的视觉感受，提升关联度。因为标志实际上是代表了品牌的视觉属性，而且这两个元素也经常放在一起应用，所以吉祥物设计一定要和标志设计的视觉风格相配。

3. 具备人格化特征

品牌吉祥物设计通常都具有强烈、夸张的拟人效果，大都采用动物、植物、人物或拟人化的物体作为设计元素。因为只有人格化的形象，才具有情感的力量，才可能打动消费者心里最深沉的东西。

例如，"米老鼠"作为迪士尼经典动漫形象，如图 7-43 所示，它的造型设计从最初的圆点眼睛、胶管四肢、黑色的小手到后期不断改进，发展为今天的戴白色手套、有眼白的大眼睛、有关节的形象，摆脱了传统的米老鼠在大众心中的印象，随着时代的发展而不断赋予吉祥物新的内涵。

图 7-43　米老鼠的形象演变

4. 重视应用和延展

吉祥物设计必须重视其动作的变化和后续应用的发展与延展。吉祥物通常需要发展出各种不同的动作姿势。现代吉祥物设计更应考虑到该造型发展成动画的可能性，甚至许多吉祥物会制成 3D 形象或立体模型。因此，吉祥物在设计时要重视肢体、体块之间的连接关系，考虑到设计应用的可持续发展。另外，吉祥物可变换道具甚至服装以满足不同需求下的角色需要，但变换不宜过多，如图 7-44 所示。

图 7-44　2010 年上海世博会吉祥物海报的设计

7.4.5　设计程序与方法

1. 前期调研

进行前期调研时应了解品牌的性质，了解品牌的经营理念、品牌文化、经营内容、诉求客户及目标市场。具备这些基本信息之后方能对设计项目有一个总体定位。

微课 V7-8　吉祥物应用范围、设计程序和方法

2. 设计定位

对于每一个品牌、商品或活动而言，其对吉祥物的需求和定位是不同的，而针对不同的设计目的与需求，就必须以不同的设计方案来解决。设计师必须先与甲方沟通、讨论，明确应该赋予吉祥物何等角色与功能，因为功能角色定位的问题将影响后续的延伸设计与策略应用。

3. 绘制草图

在对品牌的特色、设计需求及角色定位等有全面的了解后，即可展开草图设计。草图设计基本可分为找寻设计方向、寻求设计主题、确定基础造型、造型延伸设计等阶段。对各不同阶段作业的重点和该注意的问题如下。

（1）确定设计方向。吉祥物的设计可以有多种不同方向，通过品牌特色、品牌文化、地域特色、传统习俗、产品特色等来表现。所以在设计前必须先在众多可能性的诉求方向中找出一个最有特色、最能代表品牌的方向来进行绘制。

（2）确定表现主题。在明确设计方向后，必须针对设计方向的重点、特色寻求合适的

表现主题。在此阶段作业中，一般可以依据动物、植物、人物等不同类别，进行特征分析、做象征意义联想，从中选择较为贴切的主题进行绘制。

4. 设计完稿

在前面所绘制的大量草图中，筛选出最能体现设计定位的一个，再进一步推敲完善，最终确定项目的吉祥物。

筛选好草图后必须明确主题造型，赋予主题个性。在吉祥物造型设计过程中，有许多问题、细节是设计师必须审慎考虑的。首先，必须确定所设计的造型是容易被熟悉的。（注意：不仅是辨认就足够了，而且这个造型要具备高度审美性、永续性。）其次，在造型表现上必须具备原创性，不能和其他形象有雷同。最后，则必须考虑是否可以做多元化、多变化的延伸表现，以及与各种媒体的配合度。因为，吉祥物是品牌的代表，在设计上除了要注意造型的讨喜外，还必须赋予个性、特质，使其与品牌、主题产生关联性。

5. 延伸设计

在设计出吉祥物的原形后，必须针对吉祥物的出现场合、使用以及各种情境做出不同的动作、姿态的延伸设计。而在延伸设计时则必须以原形做发展，力求自然、流利地表现。

6. 后制作业

在吉祥物的主体造型与变形设计确立后，就必须针对各种表现形式将吉祥物应用在各种媒体上。平面印刷是吉祥物最基本的表现方式，通过各种印刷方式呈现在印刷品上。所以完稿时必须针对各种印刷方式的特点、需求，制作出符合各种印刷条件的稿件。

除此之外还有立体化的表现，此时必须通过多种技术的整合才能将吉祥物做出尽善尽美的表现。设计吉祥物的表现手法众多，且没有任何限制，是一项表现性很强的设计，很大程度上主要依靠设计师。

任务7.5 象征图形设计

7.5.1 任务描述

象征图形也称辅助图案、辅助图形、象征图案、品牌纹样、辅助造型、装饰花边等，是视觉识别基本要素系统中的一部分。象征图形是为了辅助标志而存在，它们之间的关系是宾主关系。象征图形要辅助、加强标志，对于标志而言是非核心、非重点的图形元素；是在标志涵盖之下的、起到纽带作用的视觉形象元素。

微课 V7-9 象征图形设计的任务描述

以往，提及视觉识别系统设计，人们的注意力更多的是集中在标志、吉祥物、标准字等设计上。随后象征图形的出现，人们也逐渐意识到它在视觉识别设计中的重要性。象征图形通过造型设计，可以辅助视觉识别设计中的吉祥物、标准字体等其他基本要素在实践中的应用；可以将品牌的理念或标志设计的创意点进行阐释，并融入视

觉图形之中表现出来；可以在不同传播媒介中丰富和延展品牌视觉内容、强化品牌形象的冲击力；可以营造品牌形象、展现品牌理念与精神；可以使品牌更容易被识别和理解。象征图形造型的恰当与否直接影响人们对于产品或品牌的喜爱程度与接受程度，如图7-45所示。

图 7-45　中国联通的标志与辅助图形设计

7.5.2　象征图形的作用

1. 弥补基本要素的运用不足

标志与标准字体的组合使用在视觉识别系统中大多采用的是比较完整的表现形式，突出品牌的权威性。然而在实际应用中，完整的表现形式不能够适用于所有情况，常常需要富有弹性的符号来进行适度的调整和应用。象征图形这时就起到了弥补基本要素设计运用不足的功能。

2. 强化基本要素的视觉冲击力

一般来说，标志在应用要素上的使用太过单一，视觉点比较集中。象征图形的应用可以加强视觉冲击力，在大面积区域中突出系统的视觉感受，强化视觉效果。

3. 增加基本要素的适应性

利用象征图形中的图形符号，协调与其他视觉要素在一起使用时的效果，增加设计要素在应用中的适应性，使所有的设计要素更加具有设计表现力。

4. 扩展品牌形象的丰富度

象征图形是活跃品牌形象的重要视觉元素，棍据不同的载体和环境进行灵活应用，能够扩展品牌形象的丰富程度。

7.5.3　象征图形的表现手法

象征图形实际上是变化比较大的，它可以灵活地调整甚至改变风格。在品牌的发展过程中，标志可能会渐渐出现不完全适应场合与产品变化的因素，但是品牌不能够对标志进行频繁改动，这个时候就可以在象征图形的变化上寻找解决问题的方法。象征图形有时是取自标志的某个局部进行排列组合，有时是标志衍生变化而产生的新图形，根据其不同的类型可以有不同的设计和表现形式。

1. 针对与标志形状有关联的象征图形

可以选取标志的某些特征元素，用多种不同的视觉语言进行丰富的表现，并灵活组合出各式各样的造型。如图7-46所示，为福耀集团的标志设计，其中象征图形的设计使用

了标志图形的轮廓,并进行延伸设计。

2. 针对与标志含义有补充的象征图形

图 7-46　辅助图案设计图例

可以对标志进行辅助解释,起到帮助表达标志含义或触发观者联想的目的。图 7-47 所示为如家酒店的标志和辅助图形设计,辅助图形提取自如家酒店 Logo 中的篆书笔画,通过翻转复制得到如家酒店专用底纹,这枚标志的展开应用提供了一个很有帮助的象征图形设计。

3. 针对与标志无关联的象征图形

辅助图形与标志没有造型上的关系,但是起到突显、强调或装饰标志的目的。在设计时可与品牌的形象氛围产生关联,如品牌所用的插图或装饰画等。图 7-48 所示为雅迪电动车的标志设计,在此基础上设计了三款辅助图形以使用不同的应用媒介。这三款辅助图形帮助标志在实际应用中起到丰富视觉效果,统一视觉形象的双重作用。辅助图形可在保证基本形态的基础上进行延展、变化,起到丰富画面、统一视觉形象、分割版面的作用。

图 7-47　如家酒店的标志和辅助图形设计

图 7-48　雅迪电动车标志与辅助图形

7.5.4　象征图形的设计原则

1. 独特性原则

象征图形的独特性主要体现在独特的造型设计。独特的造型会不断加深人们的视觉印象,进而达到有效传播的效果,扩大知名度和影响力。

微课 V7-10　象征图形的设计原则

2. 多样性原则

象征图形的设计需要具备多样性原则。在实际应用中,形式要求多样化、灵活化。在后续与其他视觉基础元素共同应用在 VI 视觉形象体系中,顺利适应不同媒介,产生更加多样、灵活的品牌视觉形象。

7.5.5　象征图形的设计趋势

随着视觉识别设计的发展,象征图形设计也呈现出逐渐成熟和完善的趋势。在未来的

一段时间，随着人们对象征图形的关注、研究以及社会发展的需要，其设计将更加注重视觉形式的动态化、图形语言的共性化以及目的作用的人性化。

1. 视觉形式的动态化

以前由于应用媒体的相对局限，象征图形设计多为平面化和静态化。随着数字技术的进一步发展及其应用的普及，未来象形图形设计在视觉形式上将越来越呈现出动态化的特点。简而言之，数字技术的完备，使得越来越多的设计手段不断地呈现，也为象征图形的设计提供了新的平台。由于人自身的视觉特点和平面设计总的发展需要，未来的象征图形设计不会局限于单一的视觉形态，而向动态化方向发展，也就是数字化。

2. 图形语言的共性化

除了声音语言与文字语言之外，图形天生就是一个能够跨越地区、种族的信息传递方式。在不同地区、民族和国家之间，象征图形是品牌除标志之外传递信息最便捷有效的工具，而这个工具要让大多数人掌握，就必须符合一种共性、适应多数人的共性要求。

象征图形语言的共性化是一种策略上的设计。在势不可当的全球化背景之下，当品牌的产品不再局限于在一国出售，那么从战略方面考虑，品牌象征图形就需要能够让世界各地的人所认识，从而克服或减少声音和文字语言在交流上的差异所带来的消费上的阻碍。共性化并不是全盘西化，而是一种文化上的追求普遍化的体现。当然，象征图形也有可能会出现民族化的现象，这种现象的出现正体现了现代文化的多元性与综合性，也是现代文化逐渐演变的自然结果。

3. 目的作用的人性化

设计的终极目的是以人为本。品牌策划与设计的作用是营造一种让用户从心灵感到满意的环境，这是品牌策划与设计中的一个重要问题——目的作用的人性化，这个问题同样存在于象征图形当中。人性化发展是公众的共同心理需求。象征图形设计重视人性化，把恰当的感情色彩融入可视的形象要素之中，使人们有一种被关心的亲近感。"想客户所想"无疑是正确的，因为感情上的被体贴而产生的愉悦，会使人们乐于从心理上与品牌靠近，并在主观上对品牌产生信赖和认同。

7.5.6 设计程序与方法

1. 前期调研

调研的主题包括：图形设计的主题、使用者的资料、使用者的动机、需求、使用环境的资料、图形使用的具体传播媒介等项目背景，并对这些资料进行系统的整理、消化、吸收。

2. 设计定位

设计定位是在对所收集的资料进行归纳分析之后，确定设计主题和宗旨的一个环节。在设计定位阶段，我们将收集到的文字及图片资料归纳概括为相对抽象的关键词，随后在

纸上手绘草图的形式,将这些抽象主题转化成为具体的图形,为本项设计确定主旨和方向。设计师可不受限制地大胆构思,从不同角度、不同层次、不同方位提出各种构思方案。

3. 绘制草图

绘制草图阶段设计师将自己的想法由抽象变为具体,是展开设计的有效手段。设计草图包括文字注释、尺寸标注、色彩推敲、结构展示等。

4. 设计深化

筛选草图——在前面所绘制的大量草图中,筛选出最能体现设计定位的一个,再进一步推敲完善,最终确定项目的象征图形。

主题设计——设计师以使用者的需求为出发点,设置图形创意的主题。

造型设计——造型与主题是相互关联的,将美学艺术中的内容和处理手法融合在整个图形创意设计之中,体现图形的形态美、色彩美、工艺美。

规范制作——象征图形的设计内容主要包括:象征图形彩色稿、象征图形使用规范、象征图形延展效果稿、象征图形组合规范等。

5. 设计完稿

最终方案的评估与修订、编写设计报告书。首先,对上一阶段的工作进行评估审定,由委托人、设计主管、受众参与,经多方讨论后,提出优化方案,对照原定目标、功能、审美要求对作品做最后的修正、改进。其次,编写设计报告书,即将设计各个阶段的工作进行归纳整理,有条理地、系统地表述出来,做到文字、照片、图表按设计程序时间表编排。

任务7.6 专用印刷字体设计

7.6.1 任务描述

在传播过程中,文字的使用非常重要,为了方便印刷,除了标准字体外,还可以选定几种专用的印刷字体,供印刷以及各种制品的优先采用,并根据不同情况做出不同的选择。在国内的印刷行业,字种主要有汉字、外文字、民族字等几种。汉字包括如宋体、楷体、黑体等;外文字又可以依字的粗细分为白体和黑体,或依外形分为正体、斜体、花体等;民族字是指一些少数民族所使用的文字,如蒙古文、藏文、维吾尔文、朝鲜文等。

微课 V7-11 专用印刷字体的任务描述

专用印刷字体与标准字体是不同的。专用印刷字体一般由设计师根据品牌相关宣传和发布的需要,从电脑字库中选择或者稍加变化而成。专用印刷字体可以根据品牌的基本情况选择五六种不同风格的字体(包括中文汉字、中英文字母和数字),在不同的媒体、不同的场所选择使用。专用印刷字体应用广泛,具有明确的说明性,将视觉、听觉同步传递信息,广泛、详细地增强品牌形象宣传诉求力,强化品牌的宣传内涵和效果。

7.6.2　专用印刷字体的分类

1. 汉字字体的基本分类

汉字作为迄今历史最悠久的文字符号，历经商代甲骨文、周代金文、秦汉小篆、汉代隶书、楷书、行书等多次字音、字义、字形的演变，由起初抽象的象形文字演变为以会意为主的方块字体。汉字作为中国文化绵延传承的基因序列，历经千年演变，且体系日渐严密。

随着技术的发展，汉字逐渐分衍为书写字体与印刷字体两大类。印刷字体与书写体不同，它是以资讯传达为目的，且加以规格化、均质化、可反复使用的字体。印刷字体是媒介环境发展下的必然产物。印刷体以宋体、楷体、黑体、仿宋体四类为基本字形。

（1）宋体

宋体是印刷行业应用最为广泛的一种字体，根据字的外形不同，又分为书宋和报宋。宋体是起源于宋代雕版印刷时通行的一种印刷字体。宋体字的字形方正、笔画横平竖直、横细竖粗、棱角分明、结构严谨、整齐均匀，有极强的笔画规律性，使人在阅读时有一种舒适醒目的感觉。在现代印刷中，宋体主要用于书刊或报纸的正文部分，如图7-49所示。

（2）楷体

楷体又称活体，是一种模仿手写习惯的字体，笔画挺秀均匀，字形端正，广泛地用于学生课本、通俗读物、批注等，如图7-50所示。

经典宋体

图7-49　经典宋体

楷体简体

图7-50　楷体

（3）黑体

黑体又称方体或等线体，是一种字面呈正方形的粗壮字体，字形端庄、笔画横平竖直、笔迹全部一样粗细、结构醒目严密。黑体适用于标题或需要引起注意的醒目按语或批注，因为字体过于粗壮，所以不适用于排印正文部分，如图7-51所示。

（4）仿宋体

仿宋体是一种采用宋体结构、楷书笔画的一种较为清秀挺拔的字体，笔画横竖粗细均匀，常用于排印副标题、诗词短文、批注、引文等，在一些读物中也用来排印正文部分，如图7-52所示。

（5）美术体

美术体是指一些非正常的印刷用字体，一般为了美化版面而采用。美术体的笔画和结构一般都进行了一些形象化，常用于书刊封面或版面上的标题部分，应用适当可以有效地增强印刷品的艺术品味。这类字体的种类非常广泛，如汉鼎、文鼎等字库中的字体，如图7-53所示。

黑体简体　　　　**仿宋体**　　　　**漢鼎繁海報**

图7-51　黑体　　　图7-52　仿宋体　　　图7-53　汉鼎繁海报体

2. 英文字体的基本分类

西方字体的分类标准不尽相同，较为普遍的区分原则是通过字体的基本造型进行分类。一般可分为六大类别：衬线体（Serif）、无衬线体（San serif）、哥特体（Blackletter）、粗衬线体(Slab-serif)、草书体（Script）、等宽字体（Mono）。其中衬线体和无衬线体是两个最基本且最大的类别，如图 7-54 所示。

图 7-54　无衬线体与衬线体对比

（1）无衬线体

古典无衬线体又称人文主义体，代表字体——Optima。是旧式体与无衬线体相结合的过渡字体，兼顾前者的典雅美观与后者的冷静理性。

过渡无衬线体又称标准无衬线体，代表字体——Helvetica。受现代主义影响而诞生的产物，最大的特色就是没有特色。引用迈克尔·布雷特的一段评价："它们存在着，仿佛原本就是环境的一部分，他们就好像空气，或是重力"。所以这种字体适合用作正文。

现代无衬线体又称几何体，代表字体——Futura。承袭现代主义的设计理念，其主要特点就是要按照严格的几何比例，表达文字的美感，因此适合用作标题，如图 7-55 所示。

Optima　　**Helvetica**　　**Futura**

古典无衬线体　　过渡无衬线体　　现代无衬线体

图 7-55　无衬线体

（2）衬线体

支架衬线体又称旧式体，代表字体——Garamond。粗细过渡相对缓和，不会分散读者的注意力，强调文字表达的内容，显示大量文字的最佳选择。

发丝衬线体又称现代体，代表字体——Didot。强烈的粗细过渡，高雅、冷酷，适合做杂志标题。迪奥、阿玛尼的 Logo 都是 Didot 的变体。

板状衬线体又称粗衬线体，代表字体——Rockwell。几乎没有粗细过渡，区别于一般衬线体的古典正式，粗衬线体更有亲近现代的感觉，最初是为适用广告牌等场景而诞生，所以非常适合做海报标题，如图 7-56 所示。

Garamond　　**Didot**　　**Rockwell**

支架衬线体　　发丝衬线体　　板状衬线体

图 7-56　衬线体

7.6.3 专用印刷字体的选择原则

1. 艺术性

在艺术性方面，选用印刷字体应考虑同标志和标准字体等基本要素的风格相协调，带给人不同的观感和体验。这类字体为了体现品牌的特色，会丰富（或去掉）字体细节。例如，谷歌和奥美的 Logo 变化，谷歌作为互联网科技巨头，在 2015 年将自己的衬线 Logo 改为无衬线 Logo，提高颜色明度，字体特色更为现代与充满活力，体现了一家科技公司的风格和文化；而奥美作为广告业巨头，在 2018 年将奥美创始人的手写 Logo 改为衬线体 Logo，弱化了原 Logo 所体现的创意感、人文感与艺术感，用新 Logo 提高了字体的可认性，强调了灵活，协作与连接的品牌文化，如图 7-57 所示。

图 7-57　无衬线体与衬线体对比

2. 功能性

在功能性方面，调查整理专用字体的使用范围、使用目的、使用状况等。这类字体会尽量去掉字体多余细节，以让读者专注于文字所表达的内容，而不是喧宾夺主。如车牌、道路指示牌等。优秀的正文字体需要做到结构平衡、重心平衡、灰度平衡。高度的统一性可以让字体本身对眼睛刺激降到最低，而让读者把更多的注意力放在文字表达的内容上。

7.6.4 专用印刷字体的应用范围

印刷字体有两大用途，依据用途的不同，选择的字体也不相同。

1. 屏幕显示

屏幕显示是指在各类屏幕（不包括视网膜屏及电子墨水屏）上阅读字体，其优点是色彩艳丽，但像素密度偏低，所以不适合选用小字号、粗细对比强烈的字体。例如，锤子手机发布会大胆使用方正粗黑宋这种带黑体特点的宋体，体现了公司的品牌文化，如图 7-58 所示。

透过字体给读者更多关爱

图 7-58　用于屏显的方正粗黑宋体

2. 印刷显示

印刷显示是指在各类印制品上阅读字体，其优点是像素密度高，所以对字体的要求也比屏显要低，但字体色彩表现不如电脑准确。

综上所述，屏显正文多用黑体，以看清楚字为目的，要求具有可认性，字体多清晰锐利；印刷正文多用宋体，以阅读体验为目的，要求具有易读性，字体多舒适耐看；印刷标题，分近看远看，近看宜用强粗细对比或笔画细的字体；远看宜弱粗细对比或笔画粗字体；屏显标题，对介质本身要求较低，具体按产品特质决定。所选印刷字体的种类及文字的组合形态、方法应有一定的规律，并形成具有可读性的、再现性的、识别性的文字系统。

任务7.7 基本要素组合设计

7.7.1 任务描述

当标志、标准字、标准色、辅助色等基本要素设计完成之后，就需将这一系列的要素加以组合，以最大限度地发挥各组成部分的最佳效能。将编排模式化，可以集中的、有目的性的强化品牌的视觉形象，也可以为随后的高频率应用提供使用规范，扩大品牌形象的推广力度和广度。一般情况下，标志与标准字的组合是较为常用的模式，由于这种组合具有特定的说明性，所以得到了广泛应用。

随着网络的发展，设计者融入了许多新的组合方式，比如标志与网址组合，借助互联网的力量强化品牌的文化传播。由于VI设计常被运用到各种各样的媒体介质中，这就造成了设计制作的多样性。为了保持品牌形象的统一性，设计师在进行VI设计时应制订一套要素的组合与使用规范。

7.7.2 基本要素的组合形式

在与标志的组合方式中，大致分为：标志与英文、中文、网址、吉祥物、品牌口号等要素组合。

1. 标志与英文字母组合

标志与英文字母的搭配是一种简单、直白的组合方式。在这类组合中，标志起着塑造品牌形象的关键性作用，而英文字母通常是该品牌与品牌的名称，结合艺术化的字体设计进一步提高社会大众对品牌的感知度。如图7-59所示，标志图形与英文字母共同打造出风格简约的标志，并使标志在表达形式上显得十分干净利落，有利于人们理解其信息。

图7-59 雅迪电动车英文版标志

2. 标志与英文、中文组合

现在，普遍采用标志与英文、中文的组合方式，便于迎合全球经济一体化的趋势，同

国际接轨，扩大品牌的发展空间，使品牌更好地参与到国际市场竞争中。通过中英文组合的方式，增强标志信息的说明功能，并提高标志中各基本应用要素的实效性，如图 7-60 所示。

图 7-60　中国交建标志与英文、中文组合设计

3. 标志与吉祥物组合

在 VI 设计中，标志与吉祥物的组合也是较为常见的。作为标志设计中的特别点缀，吉祥物凭借可爱的外观造型吸引受众的注意，并使其产生喜爱之心。这类组合通过具有鲜明形象的吉祥物，不仅直观地传达了品牌理念，还拉近了品牌与观者的距离，如图 7-61 所示。

4. 标志与口号组合

品牌口号（Brand slogan）是用来传递有关品牌的描述性或说服性信息的短语，常出现在广告和各种宣传活动中，有一些品牌也会将口号印在各种设计物料上。品牌口号对一个品牌而言起着非常重要的作用，如品牌口号可以宣传品牌精神、反映品牌定位、丰富品牌联想、清晰品牌名称和标识等。

图 7-61　腾讯 QQ 标志与吉祥物组合设计

图 7-62　杭州 2022 年第 4 届亚残运会标志与口号组合

5. 标志与标准字组合

品牌的标志与标准字组合中有两种较常见的形式，即横向组合和竖向组合。

（1）横向组合

标志与标准字的横向组合是品牌形象传播的主要形式之一。横向组合通过在空间上对标志与标准字两种要素进行合理的比例分配，使其在画面中建立起维持视觉平衡的空间协调感，从而端正品牌形象的塑造重心，便于目标群众理解标志与标准字表述的象征意义，达到推广标志信息的最佳效果，避免出现视觉误导或扭曲形象的情况，如图 7-63 所示。

（2）竖向组合

竖向组合常采用由上至下的阅读方式，具体做法是将标志置于画面的正上端，标志下端紧随标准文字。该组合中标准字占到大部分版面。通过标准字的信息，帮助消费者识别品牌名称与品牌属性，如图 7-64 所示。

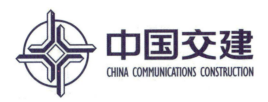 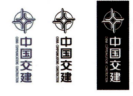

图 7-63 中国交建标志和标准字的横向组合　　图 7-64 中国交建标志和标准字的竖向组合

7.7.3 基本要素的组合规范

在 VI 设计中，标志与标准字、辅助图形等视觉要素有千姿百态的组合方式，为了确保设计最终效果的美观与准确，需要制定相应的组合规范。

1. 位置规范

依据标志、标准字等要素的特征进行横向或竖向的组合设计，注意要利于目标群众理解与接受该标志传递的品牌信息，要符合目标人群的阅读习惯，如图 7-65 所示。

2. 比例规范

所谓比例规范就是各要素间的空间关系，来源于精密的尺度测量与数学运算后得到的精确数据。一方面，依靠几何数学的准确性来规范各要素的形体，使其达到尺度标准；另一方面，合理化的版面设计能促进各要素间的协作关系，并使各要素的特质得到最充分的展示。

不规范的空间比例会影响品牌的形象塑造。比如，在组合设计中，部分不必要的视觉要素在画面中的比例过大，这会造成画面主次关系失衡，而观者也找不到品牌传递的重点所在。同时，不规范的比例还会影响 VI 设计的整体效果，阻碍其塑造正确的品牌形象，如图 7-66 所示。

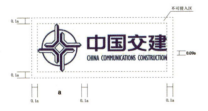 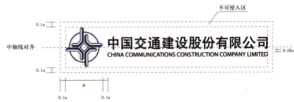

图 7-65 中国交建标志的位置规范　　图 7-66 中国交建标志的比例规范

7.7.4 基本要素的禁用规范

组合规范化的设计要强化 VI 系统标准化的识别性效果，要注意大众化的审美标准与习惯。以下为具有代表性的不标准组合范例，即禁用组合范例。

（1）在规范的组合中添加其他造型图案。

（2）在规范的组合中出现字距变化、字体变形、压扁、斜向等现象。

（3）规范组合中的基本要素发生色彩、大小、位置等的改变。

（4）基本要素被进行规范之外的处理，如标志加框、立体化网线化等。

（5）不允许倾斜；不允许变形；不允许做勾边处理；不允许改动；背景不允许使用与标志相近色；不允许出现规定以外的颜色；不允许出现不完整标志；文字组合不得单独使用，如图 7-67 所示。

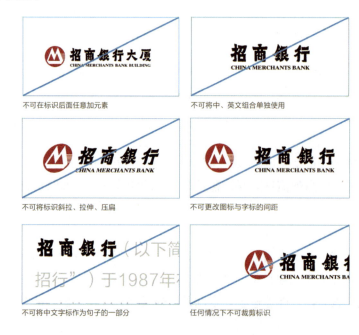

图 7-67 招商银行标志组合设计的禁用规范

课后实训

实训项目的情景设计、目的、要求等详细内容见"项目 2——实训项目设计"。

课后思考

中国书法源远流长，具有独特的民族特色和深厚的传统文化特征，一般书法分为篆隶楷行草五种书体，请了解其典故和书写特点。

项目 8 教学课件　　V8 导学

项目 8　应用要素的开发与设计

学习引导

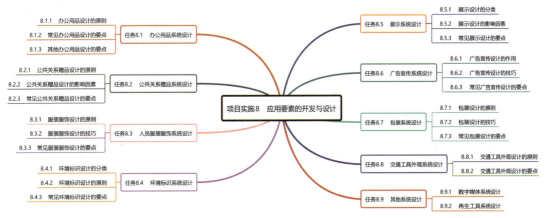

学习目标

• 素质目标

践行社会主义核心价值观，遵守客观规律与科学精神，履行道德准则和行为规范；

培养学生勇于创新、严谨求实、吃苦耐劳、诚实守信、精益求精、爱岗敬业等综合职业素养。

• 知识目标

掌握视觉识别基本要素的组成和设计内容，掌握相关设计的要点、要求、原则、影响因素、技巧、种类等知识点；

掌握办公事务用品、公共关系赠品、人员服装服饰、环境标识、展示、广告宣传、商品包装、交通运输工具外观以及其他系统的设计方法和工作流程；

熟练运用 Photoshop、CorelDRAW、Illustrate、InDesign 等平面设计软件，熟练运用色彩、美学等基础设计课程知识。

• 能力目标

树立全面、综合的品牌形象设计思维与意识，具有能充分运用品牌形象理论知识于实践的能力；

培养项目调研、语言沟通、资料收集、创意思维、自我管理能力等综合职业能力；

为将来踏入工作岗位积累全套视觉识别系统设计的工作经验。

任务8.1　办公用品系统设计

办公用品涵盖广阔，包括的类别多种多样，是企业日常办公使用的必需品，主要包括信封、信纸、便笺、名片、徽章、工作证、请柬、文件夹、介绍信、账票、备忘录、资料袋、公文表格等。

微课 V8-1　办公用品系统设计

8.1.1　办公用品设计的原则

办公用品的设计是视觉识别应用要素设计的主要组成部分，其设计与制作应充分体现出视觉识别整体设计的统一性和规范化，表现出品牌的精神。其设计方案应严格规定办公用品形式的排列顺序，以标识图形安排、文字格式、色彩套数及所有尺寸为依据，形成办公用品的严肃、完整、精确和统一规范的原则，给人一种全新的感受，并表现出品牌的风格。同时，也展示出现代办公的高度集中和品牌文化向各领域渗透传播的攻势。

在实际工作中，为了保证视觉识别系统的清晰指导性，展现品牌形象、精神和文化，对日常办公用品系统的设计也要紧紧围绕品牌的文化、宗旨而展开。在注重实用性的同时，也要突显品牌的创新个性，不拘泥于形式的单一化，给人们的视觉识别带来独特的刺激。

办公用品类项目不一定使用常见规格，例如名片等可以自定规格，通过特别的规格呈现品牌对于品质的独特追求，在自定规格时要注意一些基本的限定。虽然此类别项目有着功能区域的限定，但在设计表现当中，可利用这些限定进行巧妙的布局，这也是提升品牌视觉形象品质的重要手段。另外，还可在装饰手法、造型等方面进行设计表现的突破。

8.1.2　常见办公用品设计的要点

在办公用品系统设计中，名片、信纸、信封有着无法替代的核心地位，它们是系统中不可或缺的第一应用要素群，是传播品牌形象的重要载体，既保障了企业与企业之间，人与人之间的联络、交际、沟通，又充分地体现了品牌的风格，加强了品牌形象的识别性。

微课 V8-2　常见办公用品设计的要点

名片、信纸、信封以及部分文件类办公用品的设计项目主要用于向外发送信息，大多数项目的使用均在企业内部环境中，设计时应尽量使用标准的设计元素，以传递准确的形象。同时，可以有部分的灵活样式，但核心元素不能缺失。对外发送的文件类办公用品通常要使用全称，在内部使用的文件上可以使用简称或品牌名，多种内容的字体在布局中应注意主从关系的处理，以标志和标准色为主，其他元素为辅。

1. 名片

名片是谒见、拜访或访问时用的小卡片，上面印有个人的姓名、地址、职务、电话号

码、邮箱、单位名称、职业等，也是向对方推销、介绍自己的一种方式。名片常见的类型有商务名片、个人名片、创意名片等，用于商务往来，通常会印有公司名称、公司Logo、姓名及个人联系方式等，如图8-1所示。

图8-1　招商银行名片设计

（1）名片规格

名片的大小、规格其实并不是绝对固定不变的，只是有常用的尺寸标准而已。作为一种交流工具，名片通常需要随身携带，因此在设计时不仅要考虑名片印刷加工的便利性，更要使名片具有方便携带性和易保存性。目前常见的名片尺寸有90mm×54mm、90mm×50mm、90mm×45mm、85×54mm几种规格。

（2）名片材料

名片的材质根据载体的不同有着多种分类，其中使用较多是胶印名片。胶印名片的好处就在于纸张种类繁多，市场上能够见到的就有几百种，例如白卡、铜版、布纹、绢纹、条纹、皮纹、珠光、环保再生等各种纸张。印刷的过程中一般较常采用是铜版纸，铜版纸纸面平滑，色彩鲜艳，光亮饱和；同时，为铜版纸印刷后覆上亮膜，就成为亮膜名片。

现代，借助一些高科技创新的印刷技术，名片材质的选用也越来越趋于多元化，除了最普通广泛的纸质外，也有一些特殊材料制成的名片。这些名片制作精美，质地考究。例如，由PVC材料制作成的透明名片、由不同木材雕刻组合的木质名片、各种金属名片等，如图8-2所示。

图8-2　各种材质的名片设计

（3）名片设计

名片看上去虽然只是小小的一张，却代表着个人甚至品牌的格调品味，同时传递着丰富的文化和形象信息。所以，名片作为独立的宣传媒体，在设计之前要先了解持有者的身份、职业、所属公司、担任职务和业务范畴，然后再找准定位，进行名片的设计构思。除了要强调设计意识，使艺术风格个性新颖，还务必要做到文字简明扼要、字体层次分明、主要信息展现清楚完善、传递功能明确、便于识别、易于记忆等设计要点，也要符合品牌形象

系统的规范。

2. 信纸

信纸是一种切割成一定大小，适于书信规格的书写纸张。信纸是以优质的木浆为原材料进行生产加工的，它可以用于企业日常写作，可以用于企业职员撰写报告总结、与客户来往书信等，如图8-3所示。

图 8-3　招商银行信纸和信封设计

（1）信纸规格

常用的信纸规格有以下几种。

大 16 开 21cm×28.5cm，正 16 开 19cm×26cm。

大 32 开 14.5cm×21cm，正 32 开 13cm×19cm。

大 48 开 10.5cm×19cm，正 48 开 9.5cm×17.5cm。

大 64 开 10.5cm×14.5cm，正 64 开 9.5cm×13cm。

（2）信纸材料

信纸的应用层面广泛，适合于各个年龄段人士的使用，类型也多种多样。信纸一般采用 80g 的胶版纸印刷制作而成，当然也有一些其他类型的材料，如书写纸、轻涂纸、轻型纸、白卡纸等；而用纸重量在印刷时也可以有一定的变化，这样呈现出来的效果也有差异。

（3）信纸设计

日常工作中，人们在选用信纸时不仅要考虑其实用价值，也需要其具有一定的美观性，因而信纸设计也是视觉识别应用要素设计中一个不可缺少的重要环节。信纸设计能将品牌个性化特征更为鲜明地表现出来，通常可以选用一些辅助图形，提高纸面的装饰性。注意在处理时不可喧宾夺主，要保持信纸在书写前后的协调一致性。同时，在信纸上应有品牌的基本信息，如品牌名、地址、网址以及电话等，在信纸的适当位置应印刷 Logo。

3. 信封

信封一般指在通信过程中用于保存信件、邮递信件的一种袋状装置，有为信件保密的重要作用。信封的外观一般为长方形，如图8-4所示。中式信封一般为短边开口；西式信

封为长边开口；菱形信封主要用于装贺卡；开窗信封主要用于银行对账单信封、CD 袋等；特种电脑信封主要为便于机器识别，在信封上做些对应的圆孔等。

图 8-4　国内（左）和国际（右）信封样式

（1）信封规格

国内现有标准信封的规格如下：

3 号（B6）信封：176mm×125mm。

5 号（DL) 信封：220mm×110mm。

6 号（ZL) 信封：230mm×120mm。

7 号（C5）信封：229mm×162mm。

9 号（C4）信封：324mm×229mm。

（2）信封材料

信封的制作其实和信纸一样，都是用优质的木浆为原材料制作而成。只是与信纸相比，信封是信纸的保护，所以要求使用的纸张必须具备较高的抗张力和撕裂度，韧性强度要够结实，以免在邮递或传送过程中出现断纸、开裂等损坏现象。因此，信封一般更为厚重结实，多采用 80~150g 的双胶纸、牛皮纸。牛皮纸有本色牛皮纸和白色牛皮纸两种。同时，根据信封的功能用途不同，还可以用艺术纸、铜版纸等类型的材料进行制作。

（3）信封设计

信封样式种类丰富，根据品牌形象、文化的不同，均有其独特的个性特征。在设计信封时，所选用的素材可以是摄影图片，可以是废旧胶片，也可以是信手涂鸦的花纹图案等。信封设计需注意符合邮政管理规范，并保证外观整齐美观。通常设计范围只能利用信封右下角的位置。信封背面的右下角应印有印制单位、数量、出厂日期、监制单位和监制证号等内容，也可印上印制单位的电话号码。如不按照要求设计，很有可能遭到邮政部门的拒收而不予邮寄。特殊规格的信封因尺寸特殊，不能通过邮局寄送，常以发送为主，用途多为盛装请柬、问候卡、礼品及重要文件等，也应配合用途，使之更加讲究，印刷更加精致。

4. 文件夹、档案袋、传真纸

文件夹、档案袋、传真纸同样是办公用品中不容忽视的重要元素。从层次划分上而言，它们是第二应用要素群，文件夹和档案袋多为品牌内部使用，而传真纸则涉及对外传播流通，如图 8-5 所示。

图 8-5 文件夹、档案袋、传真纸

（1）文件夹

文件夹是指专门用于放置文件的夹子，并且这里所说的文件夹是指商业或事业活动中为了储存、保护和规范管理纸质文件使用到的有形的实体工具，其作用就在于能够更好地保护文件资料，使其整洁规范，便于翻阅使用。文件夹的设计除了要考虑封面的装饰造型外，还要注意封脊的设计，通过运用色彩和类型编码等辅助要素，形成文件夹系列，使其形式规律有序、清晰简洁。多数文件夹的内容注释都书写于封脊之上，这样在陈列中更方便查找使用。使用较为广泛的是以标准 A4 文件为盛装对象的文件夹，有纸板裱糊的、PP 材质的、PVC 材料的，还有部分仿皮、布面等材料制成。

（2）档案袋

档案袋是一种制作原材料多样化，容纳档案资料的储存装置，它采用各种拉力适当的纸张进行生产，根据实际使用需要制定规格。最初的档案袋是用于收集学生自己认为能够证明自身学习进步和知识技能的成果资料，现在档案袋的使用越来越广泛，但都有一个共同作用，就是储存某个人或某个企业的相关资料。

（3）传真纸

传真纸与外界的接触面更为广泛，作为正式并且有法律责任色彩的商务沟通载体，传真纸的设计要求简洁清晰，并且有一些底衬性的装饰点缀，便于识别、突显品牌特色。

8.1.3 其他办公用品设计的要点

除了前面提到的办公用品，人们在日常工作中经常用到的办公用品还包括工作证、便签、资料袋、贵宾卡等。

1. 工作证

工作证是证明一个人在某单位工作的证件，是一个企业形象和认证的一种标志。工作证的设计通常具备"方便、简单、快捷"的特点。在工作证上，注明企业标志、持证人姓名、职位、员工工号、公司名称等信息，还需留出区域粘贴照片。工作证配备别针或者挂绳，佩戴于工作服装的胸前或者挂于胸前，如图 8-6 所示。在设计时可以运用辅助色彩、象征图形等元素，确保标志和文字位于醒目地位，并注意要形成完整、精确和统一的风格，给人一种和谐的感受。

图 8-6 工作证

2. 便签

便签是指一种小型的，便于随身携带的书写性纸张，用来随时记录重要信息。便签最初被使用的时候多为黄色，后来通过不断地设计发展，其纸质、造型、颜色都有了很大改变，出现了很多不同的形态、色泽。便签由几十或几百张形成一叠，纸张不会过大。一般用于办公系统的便签造型不会太过个性，外观比较规整，在设计时通常会加上标志或象征图形，既能用于留言、告知他人信息，又能起到很好的宣传效果。

3. 资料袋

资料袋和档案袋有些相似，都是为了容纳信息资料，但作为文件和其他工作用品的包装物，资料袋的用途更为广泛。并且资料袋的制作材料种类繁多，其设计表现出明显的多元化特征，呈现不同的外观样式。资料袋有纸质的，一般使用国产纸、进口纸、竹浆纸、白卡纸、牛皮纸等，也有采用特殊的 PVC 材料制作成的彩色资料袋。无论对企业内部或用于对外业务，资料袋均有其适合性，应注意整体设计风格简洁、利落、大方。

4. 贵宾卡

贵宾卡又称 VIP 卡，贵宾卡通常分为金属贵宾卡和非金属贵宾卡两种，如图 8-7 所示。顾名思义，金属贵宾卡就是指金属材料制作的贵宾卡，经过多道工艺，由现代技术精制而成；非金属贵宾卡一般多采用 PVC 材料制作。在全球化经济化的今天，商业竞争更为激烈，品牌效应对于发展是至关重要的。因此，对贵宾卡的合理设计，既有助于满足消费者的身份象征，又能凸显宣传品牌文化内涵，给人们带来良好的视觉氛围，加深消费者对品牌的记忆。

图 8-7 贵宾卡设计

5. 职位牌

职位牌是表现各种职务的指导性铭牌，是一种表明身份、介绍职务的标志，如图 8-8 所示。职位牌上一般会放个人职务与姓名信息，便于人们识别，适用于各种企业、中心机构、公共事业性营业大厅或各类型的服务窗口，没有领域上的局限性。职位牌的设计根据环境领域的不同有一定的差异，较正式或传统的企业职位牌造型上比较规范、简洁；而一些比较个性的企业，在职位牌的使用上就会突出地表现一些造型或材质。

图 8-8　职位牌设计

任务8.2　公共关系赠品系统设计

消费者在与品牌的互动过程中有时会产生心理联结，将品牌带有的含义、品质、愿景融入自我价值观中，不知不觉就被品牌俘虏，甚至产生一种"有激情的、高强度的、能长期维持的品牌关系"，可称为品牌的爱。让消费者对品牌产生爱，是品牌形象设计的最终目标。对于品牌来说，通过赠送相应的礼品有助于消费者产生对品牌的认知与喜爱，有助于与消费者联系感情、沟通交流、协调关系，提升品牌的整体形象。

微课 V8-3　公共关系赠品系统设计

8.2.1　公共关系赠品设计的原则

赠品的设计应该以视觉识别基本要素为基础，塑造符合品牌形象定位的、独特的赠品形象，这是在赠品设计中应始终坚持的方向。在具体设计中，应先充分了解同类赠品的视觉形象现状；然后考虑物品自身的相关讯息、馈赠礼品的目的以及礼品所具备的价值是否与品牌的定位一致等；最后要注意形式个性和品牌形象的结合，在强调形象传播性的同时，还要防止因为过于突出标志而破坏了礼品自身的完整性。因此，保持品牌形象和赠品形象统一、平衡是赠品设计的关键，设计中既要具有艺术美感，又要达到品牌形象宣传的目的。3R 策略可以辅助人们设计正确的赠品，分别指的是：

Relevance（关联性）——即赠品需要和品牌产品有一定联系，并且符合品牌形象，要针对品牌的目标消费者。

Repetition（重复性）——即赠品应该是可以长期使用的，能够不断地重复出现在消费者面前，让消费者联想到品牌。

Reward（获益性）——即赠品具有一定的价值，令消费者向往得到。

8.2.2 公共关系赠品设计的影响因素

影响赠品开发与设计的主要因素有赠品的分类、受众、创意和包装等，应该按照不同的因素来开发与设计赠品。

1. 赠品的分类

赠品分类往往是根据产品自身的不同属性、类别进行的，不同的场合需要不同的赠品，用途不同的赠品在包装设计上也有所差异。日常生活用品是赠品常见的选择，实用性的物件作为赠品，一方面传递了情感信息，另一方面受赠者在使用赠品的过程中又会再次显现其情感价值。另外，也有一些具有收藏性质的赠品。

2. 赠品的受众

不同的人也需选择不同的赠品，每个人的文化背景、年龄、喜好、习惯等都各有差异，这在赠品开发与设计时，要先明确赠品的目标受众，从而有针对性地进行设计。另外，价格的高低往往决定了消费群众，赠品的设计需要根据不同的消费人群来定位，有的放矢才能满足消费者的不同需求，发挥赠品的价值。

3. 赠品的创意

在崇尚个性化的现代社会，人们对赠品创意方面的要求日益提高，这也给赠品设计提出了新的设计挑战，需要设计师打开思路、突破传统。设计一份独特的赠品，除了要依据环境、对象的需求外，更重要的是考虑产品自身的属性，这样才能展示出赠品自身的特色。

4. 赠品的包装

赠品包装也是赠品的组成部分，是门面。受礼者首先看到的是赠品的包装，其次才看到赠品，所以赠品的包装设计不容小觑，必须建立完整的设计工作环节，通过风格、材质、造型等，使包装与赠品本身在设计上做到相得益彰。若是日常生活中的必需品作为赠品，为了突出品牌形象，包装设计应当简洁大方；而若是作为收藏性质的赠品，包装就需要具有良好的抗腐蚀性且不易损坏，有利于长久保存。赠品的包装设计在外观上除了要传递出相关的品牌信息外，还需符合品牌整体的形象设计。

8.2.3 常见公共关系赠品设计的要点

1. 雨伞

雨伞是人们日常生活的必需品，除了作为遮风避雨、提供阴凉环境的工具或者装饰物之外，同样也是宣传品牌形象的载体。作为赠品的雨伞，在设计时通常会在雨伞的表面或背面印上品牌的标志，使人们在日常使用中也能加深对品牌形象的印象，引起周围人的注

意,起到良好的宣传效果。

2. 笔

笔是人类文明进步的一种表现,是人类历史上的一大发明。笔的应用非常广泛,学生会用到,上班族会用到,生意人同样会用到。可见,笔的宣传效应不容忽视。作为赠品来设计笔时,需要融入品牌形象的元素,将标志、标准色等应用于笔的外观设计上,从而起到传播推广作用。

3. 钥匙扣

钥匙扣可作为赠品应用于品牌对外事务及促销活动中,能起到代表品牌对外的扩散效果。同时,使品牌在消费者面前呈现出亲切、友善的形象。

除此之外,常见的公共关系赠品还有打火机、U盘、纪念章、礼品袋、年历、鼠标垫、水杯、皮夹等,设计者可以根据客户实际需求来进行开发和设计,如图8-9所示。

图8-9 常见赠品

任务8.3 人员服装服饰系统设计

整洁高雅的服装、服饰的统一设计,可以提高工作人员对企业的归属感、荣誉感和主人翁意识,改变员工的精神面貌,促进工作效率的提高,并提升工作人员的责任心。在人员服装服饰系统设计中,应严格区分出工作范围、性质和特点,以符合不同岗位的着装。常见的服装服饰包括经理制服、管理人员制服、员工制服、礼仪制服、文化衬衫、领带、工作帽、胸卡等。

微课 V8-4 人员服装服饰系统设计

8.3.1 服装服饰设计的原则

服装服饰设计是科学技术与艺术的结合,更要考虑品牌文化和形象的影响。服装服饰

设计涉及的领域颇为广泛，设计的过程要遵循一定的规律和原则。

1. 按要素设计

视觉识别系统中的服装服饰设计应根据品牌的行业特征，最终落实到款式造型、色彩、材料的设计要素上。品牌的标志、标准字体、吉祥物、象征图形等基本要素可以巧妙的装饰在胸口、袋边、背后、裤缝、袖缝及腰带、纽扣等处。设计手法有镶、嵌、绣、补、烫、印等。

2. 按岗位设计

在设计时，首先要考虑到工作人员的岗位，服装服饰不能影响工作的开展；其次要基于行业特色，重视其工作性质，以此来制定不同的样式、选用不同的面料，需要表现出大众认同的该行业服装模式，不能一概而论，并要考虑整体的视觉效果。

3. 按性别设计

按性别设计是我们最基本的服装服饰设计原则，因为性别的差异带来各方面差异，是服装服饰设计要考虑的第一要素，是做好设计的基础。男女性别有各自不同的特征，在设计创作时也就有不同的构思考量。

4. 按季节设计

按照自然规律，一年分为春、夏、秋、冬四个季节。不同的季节总有不同的服装服饰，衣服除了美观性、保暖性，最重要的就是舒服，所以应该根据季节来进行设计。

5. 按级别设计

在企业中，每个人都有着各自不同的职务位置，由于其身份地位不同，其专属的服装服饰也有差距。不同级别的服装服饰设计给人的感受也不同，更深层次地展示了品牌文化和形象，在良好的形象宣传之外，也同样提供了努力进取的内在原动力。

6. 其他

另外，要适当考虑融入流行和时尚元素，既要体现时代特征，又要体现品牌的形象特色。同时，设计中还要满足人体工程学，量体裁衣。

8.3.2 服装服饰设计的技巧

1. 西装

西装是常见行政办公人员的统一服装。在业务往来中，通常选择比较正式的西服样式。西装面料以品质较高的毛涤为主，色彩应与品牌形象的主色调为主，在视觉统一的前提下，展示出端庄、沉稳之感。西装外形设计看似大同小异，在领带、扣子、领带夹等细节的地

方可以多花点心思，显得庄重的同时也显示出穿戴者对于细节的重视。女士的领结、领花可根据不同的季节有不同的处理，有的品牌通过领花、领结的不同打法，给了员工发挥个人创意的空间，使员工显得更漂亮得体，工作起来也更有活力，如图8-10所示。

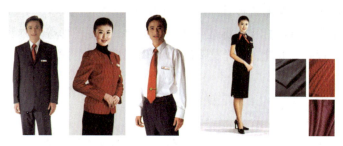

图8-10　服饰设计

2. 工装

工装的设计需要根据员工的要求，结合其职业特征、环境领域、团队文化、年龄结构等，从服装的色彩、面料、款式、造型、搭配等多方面考虑，构思出最佳的设计方案，为员工打造出既符合内涵及品位，又适合工作环境的全新职业形象。个性统一舒适的工装对品牌很重要，既可以增加员工在工作时的舒适度，又可以为品牌带来无形的宣传。工装经常运用到的面料有纯棉、纱卡、涤卡、帆布、府绸等，如图8-11所示。

图8-11　工装设计

3. 礼仪制服

顾名思义，礼服是合乎礼仪的装束，中国自古以来都以大国礼仪之邦示人，尤为注重礼仪。良好的礼仪服饰会给人带来赏心悦目的视觉效果，给人一个美好的印象，从而为品牌总体形象加分。女士礼服是以裙装为基本款式，它既能凸显女性的温柔典雅，又能凸显自身的气质形象。男士礼服多为西装，加上一定的配饰修饰，绅士又帅气，如图8-12所示。

图8-12　世界互联网大会乌镇分会礼服设计

4. 文化衫

在夏季，许多企业都喜爱以文化衫作为员工的统一服装，既物美价廉、又简单舒适。文化衫多以针织面料为主，设计形式可以较为活泼。文化衫的名字重在"文化"，通过文化衫的图案来提升品牌文化。在设计文化衫时，可将品牌标志、象征图案、口号等印制在T恤上，既可以用于员工穿着，也可以当作礼品馈赠，这是一个实际有效的宣传方式，也是品牌的移动广告。文化衫图案加工方式以丝网印、热转移、绣制为主，如图8-13所示。

图8-13　文化衫设计

5. 饰物

饰物是对服装进行装饰的辅助用品，作为点缀之用，也可以看作锦上添花的关键所在。饰物所传达的社会信息并不会低于正装，人们会根据这些饰物的搭配，辨认出品牌所要传达的信息。饰物分为很多种，有帽子、胸针、领带、丝巾等，日常生活中并不显眼，却又无处不在。个性、漂亮的饰物总会时时刻刻提醒着人们它所传达的意义，宣传着品牌形象，人们通过饰物解读其中的含义，加深对品牌的印象，激发出对品牌的向往。

饰物大小不一，材料各异，设计时要根据实际情况选用不同的视觉要素，如领带、领结丝巾等多以品牌象征纹样为主要表现对象；而扣子、领带夹、别针等由于设计面积较小，则以单独的标志放置为主，如图8-14所示。

图8-14　饰物设计

8.3.3　常见服装服饰设计的要点

常见服装服饰设计内容和对应的设计要点如表8-1所示。

表 8-1　常见服装服饰设计内容

项目分类	项目名称	设 计 要 点
办公制服	春夏男女制服	制服样式、色彩设计、制作工艺等规定
	秋冬男女制服	制服样式、色彩设计、制作工艺等规定
工作服	男女工作服	工作服样式、色彩设计、制作工艺等规定
休闲服	文化衫	样式、色彩、品牌信息的设计、制作工艺等规定
	运动衣	运动衣样式、色彩、品牌信息的设计、制作工艺等规定
配饰	领带	样式、纹饰、色彩设计、制作工艺等规定
	领结	样式、纹饰、色彩设计、制作工艺等规定
	围巾	样式、纹饰、色彩设计、制作工艺等规定
	帽子	样式、纹饰、色彩设计、制作工艺等规定
	皮带扣	品牌信息的设计、制作工艺等规定

任务8.4　环境标识系统设计

环境标识系统是指对品牌所依存的环境和空间中的各种建筑、景观等内容，通过对标识物进行系统化视觉规划和设计，综合解决信息传递、识别等功能的整体方案。环境标识系统设计可以为人们在特定区域内，提供易识别、安全、高效、有序的公共信息服务系统，使整体环境更为整洁有序。同时，与其他视觉识别系统共同作用，更好地提升品牌形象的可识别性，也可起导向的作用，起到警示提醒的作用。

微课 V8-5　环境标识系统设计

环境标识系统的应用涉及社会文化、经济生活的方方面面，和人们的生活息息相关。既包括自然因素也包括社会因素；既包括非生命体形式也包括生命体形式。

8.4.1　环境标识设计的分类

1. 外部环境标识系统设计

外部环境标识系统设计是品牌形象在公共场合的视觉再现，是一种公开化、有特色的群体设计，标志着品牌的面貌特征系统。在设计上借助周围的环境，突出和强调品牌标志，并贯彻于周围环境当中，充分体现品牌形象统一的标准化、正规化，以便使观者在眼花缭乱的环境中获得好感。主要包括：建筑造型、旗帜、门面、招牌、公共标识牌、路标指示牌、广告塔等。

2. 内部环境标识系统设计

内部环境标识系统设计是指办公室、销售厅、展厅、会议室、休息室等办公内部环境形象设计。设计时是把品牌标志贯彻于室内环境之中，从根本上塑造、渲染、传播品牌形象，并充分体现品牌形象的统一性。主要包括：部门标示、形象牌（墙）、吊旗、吊牌、pop 广告、货架标牌等。

案例分析

内、外环境标识系统设计

1. 内环境——波兰犹太人历史博物馆标识系统设计

波兰犹太人历史博物馆是第一个,也是唯一一个致力于恢复波兰犹太人在千年中创造的文明记忆的博物馆。博物馆总面积 18300 平方米,其中 1/3 由常设展览占用,其余部分包括:临时展览、礼堂、会议室、教育中心、餐厅和其他空间。从外面看,该建筑简洁、约束和适度,建筑物的外立面上出现玻璃和铜板的材料。

动画 A8-1　内外环境标识系统设计

该博物馆的标识系统设计灵感来自博物馆建筑以及建筑中使用的材料,不但适应建筑物所执行的众多功能,同时成为内饰的自然延伸。设计师使用名为 Solid Surface™ 的材料,它可以在信息载体的白色和绿松石元素中找到。三维元素(图腾、白板等)的组合以及直接放置在墙壁上的平面图形的使用,也创造出独特的环境标识体验。整个博物馆的标识系统设计简洁、美观,具有独特的文化和艺术气息,如图 8-15 所示。

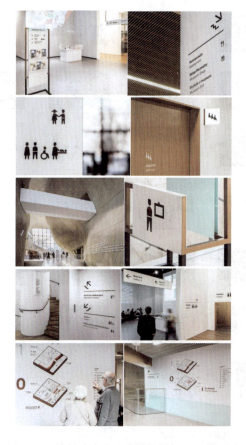

图 8-15　波兰犹太人历史博物馆标识系统设计

2. 外环境——莫干山度假区标识系统设计

莫干山度假区标识系统设计方案如图8-16所示。

图 8-16 莫干山度假区导视系统设计方案

（图片来源于蜗牛景区管理有限公司）

8.4.2 环境标识设计的原则

无论是在室外还是室内的公共空间环境中，标识系统都必须按照一定的标准、工艺、造型、色彩、尺寸等来设计，将特定区域内的标识物统一化、规范化、整体化。对设计师来说，设计重点应当放在附着设计上。可以从造型出发，在市场上进行造型材料调研之后，借助较流行的材质和手法进行创新，在材料、造型的选择上要注意与环境的协调。

1. 方位指向原则

地点方位指向感是导视设计的第一要素，无论何种场合、何种导视设计，都不能为了突出个性而模糊方位指向感。设计时应做到满足客户需求，让受众身心愉悦、有序而快速地阅读到有效信息，进而可以为使用者指引方位。

2. 形象一致原则

标识系统是品牌形象展示的重要组成部分，独特的标识设计对于体现特色化、竞争力、区域文化有重要意义。不同的颜色、形状、材质、字体都将对访客形成不同的感受，一个品牌的标识系统一定要与该品牌的形象趋于一致。

3. 亲和性原则

亲和性是令受众感受到关怀的原则。公共标识一般情况下属于大众应用范畴，所以在设计时更多地应该考虑到亲和性，让受众感受到的不仅仅是枯燥的信息，还能体会到该地域的关怀。

4. 准确性原则

标识系统必须准确传达信息，这样才不会误导大众。设计中应做到能够准确、直接的表达所要传递的内容，让人一目了然。如果标识不具有准确性，那么将给大众会带来一些不必要的困扰，如果交通标志不准确，甚至会带来危险，所以在公共标志的设计时一定准确无误。

5. 艺术性原则

标识系统存在于我们的生活中，所以在展现它最基本功能的情况下也要具有艺术性。美观的事务终是受人喜爱的。公共场合中的标识也要展现它的艺术魅力，让大众看到后能够有愉悦的心情，从而有效地规范自己的行为，同时也能装饰环境。

即学即用 8-1　景区导视系统的设计

8.4.3 常见环境标识设计的要点

1. 导向标识设计

如果主体占地很大，想要让各个区域方位准确无误地传递给使用者，就需要设计一套

完善的导向标识系统,如景区、城市。导向标识系统是代替语言、文字来传递信息的一种有效媒介,广泛应用于各种环境,通过简单、明确的图形符号,快速引导和方便人们的行动。除了要起到很好的指示作用外,还要具有一定的艺术价值,彰显品牌形象魅力。可以根据环境设计风格和视觉识别基本要素的特色进行构图和配色,其设计不仅要求通俗易懂、信息明确、醒目简洁、内容清晰,还要配合使用环境,给人以整体协调的视觉享受,如图8-17所示。

微课 V8-6 常见环境标识设计的要点

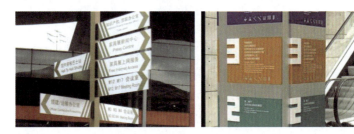

图8-17 场所指示路牌

2. 配套服务设施标识设计

配套服务设施标识一般都是图解式的文字和语言,它们的共同点是构图稳定、均衡,造型是标准几何构成的具体形态。由于这些标识的形象性强,即使没有文字注释或语言不通,仍然可以根据自己的需求按图找到,如图8-18所示。因此,在设计中不仅要求按照国际通行的惯例来设计,还应该从环境、建筑、设施的整体出发,在造型、结构、材质、色彩等方面加以协调。

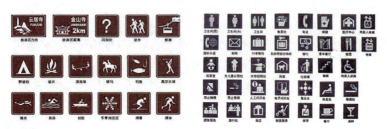

图8-18 景区、场馆配套服务设施标识牌

3. 警示标识设计

为了保证人与物的安全,在特定场所、工具、器物或包装上需要带有明显的警示性标识,如车行道的禁止行人穿行标识、各类排放口的禁止堆积标识等。警示标识的意义在于对人们起到提醒或禁止作用,其类别可分为防火、防电、防滑等安全和危险标志,以及禁烟、禁声、禁行等禁止类标志,如图8-19所示。警示标识放置在显眼的位置,易于被人发现和注意,从而更好地发挥其警示作用。此类标识由于关系到人们的生命财产安全,所以在设计上必须辅以简洁易懂的图形,并要有强烈的视觉冲击力和明晰的识别效应。同时,同一性质的标识最好统一规范,以免造成视觉混乱。

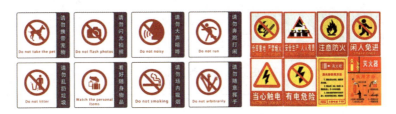

图 8-19　警示标识

4. 旗帜标识设计

旗帜是非常有感召力的标识物，它将品牌形象的标志、标准字体、标准色等基本要素统一在方寸之间，或飘扬在室外的司旗上，或林立于道路两边的竖旗上，或摆放在桌子上，这些形象可以直接传达品牌的信息。常见种类有司旗、竖旗、桌旗、吊旗等，如图 8-20 所示。

图 8-20　司旗、竖旗、桌旗、吊旗

因为旗帜具有远距离的视觉效果；另外，由于使用材质柔软，悬挂时不能长时间舒展展示；因此，色彩是旗帜设计的重点，常见的有白底和色底。在广告旗的设计中，可以借助旗帜的面积和数量反复强调，增强视觉感染力。对于旗帜的设计要素应以标志、名称、专用色彩为主。

即学即用 8-2　常见旗帜的特点和规格

任务 8.5　展示系统设计

展示设计是人们按照一定的功能、目的而进行的展示空间、道具、展品、陈列、照明和视觉传达等创造性工作的统称，即通过对展示空间环境的创造有计划、有目的、合乎逻辑地将展示内容展现给观众，并力求对观众的心理、思想与行为产生影响的综合性创造活动。

微课 V8-7　展示系统设计

8.5.1　展示设计的分类

一般将展示会（博览会、展览会等）、展示场（竞技场、剧场等）、展示馆（博物馆、美术馆、图书资料馆、水族馆等）、展示园（动物园、植物园、野鸟园等）四种情况均列为展示。以展示所涉及的内容而言，只要人们视觉能接受的有态物质都可以作为展示的内容。因而，展示设计的范畴相当广泛。按展示的性质可概括为商业性与文化性两

即学即用 8-3　展览活动的类型与目的

大类；按展示的目的可归纳为交易推广型、观赏型、教育型、纪念型四种。常见的展示类别和具体分类如表 8-2 所示。

表 8-2 展示类别和分类

类　别	具　体　分　类
展览	展览会、展销交易会、博览会等展示设计
博物馆	科技馆、人文地质博物馆、自然博物馆、民俗博物馆等陈列设计
商业环境	店面橱窗、店内空间规划、商品陈列、导卖点广告等展示设计
演示空间	剧场影院、音乐歌舞厅、会议报告厅、礼堂、影视舞台、服装表演等空间展示设计
旅游环境	名胜古迹、旅游观光点、植物园、动物园、自然保护区等规划设计
庆典环境	节庆活动、纪念活动、祭祀活动等空间环境设计
各类广告	平面广告、立体广告、路牌广告、霓虹灯广告、POP 广告、烟雾广告等媒体展示设计

8.5.2 展示设计的影响因素

1. 审美主体

展示空间的审美主体是人，但观众不单是展示的服务对象，可分为实际观众、潜在观众和目标观众三种类型。一个和谐、充满美感的展出环境，可以为参观者提供趣味性和娱乐性，同时也可以更加直观地表达品牌展示的主题和特点。

2. 展品

根据展示空间传递信息的功能，充分挖掘展品的文化内涵。通过使用现有技术，利用色彩或光源等方式烘托展品的艺术价值，创造展示展品的良好环境。

3. 展示场所

展示场所是指展陈空间，是设计师通过人为创造出的空间，而这个空间可以容纳各种道具、展品、观众等，以实现参观、交流信息等目的。展陈空间的"个性"与"表达"受其造型、颜色和空间尺度的影响，如图 8-21 所示。为做到全方位吸引参观者的注意力，展示空间结构安排上应是多层次、多角度、多层面的。

图 8-21 展示场所

4. 展示设备

展示设备是展品呈现的主要载体，主要指用于展品放置的展示墙、展示架、展示柜、展示面板等设备，大多数展示形式都是由展板和展柜组合。展示墙的主要作用是在于展陈空间的分割，也可作为隔断、立体造型等用途；展板是文字说明和图片表达组合的载体，其造型以平面为主。虽然展示板的大小可以根据展示空间的大小来决定，但应做到标准化和规范化。例如，展板高度上限和下限的统一以及相隔距离的统一，如图8-22所示。

图 8-22　特仑苏牛奶展示设备

8.5.3　常见展示设计的要点

展示形象是消费者在各种信息综合作用影响下，对某个品牌商业环境所形成的一种概念和印象，特别是对于具有经济属性的商业展示活动，展示形象是展示活动能否成功的关键，也是拥有市场的前提。现代展示十分重视视觉设计，将之视为增强影响力与竞争力，击败对手赢得人们信赖的重要手段。

展示设计的目的是帮助品牌传播信息。因此，在展示设计前必须了解和分析品牌的经营理念、方针、使命、文化、哲学、运行机制和产品特点，以及未来发展方向等，使之演绎为可视化的展示形象。同时，借助各种传播媒介，让社会各界一目了然地获得其中的展示信息，取得沟通的效果，达到识别的目的。

1. 展台设计

在展台设计中，视觉识别基本要素起到了指导作用，它为展示设计制定了框架，对加强展示的印象，提升展示效果有着不可忽视的作用。通过整体的视觉传达系统，尤其是具有强烈视觉冲击力的视觉符号，可以将具体可见的品牌外在形象与具有内涵特征的抽象理念汇成一体，把展示设计所要传达的品牌主题内容和文化简洁明确地传递给参观者。

即学即用 8-4　展台设计的程序和方法

（1）门头设计

门头是指展台入口处设置品牌名称和标志的设施。在展台设计中，门头设计是至关重要的，展台门头设计必须在 VI 基本要素基础上进行创意设计。

（2）形象墙设计

形象墙是展示品牌形象、传达品牌文化的重要部分。形象墙展示的内容主要是标志、标准字体、标准色、口号和吉祥物等形象，形象墙的设计必须严格按照 VI 规定来进行。

2. 专卖店设计

专卖店是专门经营或授权经营某一品牌商品的零售业态。专卖店设计的主要目标是抓住顾客的"眼球"，吸引顾客进店购物，因此形象设计非常重要。专卖店的整体设计应该新颖别致、风格独特、清新典雅，但不管专卖店设计风格如何变化，其设计都必须与品牌 VI 设计保持一致，并凸显品牌特色和文化。

（1）店招设计

店招就是专卖店的招牌，从品牌推广的角度来看，一个好的店招不仅是店铺位置的标识，更能起到户外广告的作用。专卖店的店招由标志、标准字体、标准色和辅助图形等组成，设计要求简洁明了、形象突出，必须按照品牌视觉识别基础部分的标准组合进行制作。

（2）橱窗设计

橱窗设计是专卖店设计的重要组成部分，是专卖店给人的第一印象，是吸引顾客的重要手段。橱窗以商品为主体，以背景墙装饰为衬托，利用布景、道具，配以合适的灯光、色彩和文字说明，突出其品牌和商品。橱窗设计中，必须与品牌视觉识别中的标志、标准色、辅助色、象征图形保持一致，使人们不看商品，也能联想到品牌。

任务8.6　广告宣传系统设计

广告宣传系统设计是选择各种不同媒体进行广告宣传，是一种长远、整体、宣传性极强的传播方式，可在短期内以最快的速度，在最广泛的范围中将品牌信息传达出去，是品牌形象展示的主要手段之一，主要有电视、报纸、杂志、路牌、招贴广告等途径。

微课 V8-8　广告宣传系统设计

广告宣传部分是视觉识别设计中最重要的部分，也是工作量最大、变化最多的部分。大量的宣传资料并不能在视觉识别设计之初就完成，要随着品牌的发展和资料的积累，有针对性地进行完善设计。

案例分析

杭州文化创意产业博览会广告宣传系统设计

1. DM 类相关版式设计

图 8-23~ 图 8-29 所示为 DM 类版式设计。

动画 A8-2　杭州文化创意产业博览会广告宣传系统设计

图 8-23　二折页设计

图 8-24　三折页设计

图 8-25　会刊设计（封面、封底及部分内页）

图 8-26　海报设计

图 8-27　开幕式邀请函设计

图 8-28　门票设计

图 8-29 体验卡设计（封面、封底、扉页等部分内页设计）

2. 户外类相关版式设计

图 8-30～图 8-35 所示为户外类版式设计。

图 8-30 灯箱设计

图 8-31 公共自行车租车点灯箱设计

图 8-32　桥墩广告设计

图 8-33　桥身广告设计

图 8-34　单柱广告

图 8-35　户外广告牌设计

3. 其他相关版式设计

图 8-36～图 8-44 所示为其他版式设计。

图 8-36 电子特刊设计（部分内页）

图 8-37 PPT 模板设计

图 8-38 数字媒体设计　　图 8-39 电梯画框设计　　图 8-40 公交车广告设计

图 8-41 水晶牌设计　　图 8-42 手提袋正面设计

图8-43　标识设计（部分）

图8-44　导览设计（部分）

（图片来源于杭州文博会办公室）

案例点评：

中国杭州文化创意产业博览会是浙江省最大的文创类会展活动之一，于2007年首次举办，截至2021年已经举办了15届。杭州文博会是国内外文化创意企业等主体、单位、科研机构、学校汇聚交流的平台；是浙江省、杭州市文化创意产业集中检阅的舞台；是国际、国内最新、前沿、潮流创意设计与产品集聚展示的载体。

每年，文博会涉及与广告宣传设计相关的任务大致有：各式宣传册、招商招展函、会刊、折页、邀请函、门票、各式灯箱等户外广告设计、各项活动的现场布置背景、标识等，我们可以大致把它们归为DM广告设计类、户外广告设计类、界面设计类以及其他宣传类设计。

在首届文博会的创意中，导入了树的图形元素，"创意之树"是它的名称，表现了杭州文博会在2007年播下一粒创意的种子之后，经过四年的成长，已经拔地而起，茁壮成长为一棵"创意之树"，而文博会犹如树干，参展商亦如虬枝，入地通天，各尽其态。

紫色调是整个设计系列作品的基本基调，代表了智慧、胆识与勇气。同时，紫色代表一种强烈的感情，因此才会有"紫色的热情"（Purple Passion）的说法。紫色虽不像红色那么火热，但它似乎也可以像红色那么快地烧尽所有的东西。紫色其实可以代表着很多意义，和西方国家不同，在中国传统文化里，紫色是王者的颜色，代表权威、声望、深刻和精神，如北京故宫又称"紫禁城"，也有所谓的"紫气东来"之说。而紫色的水晶，能助人开发智慧、发挥潜能。从色彩的原理上来说，紫色是由温暖的红色和冷静的蓝色化合而成，是极佳的刺激色。

8.6.1 广告宣传设计的作用

日常生活中,广告宣传是最具视觉说服力的有效传播手段,它能直接作用于人类的视觉神经,直观清晰地传达品牌形象,给人们造成一种视觉吸引力,从而使人更进一步地关注感受品牌。成功的广告能将品牌的各种元素进行构思浓缩,以整体的形式与张力传递出视觉信息,使之更具视觉冲击力、艺术感染力,从而突出作品的主题信息,使消费者得到有用的信息。

广告宣传正由印刷媒体向电视、广播、互联网、新媒体等多种形式延展。在信息社会,新媒体的影响往往比传统的平面媒体具有更大的冲击力。视觉识别设计不仅在平面上应用,还包括在声音、动画、影视、多媒体光盘、网页、影视广告等多种媒体中的应用。同时,随着网络技术的进步和电子商务的发展,网络作为一种快捷、高效的宣传手段,日益盛行。品牌形象也逐渐向数字化发展,并以数字化的形式存在,向多维度页面延伸。

8.6.2 广告宣传设计的技巧

广告的创意设计是直接影响广告是否成功的关键要素。在人们认识和接触广告的过程中,通常会有一个心理变化的过程,通过这一点,巧妙地运用广告设计,结合独到的创意,就能积极地吸引消费者的注意力,激发消费者对产品的兴趣,诱使其进一步了解品牌文化。

广告宣传系统与其他识别系统构成了一个完整的视觉识别系统。因此,在设计过程中一定要与其他系统相呼应、相统一。而广告传播的媒介是多元的,设计中要根据不同传播媒介的特征,结合品牌文化、理念以及对应产品的信息为主题,通过与主题有关的图形创意、标志、标准色、辅助色、象征图案、吉祥物等视觉形象,使广告在具有艺术感染力的同时,更直观地展现品牌形象。

此类项目的设计重点是在版面运用中把握位置的合理性、对主题内容的非干扰性,同时又可以更好地衬托主题,也要保证可读性;在于基本格式、样式的设定,无须设计宣传内容,确保在具体的宣传活动中可以有效传递正确的品牌形象。

8.6.3 常见广告宣传设计的要点

1. 平面广告

平面广告主要有招贴广告、报纸广告、杂志广告以及POP广告等形式。其中,招贴广告与杂志广告印制效果较为精美,报纸广告效果相对略微逊色。在设计时,应根据具体情况选择合适的形式进行设计制作。

(1)招贴广告

招贴(Poster)又名"海报"或"宣传画",分布于街道、影(剧)院、展览会、商业区、机场、码头、车站、公园等公共场所。作为户外广告的主要形式之一(部分招贴也放在室内),

海报的适用范围广，具有幅面大、远视效果强烈、强调瞬间视觉感受的特点。海报设计要想在瞬间抓住人的视线，其编排设计要以招贴的主题思想内容为依据，通过有秩序的编排组织令内容清晰、有条理、主次分明，具有一定的逻辑性。

海报的规格通常为全开、半开、四开，以四色印刷完成，图像要求分辨率达到300dpi以上，海报上包含的基本内容有广告语、品牌相关信息，如标志、全称或简称、地址、联系电话、网址、电子邮箱等。为了更好地表达广告的主题和品牌信息的内容，设计上一定要有良好的视觉效果。通常这类广告的呈现是将品牌信息醒目地展示出来，带有一定的装饰效果，做到与环境统一、协调，达到最佳的美化设计。在设计过程中运用丰富的想象和创意，采用多种艺术形式与表现手法，带给消费者各种强烈的情绪感受，如图8-45所示。

即学即用 8-5　招贴广告的特点、分类和功能

图 8-45　世博会海报设计比赛作品

（2）报纸广告

报纸是新闻传播的载体，也是各类广告信息传播的媒体。设计新颖、引人入胜的报纸广告必然会引起读者的关注和喜爱。报纸广告具有发行量大、影响面广、读者稳定且信赖度高的特点。除此之外，报纸广告还有时效性强、发行频率高、适合发布系列广告的优势。根据版面需要，可以选择报花广告、报眼广告、通栏广告（横通栏、竖通栏、半通栏）、1/8版广告、1/4版广告、半版广告、整版广告、跨版广告等不同形式发布广告。

报纸广告上应该包含品牌标志、简称和全称、辅助图形、标准色、代理商或经销商地址、电话、广告语、广告内文等要素。以视觉识别基础要素为标准，空出较大的版面作为每次不同广告宣传主题展示的位置，广告标语字体通常要进行设计，使主题更加突出，广告内文采用的字体要使用公司常用印刷字体，不能随意使用字体。

（3）杂志广告

杂志是现代人传达信息、传播知识、弘扬文化的主要信息载体之一。由于具备读者相对稳定、携带信息丰富、印制质量高以及保存期长等多种优势，加之较为舒缓的阅读节奏和良好的环境暗示，为品牌提供了非常好的广告平台。杂志广告没有报纸广告那样快速、

经济等优越性，然而它发行量大、发行面广、针对性强。许多杂志具有全国性影响，有的甚至有世界性影响。与报纸广告相比，杂志广告的以彩色画页为主，纸张和印刷更精美，制作更优良，时效性更长，传阅率也更高，以其独特优势长期立于行业不败之地。

杂志广告画面灵活，可在不同版面、不同位置随意刊登，形式上受内容的影响也较小，极少不规则的版面划分，表现整齐统一大气，可以较为充分地介绍商品，展示品牌形象。可 1/4 页、半页、整页、跨页、折页、插页、多页专辑等发布广告，也可连续登载，另外也有附上艺术性较高的贺卡、明信片、年历等柔性广告的形式，令读者在接受小赠品的同时，接受其广告。传播上可以通过报亭销售、免费赠阅、读者间的相互传阅，不断发挥广告宣传的作用。

（4）POP 广告

POP（ Point of Purchase Advertising ）广告意为购买点广告或销售点广告，也有人称为"沸点"广告。凡在商业卖场内外，促使商品得以成功销售的广告物，或提供有关商品情报、服务、指示、引导等标志物，比如促销条幅、商品橱窗、指示牌、吊旗等都可以称为 POP 广告。

POP 广告起源于美国的超级市场和自助商店里的店头广告，虽然其不具备电视、报纸媒体的强势，但却是发展最快、最普及、最迅速的广告媒体形式之一。因为销售现场是消费者与商品直接会面的地方，是厂商行销的最终场所。所以，处在卖场的 POP 广告无疑担负着诱导顾客产生立即购买的重任。

POP 广告设计要重视广告创意和现场效果的营造，总的原则就是新颖独特，能够快速抓住顾客的眼球，激发他们"感兴趣""想购买"的欲望。在众多的商品中引起消费者对某商品的注意，就必须以简洁的形式、醒目的色彩、异样的格调来凸显自己的个性形象。

即学即用 8-6　不同类型的 POP 设计

2. 户外广告

户外广告是在建筑物外表或街道、广场等室外公共场所设立的霓虹灯、广告牌等。户外广告面向所有的公众，所以比较难选择具体目标对象，但是户外广告可以在固定的地点长时期地展示品牌形象，因而对于提高品牌的知名度是很有效的。

常见的户外广告形式有：高速公路旁的大型广告塔，高楼上架设的大型看板广告，大街小巷悬挂的路牌广告、灯箱广告、店面广告、电视墙、霓虹灯、三面翻、电子告示牌，机场、地铁、火车站、汽车候车厅广告，以及各种运输车辆的车身广告等。

（1）路牌广告

在户外广告中，路牌广告最为典型。路牌从其开始发展到今天，其媒体特征始终是一致的。它的特点是设立在闹市地段，地段越好，行人也就越多，因而广告所产生的效应也越强。路牌的特定环境是马路，其对象是在动态中的行人，所以路牌版式设计多以图文的形式出现，画面醒目、文字精练，使人一看就懂，具有印象捕捉快的视觉效应。

对路牌广告而言，要想吸引人们的目光就必须在设计上发挥出奇制胜的效果，激发受众兴趣，使消费者产生跃跃欲试的心理反应。根据广告主题的要求，在创作上需要表现手法浓缩化，作品具有强烈的宣传目的，如图 8-46 所示。

图 8-46　各式路牌广告

（2）广告塔

广告塔通常在开阔地段设立，如广场、高速路旁。其造型款式有单柱式、多柱式、筒式、棱柱式、旋转式、多功能式等；画面部分有平行型、角度型、三角型、直角型、异型等。

广告塔设计的内容要素通常包括品牌标志、名称、专用色彩、标语或广告词等。因为广告塔位于室外的较高位置，要面临风吹、日晒、雨雪的侵袭，所以对于材料及其安装都有特殊的要求。在画面设计上，除了照顾好远观效果外，还要考虑灯光照射后的效果，使夜间的画面看上去同样鲜明夺目，如图 8-47 所示。

图 8-47　广告塔

（3）夜间广告

灯箱、霓虹灯、液晶广告牌等都是夜间的展示形式。媒体特征都是利用灯光把灯片、招贴纸、柔性材料照亮，形成单面、双面、三面或四面的灯光广告。这种广告外形美观，画面简洁，视觉效果特别好。

夜间广告作品的画面可以用统一的风格呈现，也可以有多种风格并存；可以是五彩绚烂的，也可以是色调统一的。设计过程中，将广告中的各种图形有机地结合起来，互相作用，使其色彩相互辉映，从而使画面层次丰富、亦真亦幻，带来一种别样的视觉刺激，更有效地吸引消费者的目光，传达出品牌需要表达的信息，也能展现别样的艺术魅力，如图 8-48 所示。

图 8-48　霓虹灯和灯箱广告

（4）公共交通类广告

公交车是中国城市里最重要的交通工具，与人们日常生活息息相关，这就使公交车身成为一种渗透力极强的户外广告媒体，一般位子在车辆两侧或车头车尾。公交车身广告是固定户外广告的延伸，具有向公众反复传递信息、影响持续不断，有效向特定地区、特定阶层进行宣传的特点，是一种高频率的流动广告媒介，广告效应尤其强烈。公共交通的流动性使广告传达面更高，成为现代广告的媒体形式之一。

即学即用 8-7　创新——户外广告魅力的永动机

公共交通类的广告，除了在公交车车身上面，常见的还有船、游轮等。这类户外广告大多还是采用传统的油漆绘画形式，结合部分电脑打印裱贴的方法，多以图形版式设计为主。广告材料上多采用喷绘背胶贴，色彩亮丽、防晒、图形清晰，如图8-49所示。

图 8-49　公共交通类广告

任务8.7　包装系统设计

当今社会，人们在追求富足物质生活的同时，也非常注重精神生活的提升，商品的审美价值有了逐步的提高，产品的包装价值也就得到了重要体现。包装不仅是容纳与保护商品的工具，还是有效的信息载体与营销手段，是表现品牌形象的重要渠道。

微课 V8-9　包装系统设计

视觉识别应用要素中的包装系统设计是将品牌产品及各类包装条理化、系统化，应用统一的设计风格和表现手法，通过对包装的结构、色彩、标准字、产品名称、象征图形、吉祥物等元素进行整合，突出品牌形象特征，使系统化的包装成为品牌形象战略的重要组成部分，统一的识别与印象将形成强势

的传播功能。在照顾产品特性的同时，包装造型和色彩还应体现出品牌的个性，如图 8-50 所示。

图 8-50 招商银行品牌包装设计

8.7.1 包装设计的原则

1. 强调品牌形象

在品牌形象的推广中，包装设计至关重要。设计师需要根据品牌市场拓展的需求，对产品的形态及外观包装进行形象规范，并将品牌的个性运用到产品的包装设计中。包装的设计一定要有很强的代表意义和视觉冲击力，充分表现出产品的魅力所在，加强宣传力度，让消费者通过对产品的外包装形成品牌印象，产生对品牌形象的间接认知。

2. 标准色和辅助色的统一

色彩是包装设计中最为主要的表现语言。包装中的色彩多是按其产品的属性，品牌视觉识别设计中的标准色和辅助色来进行配色的。由于色彩具有不同的象征意义，表现出来的形象效果也有着不同的含义，再加上辅助色彩的配合，与之形成协调统一的关系，在不失格调品位的基础上巧妙创新，这样的色彩处理会给大家带来一种直观的视觉语言，既能显得柔和，又使人感觉层次分明。

3. 突出品牌个性

包装设计其实是设计者在有限的面积空间内快捷有效地传递产品信息的方式。所以明确地突出品牌个性对设计者而言非常重要。这种带有时间限制和空间局限性的创作，决定了包装的视觉传递信号必须很强，才能引起消费者的注意，激起视觉兴奋，引发人们对品牌形象的关注。拥有丰富的联想和创新的想法可以使设计出来的产品包装别具特色，让品牌的艺术修养得到充分展示，才能更好地凸显出品牌的个性文化。

4. 较强的字体可读性

字体是包装设计的重要表现语言，其优点在于能够揭示主题思想。当把文字和辅助图形结合起来时，它们就可以相互作用，相得益彰，更为完善地突出想要表达的信息。两者既紧密结合，又有一定的层次差异。文字为主的作品画面中，字体可读性强，字体符号干

净醒目。字体的主要表现就在于它能很灵动地展现形象含义，又能使之具有艺术美感。在设计时，将字体作为包装设计的重点，加强其在画面中的可读性，对品牌形象的宣传同样有积极意义。

8.7.2　包装设计的技巧

从商品出发，以视觉识别系统为基础，塑造符合品牌形象定位的独特商品形象，这是在包装设计中始终应当坚持的方向。在具体设计中应当充分了解同类产品的视觉形象现状，进行能够反映产品特征、品牌风格的包装设计。包装设计要考虑的最主要的因素就是如何体现和树立品牌形象。将视觉识别的基本要素应用于包装之中，包装的材料、色彩、文字和图案等因素与品牌的名称、标志、标准字、标准色、专用印刷字体等基本要素相统一，而且其整体视觉效果应与品牌整体形象相一致。

1. 名称为主导

包装上将品牌名称与地址等文字置于统一的固定位置，用统一的背景或统一的编排予以衬托，使品牌名称处于主导地位，从而取得良好的视觉效果。

2. 标准字为中心

品牌的标准字成为包装的中心，因为包装上一般有大量的文字说明，且消费者往往通过标准字和文字说明来辨认产品。

3. 突出标准色

品牌标准色应该成为包装的主色调，至少应成为包装上较为突出、醒目的颜色。

4. 标志要醒目

品牌标志或产品品牌、商标应置于包装的醒目位置，并将口号加入其中适当的位置。如果有利于提高包装的整体视觉效果，还可以添加其他一些辅助因素。

5. 系列包装的变化与统一

对于同品牌的产品，还可以使用系列包装，仅在包装款式、结构、文字说明等方面做一些变化，而在标志、标准字、标准色、名称等方面保持同一风格，以实现系列产品的扩散效应，如图 8-51 所示。

图 8-51 "七喜"的新旧包装对比

包装系统具有与其他系统不同的情况。如果现有产品已形成市场认知，或导入视觉识别后还会源源不断地开发新的产品，那么现有形象可以借助视觉识别的导入重新塑造形象；未来商品可以在确定设计风格的情况下有限度地变化，使品牌形象得以延续，同时应注重产品的独立性。在包装设计项目中，不能将视觉识别基本的设计元素和装饰手法简单地进行运用，必须建立完整的产品包装设计的工作环节。

8.7.3　常见包装设计的要点

1. 包装纸设计

包装纸主要是作为商品的外观保护和为了产品促销来使用的，在设计过程中要注意以下两个要点。

（1）材料和工艺：包装材料通常采用纸质材料、纺织材料、塑料薄膜材料等，表面多采用胶印、丝印或热转印工艺。

（2）设计重点：图案、色彩、文字等因素应当与品牌的名称、标志、品牌、标准字体、标准色、印刷字体等基本要素相统一，而且其整体视觉效果应当与品牌的整体形象相一致。包装纸应多使用新颖别致的造型，鲜艳夺目的色彩，美观精巧的图案。同时，各有特点的材质能使包装表现出更为醒目的效果，使消费者一看见就可以产生强烈的兴趣，如图8-52所示。

图8-52　汉堡王包装纸设计

2. 包装箱设计

外包装箱主要用于产品的运输和保护，内包装箱主要用于商品的运输与销售，在设计过程中要注意以下两个要点。

（1）规格尺寸：瓦楞纸箱按照所使用的瓦楞纸板的种类、内装物的最大质量及综合尺寸、预计的储运流通环境条件等分为多种类型，可以根据《硬质直方体运输包装尺寸系列》（GB/T 4892—2008）规范来设置。

（2）材料工艺：硬质包装主要是以陶瓷、玻璃、金属等为原材料，通过热成型工艺加工制成的瓶、罐、盒、箱等；软质包装主要用质地软、易折叠的纸质材料、纺织材料、编织材料等为原材料制作，表面多采用胶印、丝印或热转印。

3. 手提袋设计

手提袋是用于盛放物品的一种容器，因可以通过手提的方式携带而得名。现在很多时尚前卫的年轻人更将手提袋作为日常生活的手提包类来使用，非常具有实用价值。手提袋的作用不仅局限于商品的包装，还有广告宣传、礼品推广等作用。手提袋价格低廉、款式多样，制作起来也较为方便快捷。

手提袋的整体设计应简约、大方、唯美，色彩、文字、图案等要素要与品牌的名称、标志、品牌、标准字体、标准色体、印刷字体等一致。部分设计可以通过图形创意、符号的识别、文字的说明及印刷色彩的刺激，吸引大众的注意力，进而产生亲切感。如果手提袋作为礼品包装，其设计要求更精致、华丽和美观。具体设计应注意以下要点。

（1）规格尺寸：手提袋印刷净尺寸由长×宽×高组成，一般根据包装品的尺寸而定。常见的尺寸为280mm×200mm×60mm、340mm×210mm×75mm、340mm×210mm×75mm、360mm×280mm×80mm、400mm×290mm×90mm、450mm×210mm×100mm。

（2）材料和工艺：制作手提袋的材料类型多种多样，常见的有纸质、塑料、无纺布等。纸质的一般采用普通的印刷工艺，使用250g或300g哑粉纸，过哑胶、穿绳，如图8-53所示。

除此之外，常见的包装设计还包括保修卡、合格证、封箱胶、存放卡等内容。

图8-53　全棉时代手提袋设计

任务8.8　交通工具外观系统设计

交通工具是一种流动性强、活动范围广、影响面大、公开化的品牌形象传播载体。在流动过程中给人瞬间的记忆，有意无意地建立起品牌形象。同时，交通工具一定程度上体现了品牌的实力。设计时，应考虑它们的特点，运用标准字和标准色等VI基本要素系统来统一各种交通工具的外观形象；品牌的标志和字体应醒目、色彩要强烈，才能引起人们的注意，并最大限度地发挥其流动VI视觉识别系统形象的效果。

微课 V8-10　交通工具外观系统设计

常见的交通工具有轿车、中巴、大巴、货车、船舶和飞机等。交通工具的形象设计开发不能改变本身的造型或大小，只是在交通工具的表面做图像或标志的设计应用。对交通运输工具的设计，内容应包括外观上的信息设计、装饰设计以及对制作工艺的规定等，如图8-54所示。

图8-54　"顺丰"交通工具外观系统设计

8.8.1 交通工具外观设计的原则

在设计之前，应当对车辆等交通工具的外形及尺寸有所掌握，以免造成标志或名称等重要信息出现分割现象，造成形象的不完整。由于车辆等工具本身处于流动状态，人们的眼睛受生理特征的限制，观察不到车身的每一个细节，只能留有整体印象，因此在设计时要坚持简洁的原则，文字与图形不宜过小、烦琐。

1. 完整性和统一性

各类交通工具在进行视觉设计时，应力求总体风格的完整性和统一性。这就涉及 VI 基本要素的选择、安排、构图、象征图案的排列，以及造型的大小、色彩的面积、形状等诸多因素。设计时，应统一各种交通工具的外观设计效果，即使是外表相差很大的车型、不同的交通工具，也应在本体、窗或门的构成组合上相互协调，尽量使标志鲜明突出。

2. 规范性和适当性

交通工具的外观设计属于户外广告的一种，必须遵守工商总局的《户外广告登记管理规定》及各地方相关法规。外观的设计应当与品牌 VI 的标准组合设计、标准字体的运用、标准色的选取相一致。同时，必须充分利用交通工具外形的特点，发挥视觉要素的延展性，使设计在远距离的传达中具有突出的作用。

适当性在运输工具外形设计原则中非常重要，交通工具的外观形态不同、应用领域不同，品牌形象的宣传效应也就各有差异。因此，标志应用于车身之上时，就要考虑多方面的因素，使其得到最适当的应用。

3. 易视性和可视性

易视性就是在视觉识别上容易被发现和被关注，并且能很容易地被辨别区分，以便于更有效地记住品牌形象或名称。它有一个最浅显的原则，就是在设计时要考虑到怎样使标志形象快速有效地进入眼帘，引起人们的注意。

交通工具外观的设计要注意文字排列的基本要求。无论在本体左侧还是右侧都要按从左到右的顺序排列文字，千万不要逆向以免误认。而且文字、图案不宜过小，色彩要强烈，以突出其视觉的识别性和认知性，从而引起行人的注意。

8.8.2 交通工具外观设计的要点

汽车是常用的交通工具，VI 中的交通工具系统外观设计主要针对品牌的专用汽车。

汽车从车型上可分为轿车、面包车、卡车、货车、巴士等，设计主要集中在车体的两侧和顶部，也可以对其进行整体包装。标志和文字、辅助图案通常可印刷在前车门、车尾、车两侧和车顶，可供路两旁高层建筑或立交桥上的人们观看。由于一些车辆的使用环境不同，在应用时还应注意与周围环境的特点相结合，使车辆的宣传得体、恰当。

交通工具的设计，利用了交通工具提供的有效空间，不同的交通工具提供给设计的空间也不尽相同。但是，外观设计的方式和风格要保持同整体 VI 设计的统一，也要体现自身车体的用途和身份特征。

1. 轿车的外观设计

轿车的设计区域一般在车身两旁空白区域、车顶；设计元素以品牌的标志、标准字体、辅助图形、色彩等为主；设计重点一般在司机所在第一个车门部分，主要用于放置标志及联系方式；设计风格以庄重为主，体现车辆的身份特征，如图 8-55 所示。

图 8-55　轿车外观设计

2. 大巴车的外观设计

大巴车的外观设计使用的元素与轿车相同，大巴车可用于公司员工上下班也可用于商业宣传。用于公司员工使用的大巴车趋于简洁与庄重的设计风格；用于商业宣传的大巴车趋于活泼的设计风格，要体现出品牌的特色或商品特色，如图 8-56 所示。

图 8-56　大巴车外观设计

3. 货车的外观设计

货车的外观设计使用的元素与轿车相同。货车拥有面积较大的车身，在设计时可充分利用车身提供的空间，根据品牌的广告进行统一规划设计。但是，用于高速公路行驶的货车，对于车身的设计还是尽量简洁为好，否则容易引起交通事故，这需要设计者在商业宣传与交通安全之间找到平衡点，如图 8-57 所示。

图 8-57　货车外观设计

任务8.9　其他系统设计

8.9.1　数字媒体系统设计

微课 V8-11　其他系统设计

数字媒体系统是指以电子的形式记录、处理、传播、获取信息的媒介，是在21世纪全球经济一体化的时代背景下诞生的、新兴的媒体平台。它主要以网络形式进行传播，如网页设计、界面设计、多媒体设计、新媒体设计等，如图8-58所示。

图 8-58　数字媒体系统设计

数字媒体的信息更新速度快，传播范围广，不仅可以传播文字还可以传送图片、动画、声音、影音视频等，这些都是传统媒体无法完成的。因此，越来越多的品牌都选择在互联网上建立自己的公共信息平台或者门户网站，用于宣传自己的信息，获得外界的信息反馈，形成一个沟通交流的信息枢纽。

即学即用 8-8　网页设计和布局

在数字媒体上进行品牌形象推广，需要把握品牌整体形象，不仅设计风格应与其他系统相统一，更需要注重用户体验，设计中一定要牢牢把握人性化的设计原则，尽可能多地为用户考虑。

8.9.2　再生工具系统设计

再生工具主要用于印刷校色，辅助执行VI延伸部分工作，使VI工具能够充分发挥其作用，实现其价值，做到统一品牌形象，增加品牌心竞争力。

VI设计中应用部分的再生工具系统主要包括：色票样本标准色、色票样本辅助色、标准组合形式、象征图案样本、吉祥物造型样本等。制作方可以根据样板要求进行复制制作，比如色票样本，上面标着色彩的比例，还有色彩的效果，制作方可根据色票样本复制制作相同的颜色。

课后实训

实训项目的情景设计、目的、要求等详细内容见"项目2——实训项目设计"。

课后思考

中国风即中国风格，它以中国元素为表现形式，建立在中国文化和东方文化的基础上，具有独特的魅力和性格。请收集这些中国元素，思考如何在应用要素系统设计中体现文化创意。

项目9 教学课件　　V9 导学

项目 9　品牌形象设计手册的设计与制作

学习引导

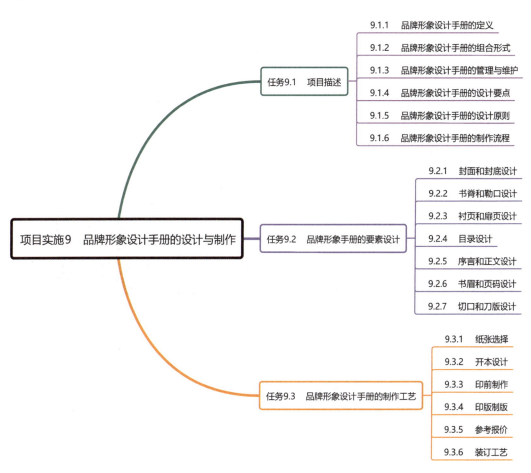

- 项目实施9　品牌形象设计手册的设计与制作
 - 任务9.1　项目描述
 - 9.1.1　品牌形象设计手册的定义
 - 9.1.2　品牌形象设计手册的组合形式
 - 9.1.3　品牌形象设计手册的管理与维护
 - 9.1.4　品牌形象设计手册的设计要点
 - 9.1.5　品牌形象设计手册的设计原则
 - 9.1.6　品牌形象设计手册的制作流程
 - 任务9.2　品牌形象手册的要素设计
 - 9.2.1　封面和封底设计
 - 9.2.2　书脊和勒口设计
 - 9.2.3　衬页和扉页设计
 - 9.2.4　目录设计
 - 9.2.5　序言和正文设计
 - 9.2.6　书眉和页码设计
 - 9.2.7　切口和刀版设计
 - 任务9.3　品牌形象设计手册的制作工艺
 - 9.3.1　纸张选择
 - 9.3.2　开本设计
 - 9.3.3　印前制作
 - 9.3.4　印版制版
 - 9.3.5　参考报价
 - 9.3.6　装订工艺

学习目标

- **素质目标**

践行社会主义核心价值观，遵守客观规律与科学精神，履行道德准则和行为规范；

培养学生勇于创新、严谨求实、吃苦耐劳、诚实守信、精益求精、爱岗敬业等综合职业素养，具有自我管理能力和岗位认同意识。

- 知识目标

掌握品牌形象设计手册的定义、组合形式、管理与维护、设计要点、制作流程等基础知识点；

掌握品牌形象手册的封面封底、书脊和勒口等要素设计的原则和方法；

掌握品牌形象手册的纸张选择、开本设计、印版制版、装订等制作工艺。

- 能力目标

树立全面、综合的品牌形象设计思维与意识，具有能充分运用品牌形象理论知识于实践的能力；

培养项目调研、语言沟通、资料收集、创意思维、自我管理能力等综合职业能力；

为将来踏入工作岗位积累全套视觉识别视觉识别系统设计的工作经验。

案例导入

书籍装帧设计是书籍造型设计的总称，是在一定形式的材料上运用文字、图画和其他符号，记录各种知识的著作物，以表达思想、传播信息、交流经验为目的。"装"一字有包装、修整的意思，而"帧"本身是一个量词，有画幅的意思。因此，装帧可以解释为对一定数量的文字图形进行修整以及包装，并且制作成册。

动画 A9-1 书籍装帧设计

在书籍设计过程中将材料和工艺、局部和整体、思想和艺术、外观和内涵等多种因素相互协调组合，从而形成一个和谐统一的整体工程艺术。所以对一本书籍的装帧设计要从书籍的整体考虑，这样才能使书籍具有一定的韵律美，给读者以精神上的享受。

随着时代发展不断变化，书籍形态经历了甲骨文、钟鼎文、竹简、帛、卷轴直到以纸张为载体的"折叠本""线装书"等不同形式的演变，直到如今，书籍多以六面体的形态为主。然而，书籍早已不再是单纯的媒介，内容之外，其本身的设计也具有不容忽视的价值传递，这也是如今装帧设计越来越受重视的原因之一。如图 9-1 所示作品的设计师 Robert 来自纽约，学过哲学和数学的 Robert 在设计上表现出卓越的才能与敏锐的感触，突破设计本身的力量与哲学思考，而在以立体解构和建筑感为最大特色的作品之中，让人捕捉得到的也是一股浓烈的未来主义风格。

项目 9　品牌形象设计手册的设计与制作

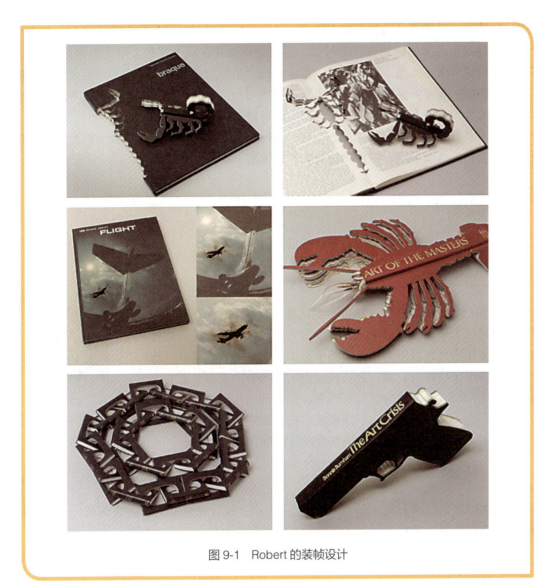

图 9-1　Robert 的装帧设计

任务9.1　项 目 描 述

9.1.1　品牌形象设计手册的定义

品牌形象设计手册是一本阐述品牌形象战略基本观点与具体作业规范的指导书，是包括品牌形象设计整体内容的导向用书；是阐述品牌发展战略、规划品牌行为、保证对外整体视觉形象统一的指导书。品牌形象设计手册是品牌无形的价值资产，同时也是保证品牌形象管理与规范化的权威性文件。

微课 V9-1　品牌形象设计手册项目描述

品牌形象设计手册从某种程度上来讲，就像品牌产品的技术标准和管理条例，它在一定程度上保证了品牌的标识在任何时间、地点、环境与材质上都最大限度地保持一致性，将品牌的视觉形象在产品、办公用品、指示系统、员工服饰、室内环境等方面的应用都做了全面而详细的规范。品牌形象设计手册还明确对员工的行为做了规范性的指导，使得公司的销售人员、公关人员在外事活动中能做到有规范、有条例可依。

品牌形象设计手册以书籍的形态存在，同时，在视觉识别设计中涉及装帧设计范畴的项目还有会刊、参展手册、内部刊物杂志、宣传册、画册、产品册等。

9.1.2 品牌形象设计手册的组合形式

品牌形象设计手册的组合形式通常有以下三种。

1. 独立方式

依照 MI 理念识别系统、BI 行为识别系统、VI 视觉识别系统，将手册分成三大单元，以活页式或其他形式装订，编成三册。这种独立方式使用方便，可随时随地参阅手册中最常使用到的部分。部分实行品牌形象战略的公司，会将视觉识别系统中的基本要素和应用要素分为两册，这样就会总计有四册。在设计的开发方面，应该尽早归纳理念识别系统、行为识别系统、视觉识别系统中的基本要素而加以灵活运用，更有助于应用要素设计的展开。

微课 V9-2　品牌形象设计手册包含的内容

2. 合订方式

整理 MI 理念识别系统、BI 行为识别系统、VI 视觉识别系统，并合编成一本。手册中包含所有的内容，这种合订方式多以活页式装订，更较易保存和使用。

3. 分册方式

还可以根据应用项目的标准和规定，将手册细分为几本小册子，以便查询不同种类、不同内容的应用项目，一般适合大公司或大型项目采用，如将行为识别系统分为外部活动手册、内部活动手册；将视觉识别系统基本要素分编成数册；将视觉识别系统应用要素分编为数册等。为了达成整体设计统一化、标准化的目标，品牌形象设计手册不宜过于简略，以免失去它的应用价值。

9.1.3 品牌形象设计手册的管理与维护

品牌形象设计手册的发行原则上由企业主要负责人负责。手册中所规定的事项等于企业的指示、命令；违反设计手册的规定，也就是违反了企业业务上的命令。各企业在实现品牌形象计划后的处理方式，决定了该企业的设计手册的综合管理部门和管理方法。例

即学即用 9-1　品牌形象设计手册装帧设计的功能

如，设置品牌形象专门部门或由企业某原有的部门负责品牌形象的管理业务。负责管理品牌形象业务的部门，最好也兼任品牌形象设计手册的综合管理和维护工作。

即使是设计手册中所明确列出的规定，也常产生解释、判断方面的迷惑，甚至采取错误的施行方法。因此，品牌形象的部门必须针对种种事例，做出适切的判断，指导、管理全公司正确使用设计手册的方法。

在推展品牌形象的过程中，如果出现设计手册里没有列举的要素，就必须制定新的设计用法和规定；这时，品牌形象管理部门应根据公司的需要，慎重检查后增订新规定，并给予判断指示。在能力范围内，最理想的做法是找负责品牌形象设计开发的设计师商谈，共同制定出设计手册中的新规定。此外，在增补设计手册时，新页数的印刷、散发和已经散发出去的旧手册，必须给予追加的指示和联络。不可避免的，设计手册中的规定可能会产生不合实际需要、适用项目的规定不合理等情况，这时应该修改手册中的规定，然后联络手册的发送对象，指示修改后的内容。此外，设计手册通常都会加上各种编号，以便统一管理。

即学即用 9-2　品牌形象设计手册的主要内容

使用品牌形象设计手册者，依各公司组织的不同而有区别，主要是对外联系的部门和执行人。例如，宣传、广告、营销、总务、企划、公关等部门负责人和执行者，利用到设计手册的机会较多，主要用来规范承接公司业务的设计公司、广告公司、印刷公司，保证受委托方设计制作完成的印刷品或广告宣传资料在视觉上保持统一性。手册发送的对象，应以上述使用部门为主，此外各分公司、各职能部门的负责人也在发送之列。此外，其他各管理部门也应该根据品牌形象设计手册中所规定的内容，对各部门从品牌精神、视觉形象、员工行为方面进行规范。其发行册数则由上述种种因素决定，手册中所规定的内容原则上是公司内部的秘密，因此没有特殊原因不应随便扩散。

9.1.4　品牌形象设计手册的设计要点

品牌形象设计手册的制作严谨复杂，要做到全面细致，在整个操作的过程中要保持以下原则。

微课 V9-3　品牌形象设计手册的功能、要点和原则

1. 精确性

品牌形象设计手册中必须对各种设计进行精确制作，有些参数及尺寸必须严格量化并注明，以防在后期应用过程中制作单位、广告公司等随意变形或更改尺寸。例如，品牌形象设计手册中的标识和标准字都必须有严格的绘制规范，标识图形与标准字之间的位置关系必须要详细注明，同时对标识及辅助图形所用色彩、禁用色彩都需要用数量值标明，以确保标识图形在使用及复制的过程中不走样、不偏色。

2. 完整性

品牌形象设计手册一定要有完整性，适应品牌在各个方面与环节的应用。内部指示、

办公文件、员工服饰、礼品赠品、车体广告、建筑外观、内部陈设等方方面面都要完备，包罗万象。有的企业为了图省事或者是出于对经费因素的考虑，当品牌形象设计手册制作完成后，仅仅在产品标识上对外保持一致，而其他方面则并不严格按照品牌形象设计手册中所规定的执行，这样最终致的结果依然是外界对品牌的整体识别模糊不清，没有深刻印象。因为任何一个品牌整体识别形象的建立，精神理念的传达，都需要从各种细节、各种具体的行为全方位地体现。

3. 可行性

品牌形象设计手册除了要精确、完备以外，还需要有可行性和可操作性。各种设置要求必须明晰，除了标识以外，其他一些应用要素如标牌、展陈、名片、手提袋、产品包装、广告牌等也需要详细注明制作生产的尺寸、材料、颜色等，确保制作出的含有主体标识及各类应用要素的载体合乎规范。

9.1.5　品牌形象设计手册的设计原则

1. 内容与形式的统一

装帧就是指运用一定的装帧形式和表现手法对书籍或手册的内容进行装订。即装帧设计必须以书籍或手册的内容为基础。优秀的品牌形象设计手册，装帧设计必须符合手册的主题思想，将表现形式和内容合理地统一起来，同时强调整体的布局。在装帧设计时，要做到形式服从于内容，一切以内容为中心，集中读者的注意力以及增强读者的理解力。

2. 技术与艺术的结合

装帧设计包括绘画、书法、篆刻、摄影等艺术门类，但又与一般的艺术创作存在一定的区别，因为装帧设计还包括纸张、封面材料的选择，开本、字体、字号的确定，版式的设计，装订方法以及印刷和制作方法的决定。因此，设计者一方面必须考虑生产工艺中可能出现的一系列问题；另一方面必须满足使用者的审美要求，使用不同的表现手法，使设计具有一定的审美情趣。

3. 局部和整体的协调

在装帧设计过程中，每一道工序都是围绕着一个主题进行设计的，即各个局部、细节都必须从整体出发进行考虑，必须服从整体，而不是简简单单的几个细节拼凑相加。设想一下，假如将文字、图形等一些局部细节杂乱无章的排列，视觉效果是多么的混乱，因此设计者应该做到局部与整体的协调，构成视觉形态的连续性，帮助读者连续流畅地进入阅读状态。

4. 装饰与创意的协调

装帧设计是指由文字、图画以及色彩等诸多因素来反映书籍或手册的性质和内容，用独特富有创意的艺术形象来吸引眼球，帮助读者获得美的享受。创意是设计的灵魂，装帧设计也不例外。优秀的装帧设计必须有创意性，有突出的视觉要素来构成形态，形成良好的设计效果。设计者在设计过程中，要充分理解和把握文字、图画、色彩等因素之间的关系，

在做到创意的同时要注意各因素之间的装饰是否达到一定的审美要求。

案例点评：

《小红人的故事》叙述了作者几年来乡土民间文化采风、考察所获的深切感受以及作者创作充满灵性的剪纸。如图 9-2 所示，《小红人的故事》在装帧中设计了一抹红色，浑身上下从函套至书蕊、从纸质到装订样式、从字体的选择至版式排列，以及封面上的剪纸小红人，无不浸染着传统民间文化色彩（见图 9-2）。设计者熟练地运用中国设计元素，与书中展现的神秘而奇瑰的乡土文化浑然一体，让读者越读越能察觉其中的丰盛滋味。此设计整体纯朴、浓郁，极具个性特色。

图 9-2 《小红人的故事》书籍装帧设计

9.1.6 品牌形象设计手册的制作流程

1. 接收任务和资料，进行相关调研

接受甲方委托，仔细阅读品牌形象设计手册的内容，并掌握其中心主旨；与作者或甲方进行深入沟通，了解对方的意图，体会其丰富的内涵；了解品牌形象设计手册的性质之后，进行市场调研，通过了解此类手册一般是怎么样进行装帧设计的，启发灵感，取长补短。

微课 V9-4 品牌形象设计手册的制作流程

2. 确定开本等相关制作要素

在经过调研并熟悉品牌形象设计手册的内容，特别是要了解视觉识别系统中已经设定好的标准颜色和字体后；根据成本、保存价值以及对象和甲方要求等确定制作规格和尺寸、开本和装订方式、印刷方法和工艺等；最后通过对其整体的思考以及纸张的市场调研选用适合的材料。

3. 预想整体格调，构思设计创意

从整体出发，局部着手，对文字、图形、色彩等因素进行构思，确定手册的设计风格、

版式还有封面、护封、勒口、扉页、插图、页码、环衬页、目录、语言、篇章、页眉、切口等设计细节。创意的产生是一个非常抽象的过程，设计者需要把抽象的概念具体化，并不断修正。

4. 完成正稿，并彩色打样

品牌形象设计手册的主要组成内容包括理念识别系统、行为识别系统、视觉识别基本要素系统、视觉识别应用要素系统四个模块。设计创意确定之后就要起稿制作，在电脑上应用排版软件如 CorelDRAW、InDesign 等软件制作正稿；最后需要检查文字、图形以及色彩等是否正确，确认无误后进行彩色打样。

5. 校对并更正，最后交付印刷

打样后，依据原稿对打样进行仔细校对和确认，完成最后的校样，经过设计者以及甲方确认之后，交由印刷厂印刷和制作。

任务 9.2　品牌形象设计手册的要素设计

品牌形象设计手册装帧设计的主要任务由以下几部分组成，如图 9-3 所示。

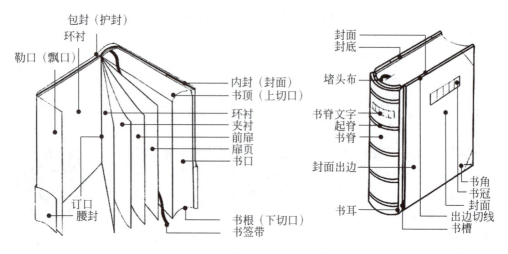

图 9-3　书籍装帧设计的设计组成

9.2.1　封面和封底设计

1. 封面

封面，顾名思义就是指品牌形象设计手册的表面，它起到保护书籍内页的作用，也增添了手册的欣赏价值。受众第一眼看到的就是手册的封面，因此，它在手册的装帧设计中占有非常重要

微课 V9-5　封面和封底设计

的地位，体现着品牌的整体格调和定位，提升品牌的社会形象。封面设计一般通过一定的表现手法来体现手册的主旨、性质和艺术形象等。

手册封面上应包含品牌形象设计项目名称，如《××××× 品牌形象手册》，可按照需要配以英文标题。为了手册的美观，也可以加些图形要素，比如标志的放大稿、单线稿、象征图形等。手册的设计应该体现大气、大方的原则。

2. 封底

封底是品牌形象设计手册的背面部分，它是封面设计的延续，是整体美的一部分，虽然它不像封面那样是主要的展示面，但仍担负着手册形态在空间展示中的重要角色。以前，封底的设计都比较简单。但是，随着设计者不断地创新，封底的设计也变得丰富多彩了。

重视封底的设计，代表一个设计者将装帧设计看作一个多面三维空间的设计，真正认识到装帧设计的本质。但在设计时还是要注意封底的设计不必像封面那么张扬。它是衬托着封面的，使封面更加地耀眼。封底具有的是一种潜在的美。简单地说品牌形象设计手册封底设计时要做到与封面设计的统一连贯协调性，同时也要注意与封面的主次关系，如图 9-4 所示。

图 9-4　中国移动品牌形象手册封面、封底设计

9.2.2　书脊和勒口设计

1. 书脊

书脊又称脊封，是指书籍封面、封底连接的部分，相当于书芯厚度。当品牌形象设计手册放置在书架上时，首先进入人们眼球的就是书脊，成为人们的视觉中心，在第一时间抓住人们的视线，实现它的设计价值。书脊上一般印有手册名、册次(卷、集、册)、品牌的相关信息，以便于查找。厚本书籍可以进行更多的装饰设计。精装本的书脊还可采用烫金、压痕、丝网印刷等诸多工艺进行处理。

微课 V9-6　书脊、勒口和护套设计

手册的书脊设计要和封面设计一样体现其艺术魅力。设计风格要与封面、封底相呼应。设计者要把握好视觉的整体感，做好系统设计，使其具有视觉上的完整性。在设计过程中先理清各元素的主次关系，使设计具有主题性、整体性和美观性，通过文字、图形和色彩之间的相互协调来组成一幅和谐的画面，抓住受众的视觉好感。

2. 勒口

勒口又称折口，是指书籍封皮的延长内折部分，如图9-5所示。勒口上一般放置简介、内容提要、装帧设计以及已出版作品目录等信息以及相关图片。勒口设计，究其价值主要是能使书面保持平整，防止边角卷曲现象的产生；同时，勒口也使书籍整体上感觉更加美观，使用者在翻阅书籍时，随着视觉流动能够连贯的享受书籍的艺术魅力。

图9-5　勒口设计

勒口的宽度一般以封面封底宽度的1/3~1/2为宜。太窄易造成包装的脱落，太宽则会显得累赘。适当的宽度可以使书籍显得更加气派。品牌形象设计手册的勒口设计具有很大的创意空间，无论是其形状还是上面的构图形式，设计者必须从手册的整体性效果考虑，进行一体化的设计。

3. 护套、护封（护腰）设计

护套、护封是指包裹在品牌形象设计手册外面的保护套或面纸，如图9-6所示。护套一般适合分册装帧的手册。护封一般有两种形式：全护封和半护封。全护封的高度和封面一样，把整个封面都包住；半护封的高度约占封面的二分之一，只能裹住封面的腰部，故又称腰封，是为了封面的装饰或补充封面表现的不足，如图9-6所示。

图9-6　护封和护腰设计

在一般情况下，品牌形象设计手册在运输过程中，为了避免在途中受到损害，都会用纸包裹好。但是品牌形象设计手册一旦要使用，就只能靠护套或护封的保护。另外，由于太阳光的照射，手册容易褪色和变形，这时候护套、护封就能减轻这种损害的。但是，大部分执行品牌形象战略的企业为了节约手册设计与制作成本，是不做护套、护封的。

9.2.3 衬页和扉页设计

1. 衬页

衬页是指封二和扉页之间，封三和正文末页之间的空白页，前者称前衬页，后者称后衬页，是为衬托封面与书芯的衔接而用，它们起着由封面到扉页、由正文到封底的过渡作用，是品牌形象设计手册的序幕与尾声，并有保护书芯的作用，一般只有一页，有时甚至更多。从它的功能性考虑，衬页选择的材料一般比较厚实坚韧，甚至可以采用一些特种纸张、或纹理图案、或一些与图书内容有关的图案进行装饰。衬页的魅力在于可以给受众一定的想象空间，在潜意识里做好翻阅的准备。

微课 V9-7　衬页和扉页设计

品牌形象设计手册的衬页不是孤立存在的，依赖于它与封面和内页之间的关系。它的设计以简单、朴实为主，可以较为含蓄，不能过于华丽、复杂。在文字、图形、色彩的选择上要注意与 VI 设计规范统一。

2. 扉页

扉页是指在品牌形象设计手册封面或衬页之后、正文之前的一页，一般和封面相似，但内容更详细一些。扉页的作用首先是补充册名、出版者等内容，使受众阅读之前能够更加具体的了解该手册的一些基本信息，其次是装饰手册增加美感。对于扉页的设计不能只是传达基本信息，而忽略了它的美感。扉页的色彩比较朴素，重点突出的是册名。精美的扉页可以让人获得美的艺术，同时也引导受众向品牌形象设计手册本身靠近了一大步。

扉页是现代品牌形象设计手册装帧设计发展的需要，一张好的扉页会增加手册的收藏价值。另外，部分设计者喜欢在扉页中编排一些感受、箴言之类的警句，如图 9-7 所示。品牌形象设计手册可以编排企业或其他主体的口号、理念、宗旨等内容。

图 9-7　衬页、扉页设计

9.2.4 目录设计

目录一般在扉页之后，是指摘录全书各章节的标题，以方面读者检索的页面。目录的字体大小与正文相同，大的章节标题可适当大一些。以前，一般前面是目录，后面是页码，中间用虚线

微课 V9-8　目录设计

连接，排列整齐。现在的设计方法越来越多，除了原来的方法外，还可以采用竖排等形式；从目录到页码中的虚线也可以省去，缩短两者间的距离；或以开头取齐、或以中间取齐、或条引、或加上线条作为分割用。目录的排列也不是都是满版，而作为一个面根据品牌形象设计手册整体设计的意图而加以考虑。

品牌形象设计手册的目录设计要求排列清晰，眉目分明，按组成内容的顺序从大到小排列，并需要清晰的表达他们之间的对应关系，使读者一目了然。在整体上保持一定的次序感的同时，也不能太乏味、呆板，让人觉得缺少创意，如图9-8所示。

图9-8　目录设计

为增强手册在使用与管理中的便捷性，可对手册中的各项内容采取分级管理的方式进行编排。这种编排方式可对各项项目予以分类，与手册目录配合使用，不但可以清晰展示品牌形象的设计项目，也便于查找与管理。可采用数字或字母与间隔符号组合方式进行较为科学、简洁的分级编排，从左向右表示分类的层级与位置。

假设手册分为基础项目与应用项目两大类，即一级分类分别表示为0和1，对应到"识别卡"设计项目则表示为"1·1·4"。在改动手册内容时，只对分级的数字或字母进行相应的更改即可。

9.2.5　序言和正文设计

1. 序言

序也叫作"叙"，或称为"引"，是说明书籍出版旨意、编次体例等内容的文字，也包括对作品的评论和对有关问题的阐明等。序言字体的大小根据文字的多少来排。当文字较少时，可以适当地插入一些附加的图形增加版面的视觉效果。该部分的目的是让使用者了解品牌的基本情况、品牌形象计划的必要性、手册的使用方法以及导入品牌形象战略的指导思想。

微课 V9-9　序言和正文设计

品牌形象设计手册的序言通常包括致辞和导言：董事长、总裁致辞应教育员工严肃地对待品牌形象计划，将手册中规定的事项视同公司的指示、命令，违反手册的规定就是违反公司的命令；导言说明导入品牌形象的缘由或目的、品牌理念、行为规范、品牌文化、手册的使用说明、创作意图、品牌形象委员会和品牌形象执行委员会以及品牌形象设计规划设计小组名单等。

2. 正文

正文是一部书籍的灵魂，它直接关系到读者的使用质量。品牌形象设计手册中的 MI、BI 基本都要靠文字来阐述，VI 中的很多设计意图也都需要靠文字来说明。正文的设计一般由设计者统一筹划，主要是编排的设计。将文字、图表、图形、标志等视觉元素按照形式美的原理给予合理的整理与搭配，并进行总体的安排与构思，使其成为具有艺术效果的构成技术；同时，正文设计过程中要注意主次分明、条理清晰、整体均衡、比例得当、形式新颖，为读者创造一个合理的阅读空间。一张充满动感与节奏感、形态张扬的编排设计与一张严谨、清晰的编排设计传达给人的心理感受是截然相反的。

手册的版式设计风格要与封面相一致，除了每部分文字内容更换，其他框架结构部分应进行统一；如有需要，正文的每部分颜色也可在标准色和辅助色范围内有所区别。一般来说，正文的各个部分可以用大写字母 ABCD……来区分，如果手册内容不是过于繁杂，基础部分和应用部分只用 A 和 B 进行区分即可。

需要特别注意的是版式的框架设计是为装载先前的设计内容服务的，因此在设计时不能喧宾夺主，要留出足够的空间装载内容；除了先前设计好的内容外，手册的页面上还要留出说明文字的位置，说明文字是用来解释说明设计稿意图及实施时的使用规范，是手册中的重要内容，不可或缺。一般来说，手册版心内容包括：每个项目的设计内容和文字、材料或规格说明；非版心内容包括：项目名称＋形象识别手册字样、基础部分 A 或应用部分 B、象征图形装饰、页码等。

9.2.6 书眉和页码设计

1. 书眉

书眉在书心外的空间，可以用小字在天头、地脚或书口处设计，给读者在翻页时，带来方便，好的书眉设计可以给页面带来美感，特别在一些杂志、书籍和词典等工具书中被广泛应用。有的单数面写书名，双数面写章节名；有的运用几何形的点、线、面配合文字设计，但需要与版面设计协调。书眉除了具有方便检索查阅的功能外，还具有装饰的作用，文艺类、设计类的书为了版面活泼常运用书眉。一般书眉只占一行，并且只是由横线及文字构成。

微课 V9-10 书眉和页码设计

在品牌形象设计手册中，经常利用标志、吉祥物或辅助图案设计书眉，使被表达的视觉传达对象的特征更加鲜明、突出。品牌形象设计手册的书眉设计一般不建议做得很复杂，应该简洁明了；色彩上应该清新明快，符合 VI 设计的标准色规范；需要注意细节的把握，精致、耐看；每一页的书眉设计原则上要统一，书眉部分要详细标明各级栏目与标题，使标题条理清晰、层次分明。

2. 页码

页码是指书的每一页面上标明次序的号码或其他数字，主要用以统计品牌形象设计手册的页数，便于使用者检索。左边是偶数页码，右边是奇数页码。页码计算通常都是从正文的第一页算起不包括序言和目录；有些也会从扉页开始算起，但并不标注页码，正文从 3、

5、7等开始算起。有了页码可以防止装订时书页前后颠倒，同时也便于翻阅。

品牌形象设计手册的页码标注不同于普通书籍的数字形式，为了方便手册修改和内页的增加与删减，品牌形象设计手册通常采用分段式的页码标注。一般的设计惯例以A、B的形式划分手册的基础设计、应用设计部分，再以数字分出子目录。这样的标注方法使手册页面在随意删减或增加时，不会对整体页码产生影响。如B-1-1（应用要素系统-办公用品系列-第1页）。

通常页码的形式比较固定，因此它的设计常常被忽略。实际上，现代装帧设计中，页码的设计无论是在具体的位置上还是在数字形式的选择上，都有了更多的创意。页码的传统位置是在版心下面靠近书口的地方或中间位置。到现代的书籍装帧设计中，有时会把页码置于也页眉的某个位置。数字的形式不仅仅只是常用的阿拉伯数字，经常会做一些数字美化，如增加一些小图案等，使其更具设计感，也充分体现出了页码的装饰作用。

9.2.7 切口和刀版设计

切口指的是书页裁切的边。在传统意义上，一些手工精装书的切口都是通过颜色、纹理、镶金等来修饰的。现今，大多数是机器精装册，对于切口的修饰基本是没有的，但是确多了刀版等工艺。设计者可以充分发挥自己的想象力、异型边缘、镂空等设计成为手册设计中的一个重要组成部分。如图9-9所示，书籍做了搭扣的形式、花纹镂空的形式、立体展示的形式，既有装饰功能，又有一定的实用功能。因此，每本品牌形象设计手册的切口、刀版等都可以进行创意设计，以发挥其最大的作用。

微课 V9-11　切口和刀版设计

图9-9　切口、刀版设计

案例分析

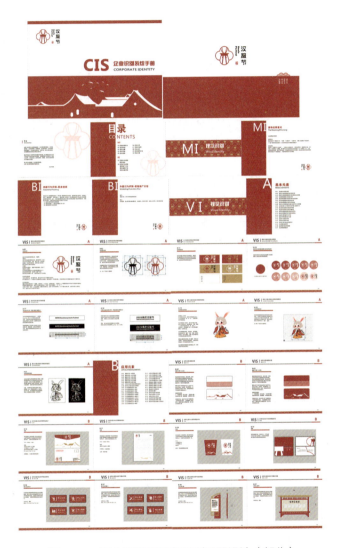

图 9-10　周庄汉服节形象识别手册设计（部分）

案例点评：

要完成一套优秀的品牌形象设计手册的装帧设计（见图 9-10），要懂得手册是一个整体构成，是内外呼应、内容与形式的珠联璧合、充满情感的生命体。设计者要遵循一定的设计原则，任何一个微小的环节对整个设计都会产生举足轻重的作用。必须根据品牌形象设计手册的性质、用途以及读者对象，表现出手册的丰富内涵，通过对文字、图形、色彩的搭配协调，并以一种传递信息为目的和一种美感的形式呈现给读者。

任务9.3　品牌形象设计手册的制作工艺

印刷工艺包括纸张选择、开本设计、印前制作、印版制版、参考报价、装订工艺等主要内容。

9.3.1　纸张选择

印刷离不开承印物，纸张是印刷最主要的承印物。不同的纸张具有不同的性能和用途，纸张的质地不同，其印刷效果也不同。只有在熟悉纸张性能、印刷方式的基础上，才能利用纸张原有的材质特性来达到设计的最终效果。

微课 V9-12　纸张的选择

对于一名优秀的品牌形象设计师来说，认知一定的纸张材料常识是必不可少的，只有考虑了纸张材料的设计才能达到预期的印刷品效果，才能有效地控制印刷品成本。同时，随着现代科学技术的不断进步，印刷材料也在不断地变化。设计者应该不断接受新型事物，并且能够合理地利用它们来达到预期的设计效果。目前，最常用的印刷纸张主要包括以下几种。

1. 铜版纸

铜版纸又称涂布印刷纸，在香港等地区称为粉纸。有单面铜版纸、双面铜版纸、无光泽铜版纸、布纹铜版纸之分。它是以原纸涂布白色涂料制成的高级印刷纸。质地厚实，表明洁白而光洁，吸墨均匀，适印性好，伸缩性小、抗水性强，主要用于印刷高级书刊的封面和插图、彩色画片、各种精美的商品广告、样本、商品包装、商标等。近年来无光铜版纸（也称为牙粉纸）的应用较为广泛。

但是，铜版纸也有一些不可忽视的缺点。例如，装订成册的分量较重，不利携带；纸面不耐折叠，折后留痕；尤其是最怕受潮湿，存放时间稍久，或者保管不当，纸面会产生霉斑，在湿热季节更甚；还有可能引起纸面"脱粉"（掉粉）；铜版纸也不宜在阳光下直接曝晒，故堆存的地点应阴凉通风；未用完的铜版纸最好以塑料袋包捆起来，防止受潮，做到万无一失。用铜版纸印刷的书刊、画册、保存的时间只有200年左右，时间久了容易发生劣化，如纸页变色、脆化。因此，需要久藏的印刷物，可以考虑用别的纸种来印刷。

2. 胶版纸

胶版印刷纸、胶版纸俗称"道林纸"，亦作"道令纸"，是一种比较高级的纸，用木材为原料制成，专供胶版印刷的用纸，也适用于凸版印刷。按纸面的有无光泽分为毛道林纸和光道林纸两种。最初是美国道林(Dowling)公司制造的。其特点是质地紧密不透明，伸缩性小，吸墨性好，抗水性强，纸面的洁白度和光滑度仅次于铜版纸。适于印制单色或多色的书刊封面、正文、插页、画报、地图、宣传画、彩色商标和各种包装品。由于胶版印刷技术较复杂，因此对印刷纸要求也较高。

特级象牙道林：纸张颜色为象牙色，不反光且不刺眼，具有高不透明度与平滑的纸面，适合阅读性书籍。全木道林纸：浆料以长纤维为主，纸张耐撕力强，硬挺度特佳、平滑性高，是道林纸类最佳等级用纸。适用于杂志插页、簿册、产品说明书、明信片、信封、桌历等。

3. 蒙肯纸

蒙肯纸是轻型胶版纸的音译叫法，在瑞典蒙克达尔（Munkedal），当地的一家造纸企业生产的轻型纸张就地取名叫作 Munkedal。由于它是我国最早引进的轻型胶版纸，所以现在国内便习惯性的称这一类纸为蒙肯纸（轻型纸）。在欧美及日本等经济发达的国家，书店里 95% 以上的图书是用这种纸印刷。

蒙肯纸的特点主要是松厚、轻型，所以此种纸可以以同等厚度替代原来高定量的纸张，从而节约运费和邮资成本；颜色自然，蒙肯纸由化学浆制成，不含荧光增白剂，呈奶白色或淡米色，相比起普通的铜版纸、胶版纸，蒙肯纸的颜色较暗，与木浆原色相近。给人一种古朴、自然的感觉，长时间阅读用蒙肯纸印刷的书刊不会造成视觉疲劳；纸张表面细腻光滑，用手触摸蒙肯纸会感到其纸质的轻柔细腻，因为没有涂布或涂布量低，使得蒙肯纸的反光率不高而对油墨的吸收能力却较强；纸张寿命长且环保，蒙肯纸呈微碱性，可以保存上千年而不变质，未经涂布处理，故不污染环境，属绿色环保产品。但是激光机无法使用蒙肯纸，因为表面不光滑，墨粉会掉。

4. 新闻纸

新闻纸又称白报纸。质地松软，吸墨性好，有一定的抗张强度，但抗水性差，易发黄、变脆。主要用于应刷报纸、内部刊物等。

5. 白板纸

白板纸质地紧密，厚薄一致，吸墨均匀，也有单面和双面之分，单面的印面为白色，背面为灰色。适用于吊牌、工作证等印刷。

6. 羊皮纸

羊皮纸是指原纸用硫酸处理而改变其性质的一种改性加工纸，又名硫酸纸。其外观和性质均与羊皮相近，且由植物纤维制造。呈半透明、纸页的气孔少、纸质较脆、比较密，且可对其进行上蜡、涂布、压花或皱起等加工。常用于书籍的环衬页、扉页等。

7. 牛皮纸

牛皮纸柔韧结实、耐破度高，能承受较大拉力和压力而不破裂，并耐水，呈棕黄色，有单光、双光、条纹、无纹等种类。用途很广，是常用的包装用纸，也常用于纸袋、信封、唱片套、卷宗等。

8. 合成纸

合成纸是用不同的化学原料再加入一些添加剂制作而成，具有质地柔软、抗拉力强、

抗水性高、不虫蛀、耐光、耐冷热、能抵抗化学物质的腐蚀、尺寸稳定、表面平滑、透气性好等特性。一般用于高级艺术品、地图、画册、高档书刊、渔业用纸、航海图、耐水报刊、唱片封袋、商品标签、户外广告、名片等。

9. 压纹纸

压纹纸是一种经常用于封面装饰的用纸。纸的表面有不十分明显的花纹。颜色分灰、绿、米黄和粉红等，一般用来印刷单色封面。压纹纸性脆，装订时书脊容易断裂，印刷时纸张弯曲度较大，进纸困难，影响印刷效率。

10. 其他材质

一些富有创新性的手册或书籍的封面还常用丝织品、皮革、特种纸、木材、人造革等材质，如图9-11所示。

图9-11 其他封面材质

9.3.2 开本设计

开本设计是指品牌形象设计手册开数幅面形态的设计。开本的大小是根据纸张的规格决定的。把一整张纸切成幅面相等的16小页，叫16开，切成32小页叫32开，以此类推。由于整张原纸的规格有所不同，所以切成的小页大小也不同。如我们把787mm×1092mm的纸张切成的16张小页叫小16开，或16开；把850mm×1168mm的纸张切成的16张小页叫大16开。以此类推。

（1）大型本：12开以上的开本，适用于图表多，篇幅大的印刷品，以便减少书页和书背的厚度。

（2）中型本：16开至32开的开本，属一般开本，适用范围较广，各类书籍印刷均可应用，如百科全书等，高等学校教材过去多用16开，显得太大了，现在大多改为大32开。

（3）小型本：适用于手册、工具书、通俗读物或短篇文献，如46开、0开、50开、44开、40开等。

微课 V9-13　开本设计和印前文本制作

即学即用9-3　纸张的开切方法

我们平时常见的图书均为16开以下,因为只有不超过16开的书才能方便读者的阅读和携带。在实际工作中,由于各印刷厂的技术条件不同,常有略大、略小的现象;同样的开本,因纸张的不同,会有偏长、偏方的现象。

9.3.3　印前制作

首先,是文字字体的选择。汉字字体在印刷上一般分为两大类。其一是印刷的基本字体,包括宋体、仿宋体、楷体和黑体等;其二是美术字体,包括隶书、美黑、广告体、行草等,这些字体一般不用于正文中。

其次,是文字字号的选择。我国对文字大小主要采用点数制,它是国际上通行的印刷字形的一种计量方法。这里的"点"不是计算机字形的点阵,"点"是传统计量字大小的单位,是从英文 Point 的译音来的,一般用小写 p 表示,俗称"磅"。具体字号、尺寸和用法见表9-1。

表 9-1　印刷字号、磅数和常见用途一览

字　号	磅　数	级数(近似)	毫　米	常　见　用　途
七号	5.25	8	1.84	排角标
小六号	7.78	10	2.46	排角标、注文
六号	7.87	11	2.8	脚注、工具书、报刊版权注文
小五号	9	13	3.15	注文、工具书、期刊、报刊正文
五号	10.5	15	3.67	图书、期刊、报刊、正文
小四号	12	18	4.2	书刊标题、正文
四号	13.75	20	4.81	标题、公文正文
三号	15.75	22	5.62	标题、公文正文
小二号	18	24	6.36	标题
二号	21	28	7.35	标题
小一号	24	34	8.5	标题
一号	27.5	38	9.63	标题
小初号	36	50	12.6	标题
初号	42	59	14.7	标题

9.3.4　印版制版

印版的方法多种多样,方法不同,印刷效果也会不一样。目前,主要分为四大类:凸版印刷、凹版印刷、平版印刷(胶印)、丝网印刷(孔版印刷)。

微课 V9-14　印版制版

1. 凸版印刷

凸版不适合大开本的印刷,主要适用于礼品袋、包装纸、名片、书籍封面等。它是历

史悠久的传统印刷方式，俗称铅印。原理类似于印章和木刻版画，是一种直接加压印刷的方法，由雕版印刷、活字印刷发展而成。

凸版印刷原理：印刷机的给墨装置先使油墨分配均匀，然后通过墨辊将油墨转移到印版上。凸版上的图文部分远高于非图文部分，因此，油墨只能转移到印版的图文部分，而非图文部分则没有油墨。给纸机构将纸输送到印刷部件，在印刷压力作用下，印版图文部分的油墨转移到承印物上，从而完成一次印刷品的印刷。

凸版印刷品的纸背有轻微的印痕凸起，线条或网点边缘整齐，并且印墨在中心部分显得浅淡，墨色较浓厚，可印刷于较粗糙的承印物，但色调再现性一般。

2. 凹版印刷

凹版印刷的原理正好与凸版印刷相反，文字图像部分凹下，低于版面，凹下部位填装油墨，纸张直接接触版面，版面空白部分高于文字图像部位，也属于直接印刷形式。凹版印刷是一种直接的印刷方法，它将凹版凹坑中所含的油墨直接压印到承印物上。

作为印刷工艺的一种，凹版印刷以其印制品墨层厚实、颜色鲜艳、饱和度高、印版耐印率高、印品质量稳定、印刷速度快、有防伪特点等优点在印刷包装及图文出版领域内占据极其重要的地位。但凹版印刷也存在局限性，如印前制版技术复杂、周期长、制版成本高；由于采用挥发型溶剂，车间内有害气体含量较高，对工人健康损害较大；凹版印刷从业人员要求的待遇相对较高。

凹版印刷在国外，主要用于杂志、产品目录等精细出版物，包装印刷和钞票、邮票等有价证券的印刷，而且也应用于装饰材料等特殊领域。在国内，凹印则主要用于软包装印刷，随着国内凹印技术的发展，也已经在纸张包装、木纹装饰、皮革材料、药品包装上得到广泛应用。凹版印刷的种类根据制版方法分为两类：雕刻凹版和腐蚀凹版。

3. 平版印刷（胶印）

平版印刷的着墨部分与非着墨部分处于同一个平面上，利用水油不相溶的原理，经过特殊处理，使着墨部分成为亲油性的，非着墨部分成为亲水性的，当墨辊滚过来时，亲油的就会沾上油墨。平版印刷机与凸版、凹版印刷机不同，主要区别在于平版印刷机还有给水装置。同时它是一种间接印刷方式，目前常用的平板有 PS 版，也是印刷中应用最为广泛的一种印版。

平版印刷是现代发展最快的一种印刷方式，由单色机发展到目前的八色机，制版采用电子分色版，色彩逼真细腻，印刷速度非常快，套色准确，色彩还原度好，是彩色印刷的首选。平版印刷品一般线条或网点的中心部分墨色较浓，边线不够齐整，没有突起的现象。平版印刷适合简介、包装、书刊等一些大批量色彩的印刷。

4. 丝网印刷（孔版印刷）

丝网印刷是将着墨部分制成网孔状，油墨通过网孔转印到承印物上。丝网印刷适合一些特殊印刷类，如印制在金属板、布料、塑料、玻璃等上面，是一种类似手工艺的印刷方式。目前被广泛应用于徽章、广告条幅、服装、旗帜、礼品等项目，印品上墨部分由立体感。如果承印物书弯曲的，印版还可以做成曲面版，常用的孔版有镂空版、丝网版。

9.3.5 参考报价

1. 彩色胶印报价

表 9-2 所示的报价仅供参考,不同的城市、区域、印刷厂报价有较大差异。

微课 V9-15　参考报价和装订工艺

表 9-2　彩色胶印画册的印刷参考价格　　　　　　　　单位：元 / 本

数　量	价　格				
	500 本	1000 本	2000 本	3000 本	5000 本
8P	2.60	1.60	1.20	1.00	0.90
12P	3.50	2.20	1.70	1.50	1.20
16P	4.40	2.80	2.00	1.60	1.50
20P	5.20	3.40	2.45	2.00	1.80
24P	6.00	3.8	2.80	2.30	2.10
28P	7.10	4.30	3.00	2.50	2.20
32P	8.00	4.80	3.40	2.95	2.70
36P	9.00	5.80	4.00	3.05	2.95
40P	9.90	6.40	4.50	3.55	3.15

注：以上报价,封面为 250 克铜版纸 + 单面过胶,内页为 157 克铜版纸,经供参考。

2. 品牌形象设计手册装帧价 s 目表

如表 9-3 所示的报价仅供参考,不同城市、区域、设计公司报价有较大差异。

表 9-3　书籍装帧参考价目

类　别	内　容		
封面装帧设计	单本：每个品种设计费 1000 元 / 本	套书：首本封面按单本价格标准收费,其余均按 500 元 / 本	整书：普通装帧设计 2000 元 / 本；精装设计 3000~5000 元 / 本
单独版式设计（如前扉、目录等）	容易：200~400 元 / 种	较难：400~800 元 / 种	很难：800~1200 元 / 种
内页	黑白：150 元 / 页	四色混排：200 元 / 页	
其他	插图：50~200 元 / 页	书签：200 元 / 个	

9.3.6 装订工艺

品牌形象设计手册编辑完成后,最好不要急于投入印制,因为可能有一些设计项目,尤其是一些应用要素系统的设计项目,从审美的角度考虑也许是不错的设计,但不便于实施或不符合实际应用习惯,还需要修改。因此,手册最好待所有设计通过实施阶段的应用检验,确定没问题后,再印刷装订成册,以免造成不必要的浪费。

装订工艺是制作手册的最后一道工序，手册的装帧形式主要可以分为平装、精装两大类，另外还有活页装以及散装。

1. 平装

平装是我国书籍出版中最普遍采用的一种装订形式。它的装订方法比较简易，比较低廉，适用于一般篇幅少、印数较大的品牌形象设计手册。平装书的订合形式常见的有骑马订、平订、锁线订、无线胶订、活页订等，如图9-12所示。

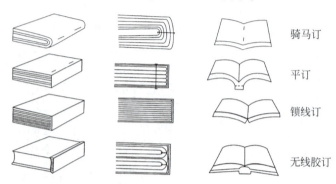

图9-12　装订形式

从实践来看，品牌形象设计手册的装订还可以采用活页式，这样可任意拆装和更换。因为品牌形象设计手册是根据品牌经营的内容而定的，随着品牌经营或服务内容不断增加，手册的内容要不断充实，这要求手册装帧形式具有灵活性以便于品牌在发展过程中对手册内容进行修改。另外，采用活页装订形式的手册使用更方便，可以任意取出其中所需部分进行复制、比对。

2. 精装

精装是比较讲究的一种装订形式。精装书比平装书用料更讲究，装订更结实。精装特别适合于质量要求较高、页数较多、需要反复阅读，且具有长时期保存价值的书籍。精装书的书籍封面，可运用不同的物料和印刷制作方法，达到不同的格调和效果。封面的材料除纸张外，还可以选择各种纺织物、丝织品、人造革、皮革和木质等特殊材料，如图9-13所示；按照封面的加工方式，有书脊槽和无书脊槽书壳；书芯的书背可加工成硬背、腔背和柔背等。

图9-13　特殊封面材料

课后实训

实训项目的情景设计、目的、要求等详细内容见"项目2——实训项目设计"。

课后思考

书籍不仅记载历史、传播科学、普及文化，更能促进人类物质文明和精神文明的进步和发展，那么你了解的中国传统书籍装帧形式有哪些？

参考文献

[1] 孟祥斌，李庆德，杨晶. CI 设计原理与实践 [M]. 北京：文化发展出版社，2015.

[2] 张丙刚. 品牌视觉设计 [M]. 北京：人民邮电出版社，2014.

[3] 白巍，李志军，潘薇. 形象塑造与传播 [M]. 北京：农村读物出版社，2000.

[4] 徐适. 品牌设计法则 [M]. 北京：人民邮电出版社，2019.

[5] 度本图书. 品牌设计 +2：创造顶尖品牌的色彩应用方案 [M]. 北京：中国青年出版社，2014.

[6] 王俊涛. 文创开发与设计 [M]. 北京：中国轻工业出版社，2020.

[7] 郭咸刚. 企业文化扩张模式 [M]. 北京：清华大学出版社，2005.

[8] 杨魁，李惠民，董雅丽. 第五代管理：现代企业形象管理战略与策划 [M]. 兰州：兰州大学出版社，2007.

[9] 张鲁君. 文化创意与策划 [M]. 福州：福建人民出版社，2014.

[10] 张德华，吴建平. 企业文化与 CI 策划 [M]. 北京：清华大学出版社，2004.

[11] 胡钰，薛静. 文创理念与当代中国文化传播 [M]. 北京：光明日报出版社，2019.

[12] 周旭 .CI 设计 [M]. 长沙：湖南大学出版社，2016.

[13] 刘瑛，徐阳. CIS 企业形象设计 [M]. 武汉：湖北美术出版社，2009.

[14] 石千里，姚政邑. 新概念标志设计 [M]. 北京：中国传媒大学出版社，2012.

[15] 王绍强. 品牌中的色彩 [M]. 北京：中信出版社，2012.

[16] 凌善金. 旅游地形象设计学 [M]. 北京：北京大学出版社，2017.

[17] 赵洁，马旭东. 企业形象设计 [M].2 版. 上海：上海人民美术出版社，2012.

[18] 黄静，谢蔚莉，梁佳韵 .CI 设计 [M]. 重庆：西南师范大学出版社，2016.

[19] 乔京禄，顾明智，彭晓燕 .CI 设计 [M]. 北京：中国纺织出版社，2011.

[20] 李凯 .CI 教学与设计 [M]. 北京：中国水利水电出版社，2012.

[21] 对外传播中的国家形象设计项目组. 对外传播中的国家形象设计 [M]. 北京：外文出版社，2012.

[22] 李卓，陈向阳，赵德 .CI 设计 [M]. 北京：中国青年出版社，2012.

[23] 曹丽，邓晓新 .CI 设计 [M]. 北京：清华大学出版社，2014.

[24] 胡晓东，徐小祥 .VIS 设计教程 [M]. 杭州：中国美术学院出版社，2011.

[25] 龚正伟. 企业形象 (CI) 设计 [M]. 北京：清华大学出版社，2016.

[26] 胡萍，樊佩奕 .CI 设计与制作 [M]. 北京：中国建筑工业出版社，2015.

[27] 刘卉，张捷 .VI 设计 [M]. 北京：人民邮电出版社，2016.

[28] 吴宏彪，李怀．企业形象：战略、设计与传播 [M]．大连：东北财经大学出版社，2004．

[29] 王雷．品牌传播学 [M]．石家庄：河北人民出版社，2005．

[30] 席涛，戴文阑，胡茜．品牌形象设计 [M]．北京：清华大学出版社，2013．

[31] 王绍强．品牌整体设计 [M]．南宁：广西美术出版社，2011．

[32] 建筑世界株式会社．宣传册和目录册设计 [M]．大连：大连理工大学出版社，2011．

[33] 陈青．VI 设计 [M]．北京：清华大学出版社，2011．

[34] 道格拉斯·B.霍尔特．品牌如何成为偶像：文化式品牌塑造的原理 [M]．胡雍丰，孔辛，译．北京：商务印书馆，2010．

[35] 艾丽娜·惠勒，乔尔·卡茨．品牌地图：关于品牌的 60 个关键词 [M]．刘月影，译．上海：上海人民美术出版社，2013．

[36] 艾丽娜·惠勒．品牌识别设计：给整个品牌化团队的重要指南 [M]．高杨，译．北京：电子工业出版社，2014．

[37] 艾丽娜·惠勒．品牌标识创意与设计 [M]．王毅，姜晓渤，译．上海：上海人民美术出版社，2008．

[38] 罗伯特·L.波得斯．世界平面设计协会标识设计经典案例 [M]．上海：上海人民美术出版社，2007．

[39] David Airey. 超越 Logo 设计 [M]．黄如露，杨庆康，译．北京：人民邮电出版社，2011．